南方影展

S T E E ... SOUTH ...

SI... ...
20... ...L

南方是光之源

給我們秩序與歡喜

與華麗

目 次

目　　　　　次

南方之前

影展的籌劃何其不易，能有每一屆精彩的節目都拜各方支持。

也因此南方影展的「開幕記者會」除了宣傳「徵件開跑！」、「影展就緒！」也是感謝每一年來自官方、地方、企業、影視圈，一次一次的關注及肯定。

看見那上下顛倒、竭力奔馳的放映機戰車，就知道南方影展回來了。

得獎公布　影展開跑　入圍公布　評選會議　徵件開跑　影展籌備

 # 南方交陪

一個影展最重要的資產不外乎放映的作品。

而影展作為一個放映平台最可貴的；

即是創作者與觀眾產生共鳴、彼此對話的時刻。

那些以影會友、（影）廳裡廳外無數的交心相會，

「交陪」出特別的南方風情。

1. 《老人與貓》十年後於南方影展重映，製作人吉田馬沙帶來
 新作《老人與貓特別篇》於影展首映 (2018)。
2. 《老人與貓》製作人吉田馬沙與影展人員合影 (2008)。
3. 林靖傑導演為現場眾多熱情的觀眾親筆簽名 (2007)。
4. 沈可尚導演為觀眾簽名海報留念 (2010)。
5. 2019 觀摩片《落葉殺人事件》導演三澤拓哉映後座談。

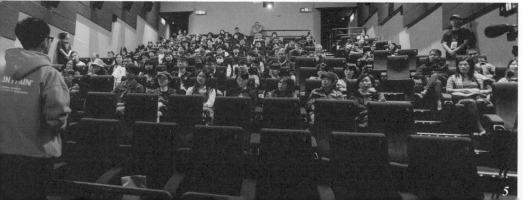

南 方 精 選

6 小時、8 小時……耗時的影展選片，激辯出代表時代的視野與影像美學。受南方影展邀請而匯聚而來的專業影人，憑藉各自獨特的品味，與影展一同挑選出最具影展與時代精神的作品。

歷屆工作人員形容評選會議像匍匐前進的長征之旅，精彩的唇槍舌戰，包裹著閱讀影像的各式方法。評選會議的時間流逝，以及針對影片彼此交換意見的過程，想必是南方影展歷任評審記憶裡共有的醍醐味吧。

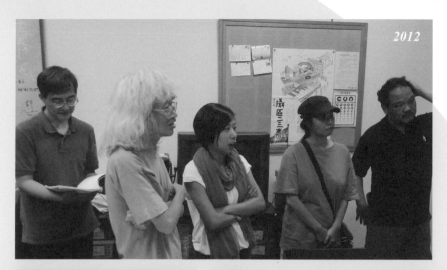

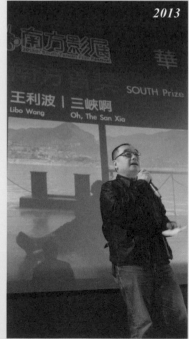

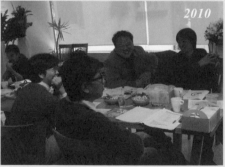

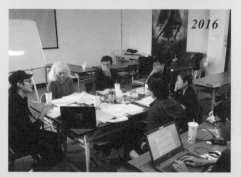

集結 2010、2012、2013、2016 評審會議現場。

南 方 榮 耀

南方影展的獎金不高，但仍有絡繹不絕的作品投件，過去還曾有「金馬風向球」的美名。臺灣國片起飛後，線上諸多知名導演可以說是發跡自南方。

「小」而有力的「南方獎」給人一種特異且超乎期待的印象，尤以發掘新銳的宗旨，似乎有意無意地翻新著電影史的篇章，這或許就是這個「小」獎項的價值所在吧。

南方首獎　　　南方新人獎

各類最佳影片獎
劇情、紀錄、動畫、實驗

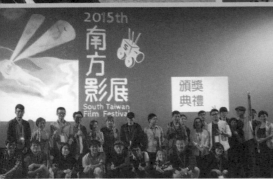
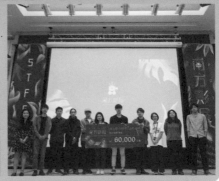

2003、2005、2006、2008、2009、2015、2019 頒獎典禮現場。

在資源不足的常態下，南方影展往往都是靠著人與人的「交陪」網絡撐過無數的困境。而建構起網絡的，除了包含國內外來臺南參與的創作者們，還有熱愛電影的工作人員與觀眾。影展期間、展映後的無數個夜晚，就是觥籌間的千言萬語。有時談著談著，一個合作的可能、一個新作品創意就誕生了；南方影展的「導演座談」不僅在影廳裡，也在府城充滿人情味的飯桌中。

 南　方　飯　桌

1-2. 導演之夜。當年度貴賓及導演合影
　　　(2014 年、2016 年)。

3.　　2014 年導演之夜。謝文明導演、王淑
　　　英老師、黃玉珊創辦人、張彥榕老師
　　　圓桌交流 (由左至右)。

4-5. 2018 年南方獎頒獎典禮後之導演交流
　　　餐會現場。

南 方 說 影

府城人文薈萃，隨處架起桌椅就成了講堂。

影展前，最重要的事情之一不外乎「廣告」，宣傳當年度將放映的作品。這些座談有影展策展人「自賣自誇」的、有導演「動之以情」的、有影評「耳提面命」的。總之，每一部片都必看！費盡心思都要說得有趣，搭配著議題、美學或時事，座談越來越多元豐富，有時為了更吸引觀眾，講者還得開始設計起「段子」，思考如何「有趣」。

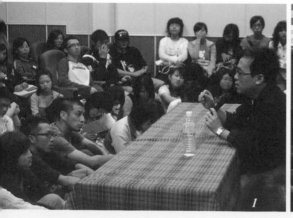

1

2

1. 校園巡迴邀請導演林育賢與學生面對面座談 (2006)。**2.** 邀請導演何蔚庭與作家張靚蓓展開深度對談。**3-5.** 2010 南方影展策劃「南方新勢力」系列導演專題，邀請影評人 Ryan 鄭秉泓、林書宇、黃信堯、沈可尚導演。**6.** 影評人藍祖蔚暢談「想像零時差：遨遊電影的奇妙旅程」。**7.** 前進「光華高中」校園進行映後座談。

南方國際

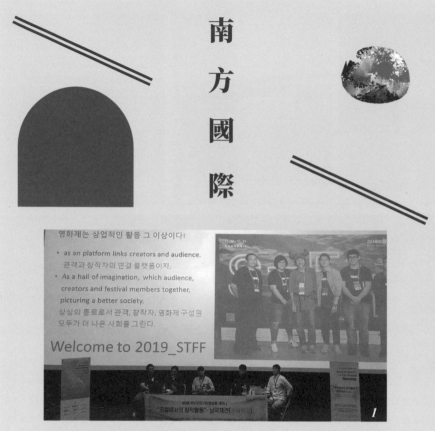

영화제는 상업적인 활동 그 이상이다!

- as an platform links creators and audience.
 관객과 창작자의 연결 플랫폼이자,
- As a hall of imagination, which audience,
 creators and festival members together,
 picturing a better society.
 상상의 통로로서 관객, 창작자, 영화제 구성원
 모두가 더 나은 사회를 그린다.

Welcome to 2019_STFF

除了在地方上的耕耘，南方影展積極提升在國際間的聲量。
近十年，影展團隊曾跨足香港、澳門、日本、韓國，甚至
中國的獨立影展，交換彼此的優秀作品。也透過影像交流，
拉近城市間的距離，試圖建立以城市為文化，影像為肌理
的另類外交。

1. 「第三屆釜山城際電影節」南方影展以《臺南風景特色與影視產業現況》和《南方影展在臺南》主題進行兩場臺南與釜山的交流座談 (2019)。
2. 首屆亞洲電影節策展人論壇於北京開幕,並由南方影展前執行長黃琇怡以影展策展經驗分享與交流 (2014)。
3. 釜山城際電影節團隊與南方影展工作人員合影 (2019)。

南方貴客

來自各方的支持及祝福，

都是南方影展年復一年走下去的動力。

感謝歷年出席影展的繁忙身影。

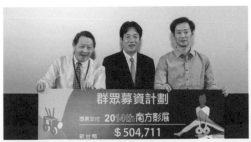

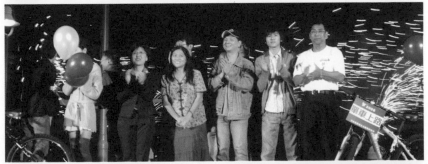

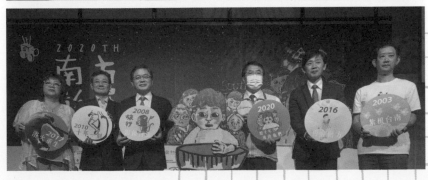

南 方 新 星

南方影展從來不以「紅地毯」為人所知，
但也有過不少個閃耀著「星」光的佳話時刻。

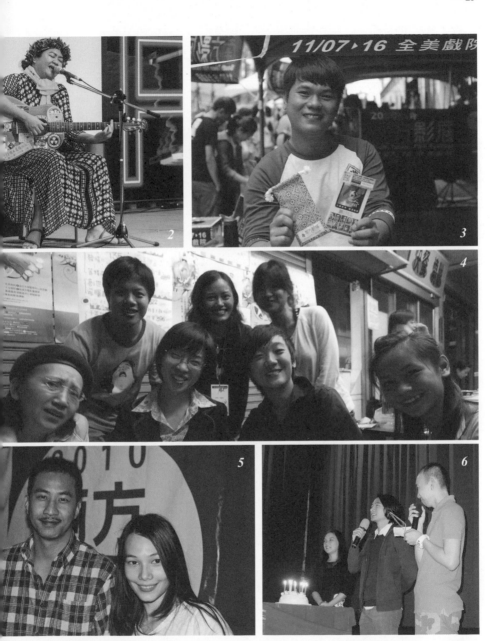

1. 南方獎頒獎典禮現場邀請歌手謝銘祐獻唱 (2017)。2. 南方獎頒獎典禮現場邀請歌手巴奈・庫穗獻唱 (2018)。3. 邀請歌手 Suming 舒米恩擔任一日店長親售套票 (2014)。4.《妹狗、水蓮與竹篙》劇中演員與影展工作人員合影 (2007)。5.《他們在畢業的前一天爆炸》於南方影展開閉幕時播出影展特映版，劇中演員出席映後座談 (2010)。6. 開幕片《原來你還在》特別幫演員黃河慶祝生日，也象徵祝賀南方影展 13 歲生日 (2013)。

南 方 代 言

2019 南方影展代言人｜施名帥

為求在資訊爆炸的時代下有更高的曝光，南方影展也嘗試跨域聯盟，與演員或 youtuber 合作，打破同溫層，讓「代言人」幫南方說出不一樣的聲音。

2020 南方影展代言人｜反正我很閒

南方人

在南方影展，工作人員幾乎什麼都要自己來。

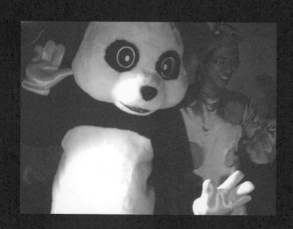

從影展專業到日常民生，無不一手包辦。

將這二十年來累積的南方精神，獻給那些揮汗付出的身影。

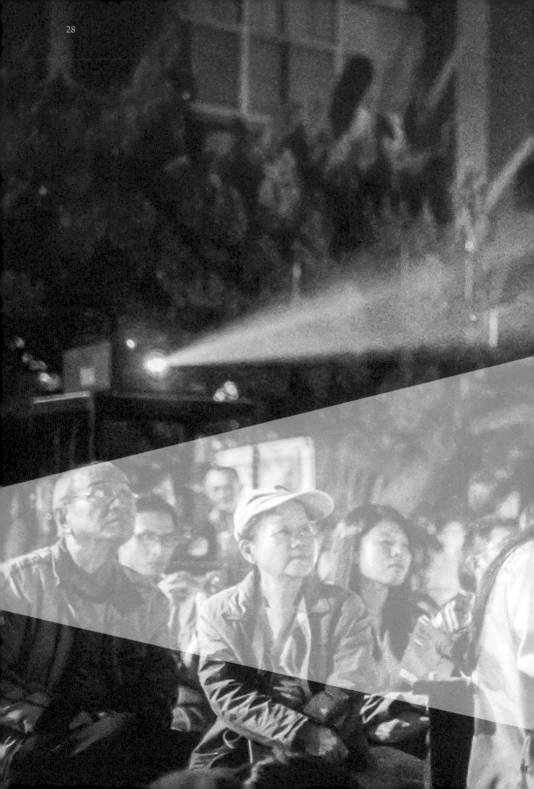

南方光源

不管在影廳裡還是任何放映地點，我們始終是站在投影機旁
的人；是站在光源下的辯士、技師或影迷；是投射幻境帶著
眾人作夢的領路人。

31

推薦序

南方影展很小，但就因為它那麼「小」，才會如此重要。

我曾在南方影展入圍也獲獎，在還沒被南方影展肯定之前，深刻感受創作路上的孤獨與難熬。也深知年輕一輩的創作者不見得都有機會入圍金馬獎或台北電影節，在資深創作者包圍之下，如何受到肯定與鼓勵是一件相當重要的事。

南方影展很小，但它給予創作的溫暖很大。期待南方影展繼續展現它那溫暖的臂膀，拉著觀眾的手，擁抱每一位創作者。就像當年的我，帶著南方影展和觀眾們的祝福，一路默默地創作、累積能量。才能繼續走在創作的路上，沒有離開。

—— 黃信堯

（《同學麥娜絲》、《大佛普拉斯》導演）

南方影展二十年是創世紀，下一個二十年將是啟示錄。

—— 孫松榮

（國立臺北藝術大學藝術跨域研究所教授）

推薦序

位處「全球南方」(Global South) 的島嶼之南,「南方影展」走
在求存與茁壯的坎坷道路上,它的處境和不屈從的理念與意志,
其實正是此影展得以保持敏銳、獨立、批判之思維的重要動能。
臺灣的電影、藝術與文化,需要更多願意抗拒主流價值的機制或
平台,「南方影展」是一個可以持續作為鼓舞力量的典範。

—— 郭力昕

(國立政治大學傳播學院教授兼院長)

影展的目的,在於透過電影形成「論述」,但影展本身卻常常缺乏
「被論述」的機會。本書細數南方影展 20 年來的累積,印證所處
環境中「南方」概念的轉變,是為呼應南方影展獨立精神的文字
紀錄。然而,書中所敘述曾經參與南方影展的過往人、事,則是
替那些和南方影展一起掙扎、努力,並且共同成長的電影愛好者
們,所留下的最溫婉記憶。

—— 陳斌全

(前國家電影中心執行長)

南方二十　更加美麗

一轉眼 20 年，認識南方影展也 10 年了。南方影展從臺南誕生，將南方特殊的歷史文化、風俗民情，透過影像帶向世界。每年從全臺乃至世界各地來到臺南的參賽影人，都對臺南城市的特殊氛圍感到傾心，期盼未來再相遇。如同臺南特殊的魅力，南方影展有著嘉年華式的絢爛，卻不會船過水無痕，針對社會議題都一直延續著深刻的討論及自省。

20 年的累積，使南方影展總能獨具慧眼捕捉全球華人最具當代性的議題，近年除了臺灣及中港澳的獨立作品，也越來越多來自東南亞、日本甚至歐美的華人題材投件，來自不同文化的眾聲喧嘩，使影展每年節目安排愈加精彩。影展的實驗精神，也讓許多殊異的影像類型有被討論的平台，透過校園講座、社區串連、藝文空間巡迴等方式，實踐影像教育推廣。影展鼓勵新銳的競賽機制，也陸續支持魏德聖、林書宇、黃信堯等導演孕生出卓越作品。

對臺灣的影視產業來說，「南方」無疑是一個特異點，一個外於「北方」、商業、主流的異地，充滿活力且有機。如同臺南城市 400 年來人文薈萃的充沛，總是走在時代的最前端，不落俗套、引領臺灣社會繼續前行。過程中得力於黃玉珊教授的遠見、臺南及高雄市政府先後投入、民間團體如中華強友文教協會挹注支持，更

重要的則是學會本身的堅持耕耘，也是成就影展得以歷久彌新的主因。

　　回溯源頭、書寫歷程、展望前進，《光源下放電影：南方影展二十年》不僅僅記錄下這段臺灣影展史上的一隅，更是當代南方人文重要的風景。本書書名取自西川滿恩師吉江喬松予其的教誨：「南方是光之源／給我們秩序與歡喜／與華麗。」期許在此刻立起里程碑之後，南方影展仍會持續發光發熱，如同漆黑影廳中投影世界的那道光源，帶領我們走進更多生命的風景。

臺南市政府文化局 局長

葉澤山

創辦人序 ————————————————————

給 20 歲的南方影展

　　這本書回顧了南方影展的源起、歷史、變遷和展望，編著者和南方影展團隊在最近策劃的一個「赤崁當代記」，作為第 20 屆南方影展的首發活動，透過 6 位錄像藝術家的想像和實驗手法，帶領觀眾回溯歷史，再進入現代，不同的藝術家選擇不同的題材，藉著多元創意的表現形式，再現臺南的文化地圖和歷史記憶，同時也邀請了臺南市民影像的創作一起聯展，這是南方影展一向秉持的精神：「華人、獨立、自由」的創作，走過從前，通過層層的考驗，豐富了南方影展 20 週年的紀念意義。如同「赤崁當代記」一樣，本書透過編著者的撰述、重要訪談、歷史圖文的整理，作者王振愷、黃柏喬、林木材、林怡君、翁煌德、曾涵生等，細說從前。

　　透過文字和論述，我們看到南方影展的執行長、策展人、精神人物在過程中的努力以及面臨的挑戰。不管是早期的開創者、支持者、參與者、理監事，或是資深的藝術總監，承載著影展的夢想渡過開拓時期艱難歲月的影展團隊，看了這本書，也會喚起每個階段奉獻心力的人的鮮明形象，如影展初期提供公部門資源的管碧玲處長、許陽明副市長、隨著臺南縣市行政區的合併升級一路相隨的葉澤山局長；為影展競賽設立規則的吳乙峰老師；以及音像學院紀錄所、音像藝術管理所的早期校友：何景窗、林智敏、劉華玲、羅泿薇等的付出，在音像大樓為選片

挑燈夜戰的情景歷歷在目。當然，不能忘卻南方影展在南藝大校長黃碧端和音像媒體中心的支持下所經歷的 7 年奠基期，之後人事更動，隨著時間遞嬗，由南藝大音像學院畢業的校友姜玫如、賴育章、黃琇怡、平烈偉、黃柏喬和同樣熱愛影像的張喬勛等人，也在成立台灣南方影像學會之後，歷屆理事長姜玫如、平烈偉、黃淑梅、林啟壽的帶領下，繼續爭取公部門的資源與民間企業的支持，堅持自主選片的路線，慢慢經營出屬於南方影展的風格。本書中收錄了幾位影展團隊的受訪和自述，見證了何謂南方精神。南方影展的精神特色其實是在摸索中一起打拼中建立默契，在實踐中逐漸成形的。

2001 年南方影展第一屆放映影片以觀摩片為主，除少數外片觀摩外，邀請放映的華語片單，有國內外得獎或入圍的獨立製片，也有本國獨家推出的首映片；第二屆影展以「河海・記憶・城市」為主題，邀請了一些風格各異的影片參展。第三屆影展增加了競賽項目，從此以後，選出了如今仍是臺灣紀錄片史中的口碑影片，如《翻滾吧！男孩》、《無米樂》、《二十五歲，國小二年級》。影展中期為了更接地氣，策展轉向社會運動和社會議題，之後的移民主題、市民影像、社區巡迴放映的開拓，反映更多社會底層的聲音與接觸更多潛在的觀眾。不計勞力的奉獻，渡過了最瀟灑的青春歲月，回首來時路，可說是一步一腳印，點滴在心頭。

創辦人序

　　初期舉辦時，影展沒有足夠的財力邀請專業人員，大部分依賴音像學院紀錄所和音像管理所一群愛電影的師生，會集在音像媒體中心的樓層，徹夜討論片單，摸索宣傳管道，凝聚共識，在有限的影展經費下，端出最佳的片單和競賽下的優勝作品。當然更要感謝投遞影片的參賽者，和提供影片觀摩的製片人、導演，以及從始而終支持這樣一個專題影展的觀眾。

　　從這本書我們看到許多發展過程中所面臨的挑戰和艱辛，如何在有限的資源下，努力成為更具有南方精神風格的影展。在整個發展的過程中，南方影展的經營團隊要面臨的首要考驗是財源的開發、人力的培養，以及競賽類獎項的公平信實的執行，以便招徠更多優質的影片，樹立南方影展獨特的風格。

　　這期間因為全國各類影展的競爭和崛起，選片和風格樹立更加嚴格，特別具有城市資源的影展成為競爭對手，而影展仍舊每年從零開始募款、寫企劃案，觀眾成長人數不如預期。南方影展因為資源籌措不易，而讓執行團隊在 2016 年影展開幕當天宣布要停辦的消息，這個宣布驚動了社會、電影人、公部門和觀眾，這個抱著理想主義，默默行之有年的影展，竟然選擇戲劇性的方式要跟好不容易培養起來的觀眾道別。猶記得當天參加開幕式的評審、電影人紛紛上台為影展團隊打氣加油，還有來自海外的溫馨送暖，

原來在電影人和群眾心目中，南方影展還是在有他不可取代的魅力和一席之地。最後在臺港獨立製片和電影人的大力宣傳下，引起臺南市長官和文化局長的關切，經歷幾次的會談與協調，與地方公益團體、企業協會紛紛以實際行動表示支持，南方影展才能在隔年浴火重生，再度出發。

2017 年的影展主題是「躍向無限」，隔年是「在路上，走自己的路」，由於之前的一番頓挫抑揚，南方影展策展團隊也須面對再出發的思考，理想轉化成再生，未來仍須超越。南方影展的韌性和堅持，幫自己渡過了最艱難的時刻，汲取了來自四面八方的力量，也相對要負起更多的期待。在南方影展宣布要停辦的時候，經營團隊包括相關人士，或許曾經想要發動更大的媒體力量，希望南方影展曾經發掘的影像工作者能回饋這個影展，讓他繼續運轉下去，但是後來沒有這樣做，而是讓影展問題回歸影展的運作，讓地方民眾和有志之士進一步的參與，包括地方非營利社團的助力，最後南方影展還是用自己的力量和之前累積的能量重新出發了。2020 年因為疫情來襲，南方影展首次嘗試線上影展的操作，成為該年全國線上影展操作最成功的例子。影展的觀眾由原來的兩、三千人擴展為上線看片一萬人，觀眾分佈也由實體的單一城市的觀眾，分佈到更廣闊的亞洲其他地區。

創辦人序

　　如今南方影展邁向 20 歲，除了之前著重南向國家的開發外，影展本身也和更多地區的獨立影像團體結盟，此外和香港、澳門、日本、韓國的城際和獨立影展交流也成了事實，產生更進一步的合作關係。南方影展走了 20 年，還在路上，本屆除了回顧歷史、累積能量，面對現實之外，仍在繼續成長開拓，過程中所發展的各種獎項，也隨著時代趨勢不斷的調整，如和其他以明星和各項電影工業技術表現為標準的影展有些不同，南方設立了不分類型的南方獎、發掘潛力的新人獎，以及人權關懷獎等。南方影展邀請評審也很特別，每年不一樣的專業評審，帶給觀眾不同的精采內容和期待。不可諱言，影展在每年的主題設計上仍有很大企圖，從早期的「河海・城市・記憶」到朝向社會運動社會議題的關注，再到鼓勵市民影像創作，還有巡迴各地與民眾對話的選擇，以及回到實驗精神，將錄像藝術與土地結合的創新策展方式，影展執行長職務的增設，與策展人分擔影展重任，更多的志工加入，凡此種種都可以看到南方影展永不止息、求新求變的精神。相信這樣的薪火傳遞、堅持理想、面對問題，勇於解決的執著和韌性，是南方影展可以持續躍動、往上提升的動力。

　　希望南方影展樹立的「獨立・華人・年輕・自由」的精神，可以持續與觀眾同在，選出最有內涵的影片，在南方影展得到肯定和獎勵的導演，樂見他們的第二部、第三部作品，可以繼續引領風

潮,為華語電影綻放新的面貌和成果。光源下放電影,從南方影展崛起的新浪導演,本書中有許多描述,讓我們期待南方影展孵育更多有潛力的新導演,還有更多高品味的電影觀眾,祝福南方影展長長久久,與創作者和觀眾同在,邁向感動和期盼的光源!

2021 年 12 月

── 黃玉珊

（南方影展創辦人）

計畫主持人序 ——————————

影展不是學會的全部，但是學會確實因影展而起。

想要幫學會和影展寫書，這個念頭在心裡好久了，但每每都有許多要克服與協調的狀況，以至於這個念頭一直沒辦法被實現。

為什麼想寫一本書？除了自己老派的想要留有一本實體文本的執念之外，更希望能比較完整的梳理與紀錄夠這 20 年來的關鍵歷程，畢竟這段時光不算短啊！但是，誰來寫呢？

很高興在此時透過岑豪遇到了也對這個題材有興趣的振愷，於是書寫計畫得以正式展開。

書寫序文時，我通讀了全書的目錄大綱以及初稿，雖然有些「情節」可能是一句話或用一個形容詞就帶過，不過不免也跟著回想起經歷「事件」的點點滴滴。透過第三人的書寫希望能夠避免過度的自我沉溺，同時也不希望這本小書變成影展或學會成員的口述紀錄而已。

常有人對我說：「你把學會和影展救了起來、你辦得很好……」等等之類的話，我想若這些肯定還有幾分真實，那也絕非個人所能成就的。比較抱歉的是，自己在眾多受訪對象之中缺席。身為學會創始人之一，歷經 7 年的學會理事長與影展總監，我期待的是能透過作者的筆觸，看見相同或不同的記憶與面向。

所以，不論你是南方的老朋友還是新朋友，歡迎一同進入這南方光影的隧道吧！

2021 年 11 月

—— 林啟壽

（本計畫主持人）

（南方影展總監 / 2021~2017、2014~2013）

作者序

「日照南方，心頭慌慌。毋盼得，汝仰緊來緊老；
月光黃黃，心頭慌慌，毋盼得，汝仰緊來緊弱」
　　　　　　　　　　　　　　——林生祥〈問南方〉

　　溫煦的南方天空下，這兩年我因為籌備《大井頭放電影：臺南全美戲院》、《大井頭畫海報：顏振發與電影手繪看板》兩書，重新搬回家鄉臺南。2020 年底一次為《放映週報》採訪機緣，我認識了南方影展團隊，一群同樣熱愛影像的朋友們。

　　當時他們正如火如荼地為影展收尾，當年度臺灣因為防疫有成，大部分影展如期且實體進行，但南方影展卻反其道而行，成為唯二的線上影展，並做了相當多嘗試和突破。那天採訪與藝術總監黃柏喬談論著南方影展 20 年的過去、現在與未來。因為位處南部，在媒體聲量與資源有限下，在臺灣眾多電影節中南方影展一直是個邊緣又陌生的存在，因一度宣布停辦使其更具傳奇色彩。

　　這次訪談過後使我產生更多的疑問，不禁好奇南方影展是如何走到這裡的？重探影展在臺灣建制化歷程的想法一直藏在心底，沒想到能在南方影展 20 週年之際完成這個夢想。《光源下放電影：南方影展二十年》這本書不僅梳理南方影展自身歷史，也嘗試為

臺灣影展史書寫建基，並以機制批評的角度整理南方影展的各種嘗試，期望能給予不同獨立影展單位一些參照。這也延續我在研究與撰寫全美戲院 70 週年、顏振發師傅手繪看板 50 年職涯之後，另一塊臺南電影映演歷史的重要拼圖，深刻體會這座城市對於自身文化傳承的可貴。

這一年多來，本書能夠完成，以及「赤崁當代記──南方影像中的地誌學」展覽能夠實現，首先要感謝社團法人台灣南方影像學會與南方影展所有同仁的信任、陪伴與幫助，他們是一群自帶光源的人，用影像照耀著南方不同的角落。

在此特別感謝文化部、臺南市文化局、國家文化藝術基金會、蔚藍出版社對於此書的一切協助，也感謝我的父母──王輝益先生與許惠蓮小姐，以及兩個妹妹──王怡文與王怡雅這段時間在精神與物質上的支持。謹以此書向所有曾在南方影展與臺灣各大影展奉獻青春與心力的同仁們致敬！

寫於 2022 年 2 月 28 日臺南
──王振愷

光之源，南方熱

「南方是光之源／給我們秩序與歡喜／與華麗。」

如詩一般的字句來自恩師吉江喬松親筆給予日本文學家西川滿的
忠言。當時西川滿受到吉江的感召，重新回到充滿熱帶情調、多
彩形象的華麗之島，展開畢生致力於創作與建立臺灣文學的旅程。
文學世界裡的南方，也出現在古典中國的《詩經》，詩詞中的「南」
既是吹奏南夷之樂的樂器，也是使內心感受溫暖的南風之所由來，
一個文明故鄉的所在；那真正來自南方的《楚辭》，裡頭則充滿著
神話與巫術，呈現出熱情浪漫色彩。

南方，是一個持續變動的定義。遙向他方之所在，指涉著相對於
北方的地理空間，也可能是廣泛於中心之外的邊緣位置。在過去
殖民者的眼光裡，南方是個原始蠻荒、等待開化的處女地，又在
經濟發展作為區位劃分標準中，對於第三世界與開發中國家的集
合想像，卻同時具備著對於資本主義、國家管控之抵抗的積極意
義。南方也是一種心靈的狀態，以開放的角度去同理與關懷過去
總被隱然的異文化，共同集結與交織成為一個想像的共同體，建
構出一個複數烏托邦的想像。

▍南方的文藝復興

溫暖的南風從過去吹拂到今日，不再向「西」看。2016 年臺灣官方提出「新南向政策」，從經濟帶動到文化層面上，國家政策性的將資源源挹注在東南亞、南美洲等，非西方國家的藝術交流計畫。隔年，國際指標性大展——卡塞爾文件展（Documenta 14）以「向雅典學習」（Learning from Athens）為題，破天荒在德國與希臘雙城展出，不僅回溯雅典作為西方藝術史起源的歷史，也觀照現實，探詢這個作為歐盟之成員，不管在地緣或經濟發展上，都相對南方的所在。

近年來臺灣掀起一波南方的文藝復興。從 2017 年高雄市立美術館由策展人徐文瑞策劃之「南方：問與聽的藝術」，展覽中觀照在現代性支配之外被犧牲、隱形、消音的主體，開啟對於國家權力、歷史傷痛、人民主權等提問，亦重新聚焦到南臺灣自身的環境與社會進程上的思考。

離開美術館白盒子空間，2018 年林怡華策展的「南方以南：南迴藝術計畫」，展場橫跨臺東南迴公路四鄉，涵蓋多個原住民聚落。透過交流、展演、公共藝術搭建起一個對話的平台，跳脫原有的知識體系，轉以身體感知地方，探尋更深層的精神空間：「是否想過還有另一個南方，我們並不熟悉的南方？」

▌從全球南方出發

橫跨臺灣北回歸線的南北，臺北市立美術館與高雄市立美術館近年不約而同地以「全球南方」（Global South）出發，重新進行典藏品的研究與策展。「全球南方」當今已成為通用詞彙，最早可以回溯到 1969 年，作為一個跨國政治、經濟與後殖民主義的概念。冷戰結束後，「不結盟國家運動」（Non-Aligned Movement）成員國奉行不與美、蘇兩大強國結盟的外交政策，這些被當時視為開發中國家或稱為「第三世界」的南方國家，透過集結與合作期望脫離被核心宰制的邊陲地位。

臺北市立美術館由林平與高森信男聯合策展的「秘密南方：典藏作品中的冷戰視角及全球南方」，爬梳臺灣與東南亞、南亞、西亞、非洲、拉丁美洲等地戰後藝術交流歷史，呈現館藏中長期被忽略的陌生南方樣貌；高雄市立美術館則以館舍長期深耕南方在地觀點與南島文化藝術的基礎，相對於西方藝術史觀，透過複數的詮釋、主題性的策展特以開設「South Plus：大南方多元史觀特藏室」，企圖建構南方主體性與翻轉話語權力。

以南方之名的展覽在島嶼上持續發生／發聲，眾聲喧嘩的論述情境也讓人想起，其實早在九零年代，伴隨解嚴後本土化浪潮下，藝術家李俊賢、倪再沁等前輩就在高雄發起《南方雜誌》。當中就倡導文化語境上要「脫離以臺北為中心」，尖銳地指出「臺北＝臺灣」而忽略臺灣內在多元性的批評，企圖建構出屬於臺味的黑畫美學：以 90 年代高雄現代畫普遍呈現出地景、色彩、感覺與心理狀態的黑，對應高雄稱為「黑鄉」之邊陲工業城市的位置。

▌以南方之名的影展

從美術轉投到電影領域，迴返千禧年初的臺灣，當整個國片產業
盪到谷底之時，臺北的影展生態卻進入百家爭鳴的時代。從原有
的金馬影展、女性影展，再到城市影展規模的台北電影節，接續
各式主題影展百花齊放。但將聚光燈轉向南臺灣，2001 年有兩個
影展在高雄橫空出世，一個是隸屬高雄市政府的城市影展——高
雄電影節，另一個則是本書的主角——南方影展。

這個以臺南市為基地的影展，篳路藍縷，即使少了一些媒體關注
與觀眾熱度，但這一群熱愛電影與影像的人，卻默默用青春和熱
血交換出巨大的熱能，即使過程艱辛困苦，至今也走了 20 年之久。
不同於臺灣其他隸屬官方的城市影展，游移在政府補助與自主策
展的光譜之間，最初創立於國立臺南藝術大學，成立宗旨是為平
衡影視資源重北輕南的現象，當中的「南方」有著地理區位與影
視資源中心抗衡的雙重指涉。

近年來，藉由影展徵件、競賽、觀摩放映與推廣活動等機制定調
出南方影展的「華人、獨立」兩大品牌特色。透過不同形式的國
際交流持續與東亞多個獨立影展進行互動，成功使「南方」一詞
標誌著在全球電影流通中，作為華人獨立影像之平台，所進行抵
抗、串聯與共享的精神意涵。本書嘗試將南方影展 20 年來的歷程，
劃分成以下四個階段。

▎南方影展四階段

最初，南方影展由國立臺南藝術大學音像藝術管理研究所的黃玉珊教授與其學生，有感於南部影視資源的匱乏，以「平衡南北」作為號召，結合如臺南、高雄、雲嘉等地方政府與影視藝術相關藝文等學術單位，也透過贊助機制拉攏企業資源，並串連各地戲院、藝文空間等展演場地。2003 年創建「南方獎」的競賽機制，創造出南臺灣產官學重要的影像映演平台。

爾後，影展離開南藝大，當時成員合資成立台灣南方影像學會，期望能讓南方影展永續走下去，也希望能有固定的團隊成員讓每年影展正常運作。除了密集的影展期間外，其他時間持續進行不同的影像推廣專案，如社區影像巡迴、常民影像培育等，並且接地氣開辦專屬臺南市民的「市民影像競賽」，企圖將影像推廣專案與影展競賽兩者機制結合起來，讓多元的庶民觀點關注在地文化或議題，期望未來能夠成為具相當規模的常民影像資料庫。南方影展成為眾多臺灣影展中少數以臺南為基地、以獨立募資之姿的特殊存在，可以視為南方影展的第二階段。

第三階段則是因影展歷年經費逐漸縮編，團隊同仁幾乎到了絕望狀態，一度宣布停辦，卻從未放棄過藉由影像探討議題、實驗創作的理想。緊扣臺灣新一波公民社會崛起，開始朝向議題導向規劃，南方獎也從原本劇情、紀錄、動畫三類，創辦「不分類」與「實驗片」類獎項，以最低限的資源持續進行影像邊界的拓展，挖掘持續實驗、獨立製作的新銳，陪伴這些不被主流框架所收編的全球華人獨立影像作品。

第四階段，在歷經過停辦低谷之後，幸獲多方資源挹注與幫忙下，對內組織更為穩定，能夠聘用更多人力加入，得以專業分工與制度化，能在不同困境中提出快速的解決之道；對外則因應社會趨勢轉變下，民眾對於藝文活動參與方式的改變，進行影展品牌形象的調整，並積極與亞洲不同的獨立電影節與組織，進行節目交換和不同形式的交流，拓展出自身的疆域。面向國際也面向未來，從此轉型進而銜接到 2020 年，南方影展開啟雙年展起點的嶄新階段。

▍第三路線的生存之道

引述《在地而立：香港獨立電影節 2008-2017》（2017）一書編輯張鐵樑、譚以諾所言：「獨立電影有一套與商業電影不同的展示和接收方式，如果商業電影是跟從某種資本主義的規劃來告訴我們該看什麼、聽什麼，那麼，獨立電影／獨立電影節的政治基進性則在於，它們尋找與資本主義不一樣的規劃，解除商業的邏輯，告訴我們有什麼其他的影像是值得看、聽和思考。」

當電影工業產製與影展生成不斷異化複製，南方影展摒棄經濟至上論，提供更自由與包容的影像接收環境，給予獨立影像工作者發表的平台，學習理解他者的差異，並突顯出自身的獨特，成為異己。因其獨立的組織架構造就其特殊的性格，但同時得面對經

費來源的困境，每一年都得重新徵集與規劃，加上其獨立、非主流、邊緣反抗與行動的路線明顯，在這個商業電影與藝術電影都被資本化的時代下，這樣屬於「第三電影」型態的影展該如何存活下去，成為每年的棘手問題。

透過對於影展 20 年的歷史脈絡爬梳，每個階段不同成員都提出了不同的對應，也在各種機制的延續下，持續突破和實驗。當今各影展逐步趨向商業、服務城市行銷而獨立精神逐漸削弱時，南方影展卻保有許多過去大家早已遺忘的價值和精神，就如實驗電影與市民影像的獎項類別早已不復見在其他影展中，卻反而在南方影展得以延續，面向地方／國際也面向傳統／前衛，開啟近幾年南方影展雙重路線的定調。

▎從開場到待續的章節安排

本書不僅為南方影展瞻前也顧後，以上略述近年臺灣藝文領域「南方熱」為開頭，接續以線性書寫爬梳南方影展宣布停辦前的16年、共三階段的歷史軌跡；中場篇章將以專文形式呈現，銜接2017年復辦的背景，梳理第四階段南方影展的轉型策略，再針對南方影展歷年的觀摩選片、專題策展、競賽單元和國際交流等面向進行統整性回顧，探究南方影展在專業機制上的獨特性；待續篇章統整南方影展在2020年全球疫情蔓延之後，影展團隊快速回應的調整，包括線上混種、異業聯名、改制雙年展模式、舉辦當代錄像藝術展覽等不同嘗試的方案，或許預示著這個影展嶄新階段的來臨。

各章節也收錄多篇對於南方影展的專訪、評論文章，透過外部作者的觀點進行不同的討論迴響。並於最後附錄部分收錄歷年南方獎入圍與得獎名單、感謝名單，將南方影展這20年來的榮耀歸給在背後默默辛苦的工作人員、貴人，以及舉辦影展一切的基礎：影像創作者與作品。

2001

主場

南方軌跡

開場以線性書寫方式爬梳南方影展的十六年、三階段的歷史軌跡：建基、摸索到再會。

2016

建基：臺南藝大時期
2001 2007

「我要辦一所有國際視野的學校，不是與臺北的學校相競爭的，一所有國際水準的藝術學院。」

──漢寶德

▍桃花源裡的堡壘

站在國境之南，循著光的源頭，照亮南方影展的起點，首先會看見一條曲折蜿蜒的山路，這是位在臺南官田的 171 縣道。陽光熱艷，道路兩旁四季翠綠的樹群，好似終日都在等候迎賓，這條路的末端會到達烏山頭水庫，美麗的珊瑚潭，但今天的終點是路的半途，座落山坡之上的藝術桃花源：臺南藝術大學。

穿梭在這座古典與現代、中式與臺灣建築揉合的校園裡，這是創建者漢寶德前輩披荊斬棘、四處奔走所肇建，獻予藝術學門師生的理想學府。他曾在自傳中提及，當年創設學院的目標首先就是放棄以臺北為中心、與北部競爭的觀念，轉而肯定自我的差異，即使地處偏遠，以南部的資源為根基，面向國際，仍舊可以立於不敗之地。

1996 年夏天正式設校，定名為「國立臺南藝術學院」，由漢寶德
教授擔任首任校長。開創之初創建 4 個研究所：音像紀錄研究所、
博物館學研究所、造形藝術研究所、藝術史與藝術評論研究所，
以及一貫制音樂系。其中與南方影展有相當淵源的為「音像紀錄
研究所」，以及 1999 年成立之「音像藝術管理研究所」。臺南藝
術學院於 2004 年改制成大學；2010 年「音像紀錄研究所」改名
為「音像紀錄與影像維護研究所組」，「音像藝術管理研究所」
則改成「動畫藝術與影像美學研究所」；2019 年，「音像紀錄與
影像維護研究所」再回復為「音像紀錄研究所」，組名變更為「紀
錄片製作組」與「電影資料館組」，為臺灣第一所音像專業學院。

音像藝術學院中除了系所外，當年還成立音像藝術媒體中心、音
像資料保存與展示中心兩個學術與實務並行的機構，延攬了曾任
國家電影資料館館長的井迎瑞教授、紀實攝影大師張照堂、紀錄
片導演關曉榮、動畫學者余為政等，具體實踐學院三位一體的核
心價值：紀錄——社會觀察、動畫——美學實驗、管理——意義
生產，互相支助構成一個緊密合作的影像戰鬥團隊。

由知名建築師姚仁喜所設計的音像藝術館，隱身在校園山谷深處，融入四周的盎然綠意，高聳的主樓形似堡壘，可以俯瞰見南藝大校園並延伸到烏山頭水庫的景致。這裡沒有明確樓層配置、縱橫迴廊相互交錯，綠屋頂遮擋了烈陽照射，但南方的日光仍舊暢行在這座時間迷宮中。

其中面向東南側，門號為 239 的辦公室上頭標誌著：「音像藝術媒體中心」，這裡就是南方影展誕生的地方！

▲ 南方影展與全美戲院工作人員合照（2003）。

▍一間辦公室裡誕生的影展

藝術大學在臺南官田的山頭上橫空出世，更難想像的是居然有國際影展就誕生在這座校園裡的一間辦公室裡。影展創辦人黃玉珊老師回憶到，1999 年南藝大設立了音像藝術管理研究所，同年她被聘為所上專任師資，並同時擔任音像藝術科技多媒體中心主任（今稱音像藝術媒體中心）。

她永遠記得當年夏末從臺北南下臺南的時間點，因為學期開始沒過多久，一場改變臺灣的百秒強震劃過了世紀末前的黑夜，9 月 21 日凌晨成為一代臺灣人歷史橫斷的記憶切面。黑夜過後，堅毅的島民們沒有太多時間感傷，隨即展開重建工作，許多影像工作者扛起攝影機，走入等待修復的臺灣各個角落，用鏡頭記錄下這個巨變。

臺灣社會的災後重建如火如荼，南藝大的音像學院建置工程也同步進行著，南漂至臺南的黃老師除了在學院教書，從電影產業背景出身的她，很快觀察到南部地區不太有機會能在戲院裡觀賞到國片，尤其是獨立製片。當時臺灣院線體制對於國產影片的邊緣與弱化，這樣的現象其實不只在南部，但在臺北則因為有不少影展的舉辦，得以彌補觀影的空缺。

從這個單純的動機起頭，加上黃玉珊老師自己對於藝術與獨立電影的求知慾，在南臺灣籌辦一個影展的想法很快就出現了！在音像所學院裡頭，研究生的畢業門檻是需要撰寫論文和拍攝畢業製作作品，還要到研討會進行發表，後來所上聯合不同學校的影視相關科系籌組了每年一度的「學生影像論壇」，一直延續至今。

2001 年 10 月底，黃老師結合校內和校外資源，申請高雄市政府新聞處補助，以南藝大媒體中心主任身份主辦了「獨立製片與紀錄片國際學術研討會」。翻開當年研討會的論文集，出席的貴賓除了有學院內的教授外，也有校外邱貴芬、焦雄屏、廖金鳳、李泳泉、王墨林、陳儒修與國外學者 David Callahan、Ron Norman、洪國鈞等人，還邀集了產業界人士如黃茂昌、游惠貞，以及不少臺灣影像創作者參與第一屆「南方影展」的選片和參展。

可以想見這是個產官學緊密連結的平台，在正規的學術論文發表和討論外，還舉行了一個名為「逆流而上的臺灣獨立製片」的座談會，邀集吳乙峰、董振良、陳芯宜、黃銘正等獨立影像與紀錄片導演，共同討論臺灣影像工作者從資金籌措、影片產製到映演推廣的困境，導演們也帶著自己的作品在學院的放映廳進行學術性的影片播放。

在研討會論文集的最後還預告了將在幾天後舉辦「第一屆南方影展」，當時黃老師的想法是，既然學院內研討會可以邀集到這些影片，就希望能擴大舉辦給南部的民眾接觸，因此串聯起高雄、臺南許多的藝文單位，包括高雄市立美術館、坎城戲院、中山大學、誠品臺南店藝文中心等，使得研討會放映活動擴大成觀摩影展的規模。

這段創辦影展的歷程對黃老師一點都不陌生，最早她從紐約大學留學回來後，就曾在當時的皇冠小劇場做實驗片放映活動，這樣

的影展模式還能在「EX!T 臺灣國際實驗媒體藝術展」看見。她
也曾在 90 年代創立黑白屋電影工作室，與婦女新知基金會、學
者李元貞、張小虹等人 1993 年共同創辦「Women Visual Arts
Festival 女性影像藝術展」。將優質獨立影片與多元的議題進行推
廣，打造相對於商業院線之影像展演平台體制，一直是她的信念，
這也是南方影展出現的緣起。

▌如果臺灣的影展有歷史

盧米埃兄弟發明電影之後，透過媒介流通與資本交換二者的推波
助瀾，現代的戲院與電影院相繼成立，觀影的黑盒子空間被定型
下來。這個新興媒體與藝術形式普及到大眾，從法國傳遍至全世
界，並藉由製作、發行、映演的分工機制將其產業化。1920 年代
美國好萊塢崛起，以締造「電影工業的世界中心」知名，1929 年
起，由美國電影藝術學院組織與頒發的「奧斯卡金像獎」，成為
全球最受矚目的電影獎項。

影展／電影節（Film festival）的雛形可以回溯到影迷組成的電
影社團或俱樂部，當院線機制被定型後，透過非正規放映讓非商
業與另類影像可以被觀賞，這是正規影展的前身。義大利威尼斯
影展為目前世界公認第一個影展。最初隸屬在威尼斯藝術雙年展
的延伸，1932 年由總理墨索里尼創辦。在法西斯政權下電影成為
文化影響和意識形態操控最有力的武器，影展則是國家政治宣傳
的最佳舞台。

面對極權政治介入過深的情境，法國在英美兩國的支持下，
於 1939 年創辦了「國際電影影展」，也就是今日大眾所熟知
的坎城影展，一個屬於自由世界的藝術電影殿堂逐漸成形。當
時立下「鼓勵所有形式的電影藝術並且帶起各國電影工業合作
風氣」之宗旨，綜合了電影獎項、觀摩單元、市場展等，也結
合坎城度假勝地的人文風情與觀光資源，成為至今最有影響力
的國際影展，與威尼斯影展、柏林影展合稱世界三大影展。

將視野放回到臺灣影展的歷史，最早也是政府以獎項鼓勵
電影產業發展，於 1957 年國立臺灣藝術館舉辦的「第一
屆臺語電影片展覽會」，由《徵信新聞》（現今的《中國時
報》）主辦。當時適逢臺語片第一波黃金時代，頒獎典禮上
透過專家選出最佳導演、男女主角、男女配角、小童星等獎
項，並舉辦讀者觀眾票選獎，其中獎座就以「金馬」作為造
型。五年後，官方為促進國內國語片事業的發展，獎勵以
華語為主的電影工作者，創設了第一屆金馬獎持續至今。

但臺灣正式影展的建置則要等到 1980 年。隨著 1978 年臺北
青島東路上的電影圖書館（國家電影及視聽文化中心前身）
開幕，第一任館長徐立功設定將「推廣電影藝術與教育」作
為首要任務，在強勢的美國好萊塢片院線體制下，引介歐美
獨立前衛電影、蘇聯電影到第三世界國家等經典影片，集結

成「世界名片大展」。這樣型態的活動也可以向前推至 1970 年代初，擁抱西方思潮、藝術電影的文藝青年們因不滿足臺灣的觀影環境，以地下俱樂部形式發展出「試片室文化」。

當時除了藝術電影放映，也規劃了臺灣重要導演如李行、白景瑞、胡金銓、宋存壽等人的作品回顧展，透過欣賞會方式讓影迷與導演們近距離交流，後續電影圖書館也以這些活動基礎於 1980 年開始承接「金馬獎國際影片觀摩展」。在戒嚴的時空下，透過這個半公營單位的特質，突破許多電檢和進口限制，開出一條文青與影癡看見世界電影的管道，預售期間電影圖書館門口經常擠滿求知若渴的人龍，蔚為奇觀。

時序來到 1989 年，「金馬獎國際影片觀摩展」改制為「台北金馬國際影展」，將金馬獎競賽頒獎與國際觀摩影展兩大活動整合，隔年轉由民間金馬執委會辦理。彼時，電影圖書館改制為國家電影資料館，開始以「保存電影文化資產」作為首要任務，並以推廣本土電影為使命，舉辦專題懷舊影展與巡迴影展。

1990 年代後，伴隨解嚴與民主化，言論自由更加開放，不同的社會議題得以大鳴大放，臺北出現大量主題影展，如 1994 年有關注原住民議題的「原影展」與勞工議題的「工影展」，以及同年由誠品主辦，延續前兩年金馬影展「愛在

愛滋蔓延時──同志電影專題」的「同性戀影展」。性別議
題還有前述由黑白屋電影工作室與婦女新知創辦的「女性影
像藝術展」，這也是延續至今由女性影像學會主辦的「台灣
國際女性影展」之前身，成為臺灣歷史最悠久的主題影展。

1998 年出現了兩個同樣延續至今且十分重要的影展，分別是「台
北電影節」與「台灣國際紀錄片雙年展」：前者由臺北市政府
主辦，以城市型的市民影展為定位，標榜「年輕、獨立、非主
流」，並且將中時晚報電影獎改制為台北電影獎，鼓勵臺灣國片
新秀為主；後者由時任立委王拓與許多影視界有心人士推動，隸
屬於當時的文建會，以招標方式由不同單位辦理。2014 年起，文
化部正式將影展委由國家電影中心籌辦，在此成立常設辦公室。

從這個起點開始，各式影展在臺北城市內百花齊放，這也凸顯著
當時正逢世紀末的亞洲城市藝文節慶的競賽，臺灣內部文化建設
委員會提出「社區總體營造」、「文化產業化與產業文化化」等政
策，城市治理下文化節慶逐步建制化。另一個背景則是當時正值
政府採購法上路，但多數地方政府的文化局尚未成立，藝文活動
被視為工程轉為「政府標案」處理，成為一種專業與官僚既合作
又抗衡的狀態，這也奠定日後全臺公部門與民間在合作舉辦相關
活動的模式。

一場大地震過後，島嶼歷劫重生。影展活動持續蓬勃的生態樣貌，卻同時是臺灣電影產業下探低谷的時刻。政府在因應加入世界貿易組織（WTO），將《電影法》刪除國片映演比例，開放外片進口拷貝數量限制，美式複合型多廳影城又在此時大舉侵入，在沒有文化例外的保護機制配套下，徹底打擊國片產製與傳統映演業。影視主管單位則持續 以輔導金補助創作者、撥經費辦影展等方式，作為公部門回應電影產業的補救解方，各地冒出的電影節、電影館也同時成為地方政府在追求 KPI 與城市行銷的利器之一。

▲ 時任臺南縣長許添財參與開幕活動宣傳（2003）。

▎北部影展的二輪，還是後新浪潮培育地？

在臺灣影視資源如此傾斜的南北差距下，影展始終集中在臺北，電影史也總是以臺北觀點為典範。台北電影節作為第一個以城市為名的影展出現在世紀末的華麗島上，揭開了各縣市政府效法舉辦城市影展的慾望。

標題上的「節」強調嘉年華式的煙火慶典，期待影展活動能夾帶城市行銷與文化觀光的效應，卻常忽略了電影節本體是電影與影像創作者，影展之專業也並非像是許多觀光活動能夠一蹴可幾，臺灣這 20 多年來已出現過許多曇花一現的城市電影節，多少 XX 電影節驟然出現又瞬間消逝。

南方影展最開始並非以城市影展作為定位，也不是由公部門主辦。基地落定在南藝大的影展團隊，除了整合來自學院與民間的資源外，前 4 屆還有來自高雄市政府的大力支持，時任高雄新聞處處長管碧玲給予黃玉珊老師相當足夠的資源，支撐起草創時期的艱辛。

前 4 屆南方影展都在臺南與高雄雙城舉行，也幫忙承接以城市影展規模舉辦的第一屆高雄電影節，曾在舊稱「坎城戲院」、中山大學校園進行放映，後續也移師到剛落成的高雄市電影圖書館進行開幕記者會。南方影展的放映活動在早期也不縮限在高雄與臺南兩地，也曾到「嘉義縣表演藝術中心」、臺中「國立臺灣美術館」等地放映，甚至有一段時間常態性地在臺北舉行影展記者會。

南部影展起步之時，與高雄電影節即使主辦單位相差甚遠，但都在定位上摸索著，最初都以「平衡南北」作為號召與成立目標，但南北失衡這個長久下來的結構無法短時間改變。隨著後來高雄市政府對於高雄電影節的主力支持，南方影展也在第二屆開始同時擁有臺南縣和臺南市的地方政府資源挹注，第五屆轉而以臺南作為主要基地，南部地區同時間出現的兄弟影展，逐步走出屬於自己的路。

南方影展早期選片以臺灣獨立製片、外國藝術大片以及南藝大畢業生作品為三大主軸：從最開始因學術研討會邀集獨立影像創作者的影片，讓主流之外的獨立製片、另類思維與觀點，得以擁有自在發聲的空間；黃玉珊老師後續也邀請產業端的黃茂昌、游惠貞等人幫忙接洽藝術大片，以及法國文化中心贊助支持，引進具有議題與美學深度的藝術電影，期待刺激南臺灣的觀影人口。

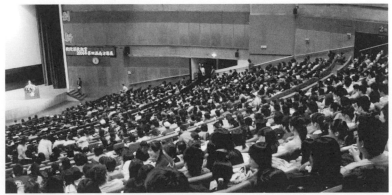

▲ 2004 年，九二一震災紀錄片《生命》在嘉義中正大學盛大公映，南方影展為該年度唯一選入《生命》之臺灣影展。

當時因為片單中常出現北部影展放映過、口碑良好的影片，或是臺灣片商引進的藝術得獎大片，因此剛開始有「北部影展二輪」的說法。這也是策展團隊兩難所在，因為在那個南臺灣還沒有藝術院線、臺南國賓影城還未自辦光芒影展、臺南真善美戲院還未開業的年代裡，南方影展成為臺南影迷們唯一可以看見藝術電影的管道，也使得只要有這些影片出現，票房就能有一定的基本盤。

雖然早期在觀摩選片上，仍處於摸索狀態，選片小組每年還是會認真地討論出屬於每一屆的主題與相對應的片單，透過差異觀點的對談，建立起南臺灣創作與觀影文化之主體性，並開創出整體文化更豐富多元的空間。除了進行南部觀眾的影像推廣外，當時有鑒於臺灣電影工作者拍片的辛苦，「鼓勵本土影像創作」也成為南方影展的重要使命，這樣的期待不僅透過放映打造創作者與觀眾對話的最佳平台，同樣也放在影展競賽上。

第三屆開始，影展創辦人黃玉珊老師邀請吳乙峰導演創建公平的競賽評審機制：首先是對徵件作品進行類別分類，在初審中分別遴選相關背景的初審委員，進入到複審則邀集不分類別的 5 位專業影人進行反覆的討論，最後才授與獎項。許多歷屆決審委員都會提及，在不分類的大獎上，經常得耗費長時間的溝通與爭論，因為來自不同領域的影像專家會在其專長的類別堅持己見，必須透過相互地辯證、說服，只為不低估任何一部影片。

同樣在第三屆，當時正就讀音像藝術管理研究所的書法詩人何景窗，也參與在影展小組內，當年她不但繪製了影展的主視覺——戰車攝影機，也一併設計了南方獎的壓克力獎盃，這個具開創性的視覺設計一直沿用至今。近年影展開辦對外的主視覺徵件，許多設計師也都延續了這個簡潔卻極富意義的圖像進行延伸創作。這個將攝影機倒過來的符號，何老師表示是設想南方影展身處在主流之外的位置，也以戰車意象期望同仁們能如軍隊般，貢獻自身專長、同心協力、分工合作，開創南方的各種不可能。

給我三個支點
我要用鏡頭舉起整顆地球
把我的頭腳顛倒
我要做一輛勇敢的戰車
來自 South
我是 Super 影像軍

~SOUTH LOGO since2003

迴響

臺南人以南方影展為榮

——剖談「影展在南方」

撰文／林木材

影展不只是各國佳片的聚集展示台，而是對電影有熱情的人所凝聚和散發出來的文化活動，是創作者和觀眾彼此溝通交流的絕佳平台，這個由策劃者與電影工作者、觀眾共同完成的小宇宙，總是暗藏驚喜，令人驚艷。

如果可以加入適性主題，連結地方關係，傾聽地方的聲音，南方影展不會只是在「南部」舉行的影展。依稀記得 7 年多前，我們幾個在南部求學並對電影有著共同興趣的朋友，每每相約要去看電影時，心底總會陷入一種哀淒：「為什麼我們想看的電影都只有臺北才有？」

接著開始怪罪起人口、經濟、教育程度、文化水準……等各種原因，越討論越不甘心。沒想到正好在這一年（2001）的秋天，有個標榜平衡南北電影文化差距的影展誕生了，同時納入了在地性的考量，「南方影展」就這麼來了！

▎可是，「影展究竟是什麼呢？」

仍處於幼兒爬行階段（2001 首屆與 2002 第二屆）的南方影展，像是對自己與觀眾拋出了這個高深的命題。雖名為影展，但明顯在活動內容上，只能說是從早到晚的影片放映會。觀眾看完就走人，影展工作人員也只是認真地「工作」，絲毫沒有一個藝文活動應有的延續性及活力，自然無法匯集與帶動任何力量。

再加上影展沒有適性的主題，跟地方毫無關係，充其量只能說是在「南部」舉行的影展，因此在兩個多禮拜的映期裡，觀眾總是寥寥可數、冷冷清清（約 2 千人次），評價普遍不佳。

如此糟糕的成績讓影展團隊相當灰心。良善立意卻缺乏完整的構思和執行，就像只顧著灑下種子卻忘了深耕的農夫，收割時節遙遙無期。但這些失敗經驗，卻意外顛覆了傳統影展模式對於一般觀眾的認知與想像，並且透露著一個珍貴訊息：「在地的藝文活動，是必須去傾聽地方的聲音，隨著其文化習俗而發展的。」

於是，南方影展不再複製北部影展那一套對待觀眾的方式，他們深知南北電影文化的差異性，開始找尋新的方法與觀眾溝通。縱然，剛開始像極了任重道遠的強硬拓荒者，但後來卻成了願意屈膝呵苗的細心農夫。辛勤同時也換來幸運，帶動了南方特有的濃濃「人情味」。

雖然民眾總是對影展懵懂疑惑，但每當聽到有人拿著大聲公賣力宣傳時，原本站得遠遠的民眾總會忍不住好奇而趨前，工作人員便趁機細細介紹影展及片單。這層微妙關係說明了南部人的害羞含蓄，更需要主辦單位的活力和熱情來破冰。

就這樣，不再是觀眾來找影展，而是影展主動去找觀眾。改變「待客之道」態度的南方影展，成功開拓了潛在的觀眾群並和他們一起成長。

這種「進步」的最佳體現，就是影展活動現場那長長的隊伍。觀眾所關注的，並非只有知名難得的外國電影，過往總被視為票房毒藥的國片，經過南方影展多年來的努力，轉而成為影展的「主角」。如《經過》、《等待飛魚》、《一年之初》、《最遙遠的距離》映演時，不僅場場爆滿，有時甚至還必須在走道加設座椅，盛況空前。到了第五屆（2005）時，南方影展總觀影人數攀升至 15,000人次。

影展當然不只是一堆各國佳片的聚集展示台，而是由對電影有熱情的人們所凝聚和散發出來的文化活動。

▌那麼，「影展究竟要做什麼呢？」

這個問題，則是在伊呀學語階段（第三屆，2003）的南方影展所提出的。這一年，影展除了原本的觀摩單元，又新增設了「華語影片競賽單元」。

觀摩單元顧名思義，是給大家「觀摩」用的，因此總少不了大師經典及國內外佳作。而「競賽單元」可一點也不遜色，投件作品也許名不見經傳，但卻總是暗藏驚喜，令人驚艷，同時這也是創作者和觀眾彼此溝通交流的絕佳平台。

對影展而言，其所做的除了犒賞影迷，藉機讓觀眾看見更多「不一樣」的電影外，對國內電影生態的思考、促進和刺激，更是不可少的要點。順著不同影展的宗旨與調性，就成了一個影展的核心定位。

臺灣雖有相當多設有「競賽單元」的影展，但每個影展的定位和規則都不同。金馬獎定位為華語電影的奧斯卡獎，並且只限定膠捲（Film）才能參加；台北電影節定位為臺灣年度電影創作總體檢，噱頭是有著百萬獎金；而南方影展則以鼓勵本土影像創作為目標，且特別注重年輕創作者和被忽略的優秀作品。

正因為這項特色，使得許多創作者放心將南方影展視為「初登板」
的對象。像是 2003 年的《二十五歲，國小二年級》、2004 年的《無
米樂》與《翻滾吧！男孩》、2005 年的《海巡尖兵》，這些日後大
放異彩的作品都是在南方影展獲得生涯首次獎項。而 2006、2007
年南方首獎的《在中寮相遇》和《寶島曼波》（同為紀錄九二一災
後重建的紀錄片），竟難得的產生「連莊」，兩片都是由全景傳播
基金會出身的導演黃淑梅所攝製的。

▲ 2004 年第四屆南方影展頒獎典禮，得獎者與評審等合影。

▲ 2005 年南方獎頒獎典禮
　南方首獎得主林書宇（右四）與特別獎得主黃信堯（左一）。

如此看來，在某種程度上，南方影展彷彿證明了好作品是不會被埋沒的。但在背後，影展其實對評審機制下了一番的苦心。

首先，先將投件作品粗分為動畫（Animation）、紀錄（Documentary）、劇情（Fiction）三類。接著在各類別上分別邀請 3 位相關背景的初審委員。初審完畢，再邀請 5 位知名影人對進入決選的作品進行討論，最後才給獎。

在臺灣影展評審的機制裡（金馬為多人評審團投票制、北影節則邀請外國影人），南方影展是最審慎，也可以說是最「道地」的。而這層層關卡的設置，無非是不願錯看與低估任何一部影片，簡言之，即是「尊重」。

但千萬別以為獎落誰家是小團體間的家務事，其實觀眾（對象）才是重點呢！

為了讓創作者和觀眾可以大量且直接的交流，競賽作品是「免費」入場的，影展也會邀請導演到現場進行問答。因此許多影迷一看就是一整天，還勤做筆記、打分數，原來是為了在「觀眾票選獎」投下神聖的一票。

記得在某次頒獎典禮會後，一位入圍的年輕導演向工作人員說道：「我覺得南方真得很用心，來看影片的觀眾都好多，而且很熱情，真的有交流到！」臉上滿是開心的神情。沒錯！影展應該就是策劃者與電影工作者、觀眾共同完成的小宇宙。

▲ 《六號出口》導演林育賢，與觀眾一起比出「六號」手勢，扮鬼臉搞怪合影（2006）。

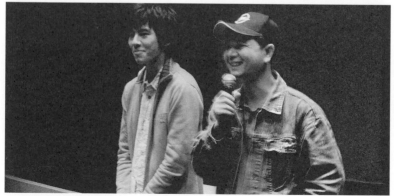

▲ 《單車上路》導演李志薔攜同男主角李國毅出席映後座談，與南方影展的熱情觀眾面對面（2006）。

▍不過，「影展到底該怎麼『辦』呢？」

逐漸成長的南方影展（第七屆，2007）這麼問道，因為它必須開始為自己的未來以及生計問題負責。「怎麼辦」有兩層意義：一是執行上是如何辦起來的；另一個則是影展該何去何從呢？

南方影展團隊的組成，是由臺南藝術大學裡音像學群的熱情師生們自發共同創立的，並非是政府單位出資設立、需要公開招標的定期藝文活動。因此每年影展的動態相當不穩，預算的資金常會籌措不足，工作人員也是一代新人換舊人。

令人相當困擾的是，南方影展居然沒有一個常駐單位，只能在影展開始前三個月招募戰友，打完戰役後又各自分飛，經驗一直無法傳承下去。影展的進步相當緩慢，甚至可說在原地踏步，這無疑是南方影展的不定時炸彈。

▲ 2006 年南方影展現場，熊貓哥哥出席法國動畫片《男孩變成熊》的放映會場，與小朋友打成一片。

試想，假使有一天，再也沒有這些自告奮勇的熱情者要來辦影展了，那麼這個堅強卻貧弱的南方影展就得與世永別了嗎？是不是有成為一個城市影展的可能性呢？（既然南方影展都做出如此不錯的成績了。）

姑且不論有臺北及高雄市政府撐腰的台北電影節與高雄電影節，以亞洲最大的紀錄片影展（日本山形國際紀錄片影展）為例。只要一到影展時節，當地任何的大小商店都會貼上影展的海報，大聲說出你是來看影展的觀眾，商品自動有折扣。在地的居民更是完全投入配合影展，不僅只因為影展提升了社會的思想、教育、文化、社區凝聚力，或是帶動了當地的觀光與經濟，更重要的原因是，他們完全認同「影展」這項藝文活動是與地方息息相關的。

同樣的，其實南方影展並不是誰獨單的事情，而是「大家」可以一起去思考的。一個有著長遠願景的活動將與地方相互扶持成長，如此才能建立良質的文化傳統。南方影展或許還有許多進步的空間，但值得期待有朝一日，臺南人的心裡都可以這麼暗思著：「嗯，我們以有南方影展為傲。」

　　——本文原收錄於 2008 年 2 月《王城氣度》雜誌。

▲ 2006 臺南市全美戲院現場——觀眾從騎樓排到馬路上，還需委請警察指揮交通。

▲ 2007 南方影展現場，《妹狗、水蓮與竹篙》劇中演員開心的為影迷簽名。

▲ 於臺南吳園藝文中心進行開幕片《指尖的重量》放映（2007）。

摸索：學會創建時期
2006　　　　　　　　　　　　　　　　　　2012

「這也是為什麼當臺北以外地區要獨立辦影展時，總
讓我們分外期待的原因。沒人規定只有首都才能辦影
展，法國的坎城、義大利的威尼斯、捷克的卡羅維法
利、韓國的釜山、日本的山形、荷蘭的鹿特丹，也都
不是首都啊！」——聞天祥

▍為南方打底建基

2001 年從臺南藝術大學出發，從一個研討會裡頭的放映會作為雛
形，最初宗旨是為了要平衡臺灣重北輕南的影視資源現象，由臺
南藝術大學師生共同創辦，在黃玉珊老師主導下，將自身從學院、
產業再到公部門的資源結合成為一個公共的影展活動，得以有充
足的經費在南臺灣打造一個平台，為這個初長成的新芽提供沃土，
打底建基。

影展除了需要資金還需要大量人力投注，南方影展背後有一群對
於影像熱愛的音像管理研究所、紀錄所的同學們作為堅強的後援。
初期主辦以音管所的學生參與策展較多，後來團隊成員絕大比例
是同屬音像學院的紀錄所，因此就有同仁笑稱「一群拍紀錄片的
人在辦影展」，這其實呼應著學院裡不同系所間的良性交流，以及
當時臺灣電影產業紀錄片工作者的活躍，就如同楊力州曾在訪問

中回顧道：「我們這一代拍紀錄片的人是非常幸運的。紀錄片研究所、台北電影節、紀錄片雙年展、公共電視，一切都在兩、三年內到位。」

不過當時內部除了黃玉珊老師之外，沒有成員實際執行過影展事務，大家只能邊做、邊學、邊摸索，不少工作人員會以「土法煉鋼」形容這段經歷，也因為沒有人做過，所以夥們會花很長的時間進行溝通討論，甚至提出很本質的問題：「影展是什麼？」、「獨立與藝術電影是什麼？」、「臺灣電影的未來是什麼？」

影展究竟是什麼？是電影產業／工業體制下展示與競賽的重要場域；是給予獨立影像工作者發表的平台；是個理解電影世界如何運行的複雜集合：一切從最單純的放映電影這項行為開始，擴散出成為一個短短幾天密集進行展示、慶祝和宣傳電影的節慶活動，匯聚著志同道合的專家、商業人士與影迷愛好者互動交流。

前台有星光熠熠的紅毯、新聞記者會、映後座談、推廣活動，也是片商遇見具有市場潛力影片的最好機會，透過競賽和創投讓電影工作者與投資人媒合的平台，找尋下一個星星；後台則由一群工作人員支撐，來自公部門與民間的資源與贊助挹注，在這裡幾乎涵蓋著電影產業的所有環節，從放映、宣傳、選片、排片、活動、媒體、設計、評審等不同人員的共工協力。

這是個耗時耗力的團體戰，音像藝術媒體中心辦公室就是這群夥伴們的堡壘，影展籌備期間他們就在這裡進行無止盡的開會馬拉松，一開 8 個小時實屬平常，甚至下午開始的會議都能開到凌晨。很多同學住在市區，會共駕一部 March 小噗噗下山，成為南藝大所在官田到臺南市的接駁車，一路南下，成員們沿路下車。不少工作人員就提到過去常常因為討論太晚，身心俱疲，在疲勞駕駛的狀況下，開到睡著或錯過高速公路匝道出口都是常見的事。甚至有些同學就直接睡在媒體中心辦公室，或借宿在黃老師的教師宿舍。

在這裡每件大小事都得經過討論，雖然外人看來很沒效率卻相當民主，而且可以將每個細節與問題都逐一妥善觀照，維持著集體合議的傳統精神，就像是過去在學院課堂內思辨的過程，存在著相當多元開放的維度空間。

有了這是個跨部門的協商過程，南方影展選片的自主性就相當高，不只是專門策展人的權力，而是組成策展小組，成員們可以偷渡私心片單，甚至有人會自組旅行團自費到國外的獨立影展參訪為影展選片，只期待觀點能更加多元。工作討論會議也進行跨部門的橫向連結，讓行銷宣傳、經費統籌、設計等不同人員提出各組的考量，每個成員都能提出意見、相互切磋，共同提出當年度最好的菜單。

會進入南方影展工作的工作人員似乎有一貫的特質，可能有些孤僻邊緣，卻對自己深信的價值與理念可以百分百的堅持，也因為大家所關注、所喜歡的都很類似，因此當心中某一塊沒被滿足、無法妥協和得到成就感就會離開。

他們是一群「Cinephilia」，一群名為影迷、影癡、電影迷的同好，這個從 1960 年代從法國新浪潮電影背景下所出現的觀眾形象，那是對於非主流、非商業電影愛好的品味及態度，為所欣賞的作者導演進行擁護，通過戲院中的大銀幕與電影相遇是個神聖的儀式，將藝術電影視為志業和信仰。

▲ 2008 頒獎典禮得獎導演與來賓合照。

▌給影展一個家——台灣南方影像學會

在 2008 年《海角七號》帶動臺灣電影起飛之前，千禧年後臺灣電影有著紀錄片比劇情片還興盛的弔詭狀態。但在最壞的時代裡，影像創作者卻有更大的空間能夠突破、嘗試。在一切都還未建制成熟的情境下，什麼都有可能。南方影展成為當時許多獨立影像創作與新銳導演第一個被看見的平台，精神上與台北電影節的「年輕、獨立、非主流」南北呼應，在這裡雖然缺少了北部媒體的關注與影評的討論，卻能避開鎂光燈、離開中心視角，更貼近地與在地觀眾進行交流。

南方影展草創的前幾屆由黃玉珊聯合內外部資源促成辦理，但參與的工作人員都會提及，背後有一群臺南藝術大學的學生做後援，不然在極度有限的人力配置下，影展是不可能舉行的。在南部地區當時缺乏影展與影視資源的情況下，不管未來有志從事影像創作，或要投入影視產業，南方影展都成為這些學生們實習的現實場域。

南方影展的創建與南藝大的學院建置幾乎同時，1996 年才成立的校園來到 2000 年初，許多硬體建築也都還在施工狀態，遇到教室還沒蓋好的狀況下，學生就在臨時的空間或是宿舍上課。一切如新，一切都還沒到位，因此什麼都有可能。老師和學生一同在這座世外桃源裡探索，透過思想、理論、辯證互相激盪，呈現一種野生與共生的狀態，南方影展可說是這個精神的延續。

▲ 2007 全美戲院參與南方影展的排隊人潮。

這樣獨特的影展在放映場地選擇上，前幾屆也捨棄當時才剛在臺南市區開幕的連鎖影城，不追隨新穎的硬體設備，反而選擇具人情味的老戲院——全美戲院舉行，為的是能支持在地品牌，也將過去在獨棟大戲院觀影的氛圍保留下來。

最讓許多影迷印象深刻莫過於全美戲院的騎樓下，這裡是進入放映廳前的等候處，常常在影展期間都能看見大排長龍的人潮，許多影片資訊和口碑就是在這個平台上交流出來的。當然影展期間這個騎樓空間也成為工作人員現成的服務區，劃位、諮詢、兌換贈品都在這裡處理進行，甚至有觀眾撿到寵物狗，這裡也成了現成的失物招領處。許多工作人員也都回憶到，早期他們會到街頭發放影展的宣傳單，為每個過路人細心講解影展的內容，希望不要錯過潛在的觀眾。

全美戲院當時除了是臺南市區僅存的二輪戲院，也常是南部大學影視科系畢業製作發表的首選場地，更是許多臺南在地影展重要的合作夥伴。千禧年後，臺灣正掀起文創風潮，經營者吳氏家族將這個概念置放在老戲院的轉型上，加上李安導演在好萊塢的成功，全美戲院串連起國際大導演與這間老戲院的緣分，也以保存手繪看板作為號召，獲得許多國內外媒體的關注。

老戲院成了在地活招牌，不只出借放映場地，如有餘力，經營者吳家還會親自幫忙展務，給予主辦端建議。老戲院也從影展團隊所發想的創意活動中得到不同啟發與刺激，雙方維持著友善的關係，在南部影像工作者間建立起良好的口碑，創造出全美戲院獨特的「陪伴哲學」。

這個「陪伴哲學」也適用在南方影展，對外陪伴許多新銳導演發光發熱，以影像教育推廣陪伴市民觀眾做電影認識與閱讀；對內成員間也相互陪伴，找出南方影展的定位與出路。隨著影展累積了五屆經驗，運作機制已經漸漸步上軌道，人員間也有著緊密的工作默契，南方影展逐步脫離學院包袱，影展的觀眾也從面對師生走向市民與大眾場域，得更直接面對「觀眾在哪裡？」的現實問題。

這個轉移也同樣反映在影展內部組織的調整上，原隸屬在臺南藝術大學媒體中心的南方影展，在學院體制下能夠以學術資源聘用

專職人員，每年年初透過企劃書提案向當時文化建設委員會、新聞局與地方政府爭取經費，逐步確定當年度經費後才能進而招募兼任或工讀的夥伴，這樣的運作流程奠定下前 6 屆的人力配置。

後來因應南藝大學院內系所的改組與業務重點的調整，黃玉珊老師卸下媒體中心主任位子，南方影展勢必得尋求新的經營模式，延續這個好不容易在南部地區建立起的品牌。這群為南方影展打底建基的同學們在前幾屆影展的磨練下也成熟長大，核心成員早已對這個狀況有所準備，主因就在於透過學校核銷請款流程上相對繁複，也會衍伸出行政管理費分配的問題，加上南藝大位處在非市區位置，在行政程序上都多出許多成本。

當時成員們就提出要透過成立非營利組織模式來延續南方影展，後來籌組社團法人台灣南方影像學會，2007 年第 7 屆南方影展就由學會籌備處主辦。學會由南藝大音像學群校友以及歷年南方影展工作團隊成員所共同發起，並集結一群常駐在南部的影像創作者與工作者，給志同道合的夥伴一個歸屬地。

2008 年 6 月台灣南方影像學會正式成立，以每年主辦南方影展為目標，期望透過影像推廣、教育、生產、論述與平台，促進不同的對話，讓影像產生力量！除了建立起亞洲與全球華語獨立製片的交流平台，也以臺北以外地區為主要影像推廣場域，平衡臺灣內部的影視資源。

▌遊牧民族的影像巡迴

第六至七屆的南方影展可說是將過去的能量累積到最高點,透過
「華人影片競賽」單元的長期累積,持續挖掘出許多優秀的臺灣新
導演,如林書宇、徐漢強、周美玲、黃信堯、張榮吉等,如今都
已成為臺灣電影的中堅。在影展執行上當時也有找明星代言、名
片開閉幕、盛大的宣傳活動等相互搭配,加上早年幾屆的片單許
多是來自北部影展口碑極佳的藝術大片,在當時臺南尚未有真善
美戲院與國賓影城藝術院線廳,南方影展成為重要的引介對口。

這些影片自然會增加買氣,也將南方影展的口碑與聲量推向高峰,
但對內部人員來說這不過是在做藝術大片的二輪放映而已,熱鬧
之餘反而會把真正想要推廣給觀眾的內容與議題給掩蓋。在 2007
年南方影展擴大規模舉辦之後,有鑒於後續學會成立,又加上高
雄電影節逐漸成熟,南方影展的內部成員勢必得在自身影展的定
位上進行調整。

電影《海角七號》(2008)開頭以擁擠灰暗的臺北城市一隅,男主
角阿嘉停下摩托車,將自己的電吉他往路邊奮力一砸,一句台詞:
「我操你媽的臺北!」一語劃破臺灣電影從最慘淡低谷慢慢爬升看
見曙光的可能,這部由來自臺南的魏德聖導演以國境之南——屏
東作為電影背景,隨著國片復興帶起一批「新新浪潮」崛起,許
多導演帶著去中心化的南方故事給觀眾。

▲ 南方影展「嚐新專題──魏德聖」映後座談，導演魏德聖（左）、主持人
Ryan 鄭秉泓（右）。

《海角七號》所帶動起「看國片熱潮」促使著多部國片票房躍升，臺灣電影也逐步從低谷重新起航，但熱烈的光芒沒有照耀到南方影展。影展從學院離開之後，改由台灣南方影像學會承辦，得回歸到現實正視自己為一個民間組織，少了高等學院光環的加持，以學會名義申請補助確實少了許多管道。當時也因處於學會草創階段，在聯繫贊助時還常被誤認是「賞鳥學會」或「攝影學會」，加上在非隸屬於地方公部門底下的城市影展，每年都得重新尋求經費。

影展是一個集體意志與專業分工才得以成行的巨大活動，組織的重新調整最直接牽動到人力資源的配給上。過去影展總監領導者的角色轉為學會理事長，媒體中心的專案助理則對應到學會秘書長一職，過去影展有南藝大音像學院的研究生作為重要後盾，現在大家一一畢業、離開學校，有志留下一同打拚的夥伴接任學會理監事群。

▲ 學會草創時期，新營臨時辦公室。

▲ 台灣南方影像學會於臺南市百達文教中心之辦公室。

過去在學院資源的保護傘下，影展得以有足夠的薪資聘任全年度
的行政統籌，但回歸到民間組織時，最初幾年更因為預算有限，
連要養得起影展期間的工作人員都有困難，大部分多在籌備階段
或是影展執行起跑才陸續加入，其他時間都得靠自己打零工維生，
這些沒有固定正職的從業人員被稱為「影展遊牧民族」。這個居無
定所的狀態也反映在學會辦公室的遷移上，前幾年他們曾用理事
長的工作室一隅、地方政要的服務處，直到 2011 年才搬至現址，
位在臺南百達文教中心 2 樓的辦公室。

在這樣的條件下，要雇用得起正式人員更是難上加難，後來在與學會成員間的借款募資下，才得以保有一位執行秘書正職的薪水。學會草創階段，秘書一人身兼多職，但有理事長、理監事與成員們無酬無償地分工幫忙，籌組所謂的「動腦會議」，一同腦力激盪，從創設開始至今學會每年都得用其他專案、影像類標案支撐，才能確保整年度人員不只在影展期間運作。

2008 年南方影展年度主題設定為「旅行」，同一年影展也開辦「社區巡迴列車」。除了在片單選擇上圍繞著這個主題，其實也反應著當年中央文建會鼓勵國片映演，在幾乎被好萊塢電影獨佔的臺灣院線體制下，為不同的國片尋求出路、找到觀眾，也帶著南方影展歷年優秀電影作品進入社區，讓影展不再是城市專利，深入到不同的鄉鎮裡。這樣的巡迴模式對於參與的同仁相對熟悉，延續著多屆南方影展以雙城或多城舉辦的經驗，於不同縣市的放映場地進行展演。

不同於許多巡迴放映模式，只是將影片置入地方空間，南方影展的巡演模式都會配套前置的田野過程，學會同仁在前往社區放映前都會有至少一次的拜會，並且找到當地民代、重要人士村鎮長、社區發展協會進行對口。在了解在地的需求後才會開出相對應的片單，規劃延伸的討論和映後講座，也會搭配摸彩活動吸引民眾前來，期望寓教於樂，不只是塞片子給當地，草草放片而流於形式。

點亮村落的夜空，在不同的廟埕、活動中心、老戲院搭建起銀幕，影像的力量穿越多個空間，南方的同仁們像是古早帶著放映機與一捆捆膠卷，千里迢迢、跋山涉水從城鎮來到鄉村的放映員。勞動的身體不怕辛勞，只為讓好的影像能夠被傳遞出去，更有可能成為公共討論、思考空間的縱橫延伸，透過影像與映演空間將創作者與觀眾串聯起來，成為社會教育與公義思辨的公共平台。

▲ 2005 南方影展露天放映，現場互動熱絡。

▲ 現場與民眾不僅分享電影，更提供現烤香腸之奇趣光景。

▋ 公民社會裡的南方影展

一個不在臺北、非政府編制下、以非營利組織主辦的議題選片兼競賽的影展，能走過 10 年已經相當不容易，更何況至今已經 20 年。

學會草創的前兩年因為整體經費銳減，同仁瀕臨絕望狀態，沒想到南方影展 10 週年之際，又適逢臺南縣市合併，市政府內部仍在銜接，加上當年臺中「杜蘭朵公主」的商業演出發生募款爭議，因此許多國營企業都將贊助抽手。來到第 11 屆更因此停辦競賽單元，轉型為週末影展，改以月為單位，只在週末放映影片，並且規劃 2 個專題單元「完全‧想田和弘」與「我們只有一個地球」，搭配議題式的深度座談，即使規模限縮仍持續進行對內容的堅持。

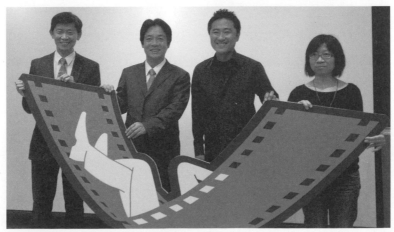

▲ 攝於 2011 年南方周末影展開幕記者會。
（左至右，臺南市文化局長葉澤山、時任臺南市長賴清德、紀錄片導演想田和弘、紀錄片導演黃淑梅）

或許危機就是轉機，總是在明年會不會繼續舉辦的焦慮下，同仁們每一屆都當最後一屆在做，越來越沒錢的情況下，不停自問到底南方影展還能做什麼？「總是不知道下一年的經費在哪。那還不如這一年就放手一搏！因此會更想把少少的錢投注在共同關心的事物上。」資深工作人員表示。

不同於早年幾屆還能舉辦大型首映、熱鬧活動的氛圍，在城市影展相互競爭下難以殺出血路，在南部要做熱鬧、搶首映的影展型態逐漸被高雄電影節取代。2009 年受到「社區巡迴列車」的感動下，南方同仁們身體力行，走進社區，了解到有更多待討論的社會議題值得被引介在影展中，特別在當年的影展主題規劃將視野聚焦在新移民族群身上。

後續南方影展擬定片單時，開始以議題為導向，2010 年慶祝 10 週年之餘，重新思考使命與初衷，以「用影像做社會運動」作為影展再定位，從人文、環境、變遷與在地生活等面向關注，提出緊密連結社會脈動的觀點，既國際又在地。

2012 年影展以「家」為主題，這是由時任學會理事長黃淑梅提出的概念，在過去拍過有關九二一地震、八八風災等題材的紀錄片的經驗，也在前幾年帶領學會同仁進行文化部專案「看見重生的力量──八八風災重建紀錄片社區巡演計畫」，在進入重建屋或永久屋進行影像放映時，直接面對災民們經歷居住地劇烈轉變的共感，讓他們對於這個構成社會最基本單位的母題特別有反思。

▲ 於臺南知事官邸舉辦硬地香港專題記者招待會，現場邀請到時任臺南市政府新聞及國際關係處陳宗彥處長（右）、香港導演曾翠珊導演（左）暢談獨立電影創作環境。

當年主視覺海報上一顆蜂巢佔據了整個畫面，蜂巢呈現黑白且殘破的樣貌，但當外來者攻擊蜂窩時，裡頭的蜜蜂都會群體飛出對抗，不容許「家」被外在的力量所侵犯。這樣的意象反映著當時臺灣的社會情境，許多縣市如火如荼進行都市更新，老屋拆除、眷村重整，或是到最具代表的士林文林苑王家、反南鐵東移等爭議，在地居民面臨家園變遷成為棘手的公共議題，社會集體站出回應與對抗，南方影展以「拆／迫遷」、「都市更新」、「離散／毀壞」等議題進行選片回應。

這樣往議題影展的轉變，首要因素就在於南方內部經費銳減下的調整，在成本評估後，勢必得縮小觀摩片規模，捨棄以往較花成本的國片首映、各大影展追逐獲獎影片，而將有限資源集中於當年度與影展主題呼應之電影作品。這其實也緊扣著臺灣解嚴 20 多年後，當時興起新一波公民社會崛起的浪潮，從土地正義、2012

▲ 2012 南方影展南方獎頒獎典禮現場，頒獎貴賓與得獎者合影。

年反媒體壟斷、2013 年洪仲丘事件衍生軍改，再至 2014 年反服貿激起的太陽花學運，促成臺灣民主進程以來最大規模的「公民不服從」行動。

臺灣民主之所以珍貴，對於任何形式的自由之爭取從未在島上消失，但過去在長期的威權戒嚴體制下，卻難以形成健全的公民社會，民間組織與結社都會被劃上反動標籤。隨著解嚴開放，臺灣真正步上民主，在國家治理與統治機器之外，還需要有活躍與健全的公民社會，藉由不同的社會運動針對各式議題和訴求發聲，也透過更具效力的自治組織集結，積極地監督權力，爭取自由、平等的權利，才得以走向進步與健全。

▲ 2009 南方影展南方獎頒獎典禮現場。

▲ 2010「南方新勢力」專題活動講座，香港青年導演郭臻（左）出席座談。

▲ 2010 南方影展南方獎頒獎典禮現場。

迴響 │ 影展與夢想之間

2010 南方影展策展小組專訪（節錄）

撰文／林怡君

南方影展 10 歲了！2001 年一群臺南藝術大學的音像學群師生們，
憑恃一股愛電影的熱情，不甘落後北部影展環境的傻勁，共同創
辦了第 1 屆南方影展。從臺南、高雄雙城影展，逐漸擴大到嘉義；
選片模式也愈漸拓展向國際影展，進行邀片交易；更令人驕傲的
是，《無米樂》、《翻滾吧！男孩》、《海巡尖兵》等都是在南方影展
拿到第一座獎項，無疑展現了策展小組鼓勵新導演孕育好作品的
強烈企圖心。

然而，2008 年南方影展在千絲萬縷的無解糾纏中，脫離南藝大。
這隻貌似破繭而出的蝴蝶飛得並不美麗暢意，地方政府低額補助，
讓它無法展翅城市影展的面貌。於是還是這一群堅持傻勁的南藝
校友們，成立「台灣南方影像學會」，繼續在虧損、捨不得、遍尋

不著南方觀點，以及高雄電影節逐漸稱霸南臺灣影展市場的邊緣失意中，咬牙苦撐地匍匐前進。

本期頭條專訪南方影展的執行長黃琇怡、副執行長平烈偉、策展精神領袖賴育章，聽他們親自解說本屆觀摩片單「從南方眺望」、「生活在他方」、「嚐新新導演」三單元的策展構想、靈感來源及推薦作品。除此之外，他們也將娓娓道來南方影展的 10 年間的歷史轉變，以及身為影展工作者對電影、對在地最私密的情感牽扯與夢想對話。

訪談過程中，有一種近乎偏執的、誠懇的、細瑣的，願意反反覆覆再說明、再討論、再改進的奇異氛圍。畢業於南藝大音像學院的 3 人，現都居住臺南，耕耘南方影展短則 3 年，長則 7 年，彼此均依著極度怪異熱情維繫影展生命熱度。包括自掏腰包出國選片、共同挑燈半夜辯論片單、堅持一部部討論影片的馬拉松式評審方式、領著新導演進行一場場校園座談……。

不同於其他影展設有鮮明招牌的策展人，南方影展始終只有低調到不行的策展小組，維持著集體合議的傳統精神，彷彿原生課堂學術的辯證思維，永遠努力追求可不可以、還能不能夠、再多一點點討論說法的開放維度空間。因此，即使依舊帶著困惑前行，南方影展終究承載出一種無可忽視的獨特價值及地方力量。

▌那可否先談談「從南方眺望」單元，片單如何表達對社會運動、社會議題的關注？

平（烈偉）：從字面來談，「南方」就是「南方影展」，「眺望」則顯示出一種關切社會議題的策展方向。雖然今年沒有單一標語，但「從南方眺望」專題就是從社會議題面出發，去年題材侷限在「新移民」，只有吸引到單一主題的觀眾朋友來，所以今年挑選涵括入環境、經濟、政治、性別等多樣議題的影片。

黃（琇怡）：「從南方眺望」單元最能體現出南方影展的社會議題關注面向，尤其跟主視覺的「做運動」精神不謀而合。也許我們沒辦法挑選很多片，但每部都代表了一種社會運動、社會議題。比如2部關於「八八風災」的影片，就是很明顯議題取向。雖然八八風災公視也播蠻多短片的，主要講政府問題；但我們挑選的是長片，且兩者風格不太一樣，黃信堯的《沈ㄕㄣˇ沒ㄇㄟˊ之島》，沒有直接談八八風災，而是從拍攝另一個國家──吐瓦魯的角度來看臺灣。因為吐瓦魯被媒體塑造成是世界第一個將要沈沒的國家，但導演到那邊才發現其實不是，可能臺灣問題更嚴重、更容易沈沒！而馬躍‧比吼的《Kanakanavu的守候》，則是從原住民的身份與角度，談對土地的認同。所以八八風災是引子，這兩部片主要討論人跟土地的關係。

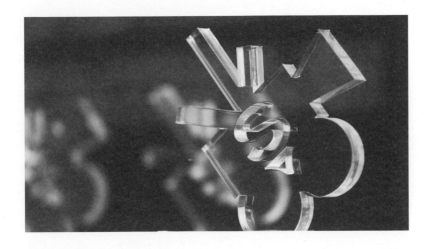

▌南方獎華人競賽

《無米樂》、《翻滾吧！男孩》、《海巡尖兵》等作品都是在南方影展獲得生平第一座獎項，也逐漸建立「南方獎」的口碑及指標意義。可否先介紹一下南方影展非常重視的競賽類，並分析所謂「指標意義」從何而來？

平：南方競賽是從 2003 年開始，最早都以臺灣片為主，後來我們將徵件規定的「華語片」改成「華人」影片競賽，只要具備華人相關議題此一條件都可以來投件。因此 2008 年主動跟中國、香港、馬來西亞等華人電影圈聯繫，也非常歡迎臺灣學生去法國、美國唸書時所拍攝的電影，任何語言發音都沒有限制了。另外《無米樂》等作品會在南方獲得首座獎項的主要原因，我覺得跟南方影展座落的時間點有關。因為南方徵件時間剛好是學校作品即將完成之時，很多畢業作品就會直接寄來，第一波就會拿到南方影展的獎項。

黃：除了時間點，我覺得阿章（賴育章）很會看片也佔蠻大因素。初審他會儘量看，入圍就一定看，這樣才有辦法在現場跟評審對話。阿章是影展主要精神人物之一，他可以溝通表達策展單位想要的方向，否則我們選出來的片子就跟其他影展沒兩樣了。

平：2007 年我有參與評審會議，感受蠻深的，過程非常仔細用心。因為阿章認為每個人看片的狀況不一樣，由於不同時空狀態，可能會錯失一些訊息及面向，但透過討論可以彌補過來。例如女性評審會關注性別，男性就不一定，如果經過現場討論的話，片單會比較完整。通常會花上 3、4 小時，一部一部討論，最後即使片單終於討論出來後，阿章還會問評審：你有沒有遺珠之憾？有沒有想要拉票的？（笑）

可否請阿章再多談談對競賽評選會議所堅持的核心想法？

賴（育章）：我想，討論是一件很重要的事。一來因為評審不多，每類只有 3 人，所以透過討論，希望讓 3 位評審有較多共識，也使影片的內容或優缺點，都一併呈現出來。另一方面，討論是對影片的尊重，同時也讓策展單位可以學習評審老師看待電影的觀點，刺激我們選片可以有更多的想像、概念及視野。因此無論初審或決審，我還是希望可以儘量討論！

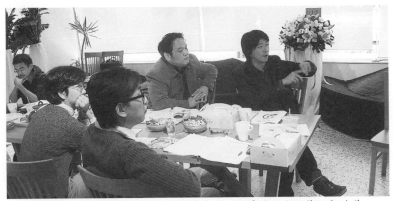

▲ 2010 南方獎評審會議現場，決審管中祥、侯季然、邱立偉、郭珍弟。

當然比較累，但只要評審認為有機會可以入圍的影片，我就會希望花時間討論。雖然有些評審不太喜歡這種方式，而且討論到最後，有時有共識、有時也沒共識，甚至歧異更大！但至少每位評審都把自己的觀點表達出來。也許片子入圍或得獎多少都有運氣成分，但我們努力給予每部影片機會好好地充分討論了。我不清楚其他影展，可能是先投票評分，若有疑問再討論。但南方影展只要入圍就不管分數了，一部一部來談！例如今年入圍 20 部，雖然知道最後只會留下一半，可是沒關係，我們就一部部討論。

評審方面，有些影展變動不多，這也許會讓得獎名單有一種品味。但南方影展是每年邀請不同的評審，即使合作很愉快也希望至少隔一年再來評，因為可以多聽不同的觀點想法，也使每年影展不是只有一種品味及標準。評審過程中我們會儘量說明影展的立場，懇請評審協助留意年輕導演。當然不見得每次結果都滿意，但我常說年輕創作者不要沮喪，一兩次沒選上沒關係，主辦單位是有盡力做到公平客觀及品味開放。

評審的品味會影響到得獎名單，那麼策展小組是如何選擇評審？10 年來，這樣的選擇標準有改變嗎？

賴：第一屆競賽獎是 2003 年成立，第二屆 2004 年我才進南方影展。起初只是旁聽，那時競賽還設有主席，第一年是吳乙峰，隔年是張照堂，李祐寧也曾經擔任過。因為主席可以進行協調工作，讓評審不會吵太兇（笑），我們就從旁聽過程中不斷學習如何控制流程，會發生什麼問題。

2005 年我發覺很明顯的問題是，初審有動畫、紀錄、劇情共三類，但總共只有 3 個評審。這會發生一種狀況，例如擅長紀錄片的評審老師不一定了解劇情片或動畫片領域，如果只說「很好看」或「不好看」當作評選標準，那對投件導演就不太公平了。決審時，3 位評審老師也可能發生如果其一很強勢，就會明顯主導結果。所以 2006 年我做競賽統籌時，提出希望改變遊戲規則：初審每一類都各找 3 位老師，決審則從 3 位增加到 5 位，討論空間會比較多。

表面上，2006 年的競賽沒有特別改變，但實際上初審總共有 9 位老師，評審費、出席費加起來的開銷壓力變大了，幸好南方影展裡彼此的工作位置是平等的，大家都認同應該讓評審專業化，不會因為沒錢就不願這麼做。因此南方競賽類也是邊看邊學，不斷學習和調整。例如很有趣的是，2006 年因為想鼓勵年輕導演，

初審就找年輕評審，決審找資深一點、比較有威信的評審，結果你發現評審口味果然很不一樣喔，那年決審老師就說：怎麼片子都不太好看呀？（笑）所以察覺年齡差異後，我們會儘量讓評審年齡稍微平均一點，男女也會注意，每一類至少有一個女性評審。

2008 年的評審陳亮丰曾經發表過一篇文章〈成熟與冒險——2008 南方影展紀錄片初審感言〉，提到阿章代表策展小組寫了一封信，懇請評審委員能夠除了欣喜資深導演的新作品，也能多關注「那些青澀，卻具備某種創作能量的新人。」在南方獎逐漸累積出名望後，新人導演還是南方影展特別關注的焦點嗎？

賴：南方影展一直想挖掘及培養新人導演，而且現況是學生作品約占投件數量的三分之二，因此 2008 年開始設立「新人獎」，當然條件會比較嚴苛，希望挑選尚未在其他影展入圍或得獎的導演，保持南方首映的特殊性。例如 2008 年獲得南方新人獎的臺灣導演程偉豪，拍了一部劇情短片《搞什麼鬼》，就學生作品而言拍得很不錯。2009 年香港導演郭臻以《一天》獲得新人獎，今年又再推出新作品《媽媽離家上班去》，有令人驚豔的成長。

雖然南方不太可能吸引侯孝賢、蔡明亮、張作驥等大導演來投件，但所有導演都是從年輕開始拍片呀，我們很願意從現有資源中挑出最好的，發掘新導演！不敢說幫助，但至少讓他們有信心，只

▲ 2009 初夏回味好南方深度座談講座，主持人 Ryan 鄭秉泓先生、《匿名遊戲》徐漢強導演、《搞什麼鬼》程偉豪導演（由左至右）。

要入圍就代表一種肯定及鼓勵，可以幫助新人導演持續創作。說穿了，也不是我們特別重視競賽，而是知道觀摩類是南方的弱項，因為預算資源沒法去各國選片。可是競賽的遊戲規則是我們寫的，影片是我們挑的，我們可以做得更好。

林書宇、林育賢、顏蘭權及莊益增等導演的作品都曾獲得南方獎項，但這是我們運氣好，而且是南方影展應該做也可以做的事，並不值得大談特談和炫耀，畢竟現今仍侷限在一個規模啦。臺灣跟我們體質最相近的是金穗獎，如果未來有更多預算，希望競賽類範圍能再擴大，做某種程度的區隔，例如分為長片組、短片組，遊戲規則可以更細緻。

南方影展會如此重視競賽，反覆修正徵件內容、評審方式等細節，會不會也跟你們具備導演身分有關？

黃：因為本身擁有「導演」身分，我們會思考更多，更願意一起協助導演開創舞台。通常入圍作品，我們喜歡邀請導演來南部參加校園座談、映後 Q&A 分享創作理念。去年動畫片《簡單作業》入圍南方影展後，我們就帶著導演吳德淳一起跑校園，建立與觀眾溝通對話管道。吳德淳有感受到我們站在第一線的努力，後來我跟他都入圍台北電影節，頒獎典禮時，他說：「入圍了很多影展，只有南方讓他覺得，這個影展很努力在幫導演跟觀眾之間建立關係。」做策展人再怎麼累，當場聽到這樣的回應就覺得夠了，明白自己的努力不是白費。

其實，這種用熱情去支撐的影展行政工作，是非常消耗自己能量的。所以當導演知道我們很努力，有些部分即使不盡完美，他們都懂，我們就很開心。當然有時候也會遇到說：「什麼！南方影展不是在臺北喔？」然後不願意來南部座談的導演，雖然挫折，但慢慢地，看見觀眾跟導演的互動，或看到觀眾問問題的深度不比北部差，就會覺得一點一滴進步了。縱使這兩年，南方影展規模變小，片子不多，大家會覺得它退步了，可是觀眾的確是有進步的，這是我很深的感覺。

▎南方影展的歷史及未來

南方影展成立 10 年了，似乎它的主體性及獨特性仍舊有點曖昧模糊。而這也將會牽涉南方影展的未來，是不是有期望它朝比較精緻小型或其他方向去走？

黃：2001 年創辦人黃玉珊老師帶領南藝大音像學群的學生，一起創立了第 1 屆南方影展。當初因為許多影展或非好萊塢電影都只能在臺北觀看，南部的影像資源十分缺乏，所以「平衡南北資源」是南方影展的最初理想。不過現在高鐵一天可以來回南北，南北資源不會差太多了，這樣的初衷已經逐漸是過去式時，我們也一直思考，「南方影展」的「南方」是什麼？如何跟其他影展有所區隔？比方在南部就是「高雄電影節」和「南方影展」，那我們要怎麼跟他們不一樣？所以今年思考片單時，就朝社會運動方向。

平：也許我們未來希望可以釐清南方影展的兩個方向——關注社會議題和新銳導演。

賴：我覺得還有很多進步的空間。每年競賽評審也都會問：「南方觀點」是什麼？——我們一直討論不出所以然，卻是遲早要面對的。競賽和觀摩都一樣，南方影展的主體性是什麼？如何讓南方影展更有特色，擁有自己的觀點和視野？因為不叫「臺南影展」，所以它就不是城市影展，那麼「南方影展」的南方究竟是什麼呢？這是沒法逃避的問題。

我們現在是希望可以協助導演，但硬要說南方特色的話，實在不敢說片子一定具備南方的什麼，因為連我們自己都搞不清楚！不過我想南方影展慢慢會展現特色的，例如觀摩的議題傾向是可以透過影片來發酵。但這要做出一個成績出來，大家才能理解。

南方影展是發源於臺南藝術大學，2008 年由南方影像學會獨立運作。這其中的經費資源、募款狀況、人力加入等有如何的轉變嗎？

黃：這裡頭有很多錯綜複雜的因素。不過大致上獨立出來後，經費運用自由多了。當初有一個弔詭狀況是，南方影展募得款項必須透過學校帳戶，所以必須另外負擔一筆不少百分比的行政管理費，但學校本身又沒有資源挹注給影展，這讓原本很窮的經營窘況更形困難。不過另一方面也可能是學校認為南方影展太商業化了，兩者貌似理念漸遠，因此 2008 年我們就成立學會自行運作南方影展了。

平：從學校獨立出來後，我觀察到最大不同是行政程序簡單許多。資源方面的話，據我所知即使在學校也並沒有得到太多實質協助，可是脫離後，募款的確有些難度，所以我不確定是因為獨立，或是因為像去年遇到風災、2008 年金融海嘯。不過現在大部分的人還是認為南方影展是南藝辦的，當然我們也不能否認我們是南藝的啦（笑）。畢竟這也是南方影展的特色，它跟學校、在地的關係幾乎是無法切斷的。

尤其人才方面，南方影展一直是南藝學生實習的場所，今年加入約 7、8 位實習生。通常其他影展沒法迅速碰到非常核心的策展內容，但南方影展會開放給實習生一起參與討論，這也是南方特色。不過因為影展不是穩定工作，常常每年不停換一批人，經驗沒法傳承累積，但即使如此，每年影展仍然很願意訓練新人，提供機會。

黃：這應該是南方跟其他影展很不一樣的地方。只要學弟妹願意花心思和時間，剛進來就可以參與完整的討論流程，絕對不只是包 DM 等芝麻小事就結束了。

▌影展工作者的在乎與夢想

南方影展幾乎是你們生活中很重要的一部分，至少每一年裡有半年都在從事影展工作。自身投入影展這麼多年，可不可以多談談影展工作者的心聲，或夢想？

黃：私底下，我們有想在臺南經營一間電影院，名稱叫作「阿章影城」，門口有阿章雕像（笑）……不過我明年不碰南方影展了，因為長期下來消耗掉很多能量，我自己覺得已經沒有什麼東西可以吐出來了，也想把重心挪回去拍片。所以今年很多東西都交給小平（平烈偉），關於執行長要做的很多細節及技巧。當然也一直想培養更多新血，不過因為賺不到什麼錢，不容易留住人，我們現在幾乎每年都要帶新人。實在不希望讓人家覺得影展在剝削人，可是很多事只能吞到肚子裡，說不出口的……。

我自己一直想，南方影展存在的意義到底是什麼？為什麼其他影展很大、有錢，我們卻在這裡苦撐？因為實在太窮了，每年忍不住會去質疑自己，我們這樣做到底值不值得？常常在想哪一天可以發了（笑）。我已經連續好幾年在最後一場跟觀眾說，不知道有沒有明年耶。當然如果南方影展真的不見了，我會很不甘願。你知道我花了多少時間在這上面？況且我們很清楚，如果真的結束，要再回來就很難了。你明知沒錢，誰要再跳出來主導？所以如果一斷掉，就可能永遠沒有了……每次一想到這裡又繼續再悶頭做了。

賴：我蠻希望南方影展不要結束，但還是要回歸現實面，錢哪裡來？如何走下去？臺南地方政府比較不在乎電影，政策走向是古蹟，所以經費補助有限。今年影展有可能會虧錢，但再虧下去也不是辦法。荒謬的是，做大沒錢容易虧，去年做很小了，在文化中心辦，可是那裡並不適合看電影，觀眾很少，所以影展似乎也不能做太小。我想，無論觀摩如何比不上人家，但競賽還是得繼續辦，因為競賽有心做，成果蠻容易出來。然後再思考南方影展怎麼走，但我真的也不知道耶。也許我們需要一個公關吧？（笑）

我還是很喜歡電影，可是最近對影展有點失去興趣，例如在香港國際電影節、山形國際紀錄片影展，一個禮拜消耗 100 多部電影，這樣很痛苦，看電影不是應該每天都可以看？我希望在臺南擁有一個類似國民戲院的空間，能夠長期策畫放映電影。以一種紮根、定點、長期性的方式，不只放片，更可以安排導演座談；否則南方影展永遠都無法擺脫這種須要花很多錢搶新片，期待觀眾集中消耗，但分明對影像推廣沒太大意義，而且臺南也缺乏北部那麼龐大的觀影人口。

聽說臺南麻豆戲院經營很慘，最近要關門了。但如果有錢，我想在臺南開電影院，也許還是得服膺一個市場機制，在合理範圍內，一半做我想要的，另一半是比較可以商業回收的，只要打平就可以繼續經營下去。100 個左右座位就足夠了，像「百老匯電影中心」

那種社區電影院，座落在 3、4 棟集合式住宅間，門票不要太貴，能夠提供某種消磨時間、電影教育的地方，然後長期培養出真心喜歡看電影的觀眾，把電影當作一種文化。

　　　　　　　──本文原收錄於 2010 年 10 月《放映週報》281 期。

▲ 2010 校園巡迴邀請《牽阮的手》導演莊益增出席映後講座。

▲ 2010 校園巡迴播映邀請導演鄭如娟《親親》、導演蔡旭晟《櫻時》於實踐大學羅馬廣場草坪進行放映。

再會｜低谷實驗時期
2013　　　　　　　　　　　　　　　　2016

「『所有關於電影的定義都被消去，所有大
門都被開啟了。』──梅拿斯‧約卡斯。」

「是約拿斯‧梅卡斯（Jonas Mekas）啦！」
──松本俊夫，《薔薇的葬列》

▍另一種影像探尋──從不分類到實驗類

南方影展從一群少不經事、懷抱影展夢的南藝大師生起頭，遠離鎂光燈焦點的臺北，在南臺灣種下獨立影像平台的種子。離開學院的保護傘，這群自帶光源、逐漸成熟的學生們面對外在現實，團結成立非營利組織──台灣南方影像學會，讓居無定所的南方影展與遊牧民族般的同仁有一個安身立命的「家」。

如此特殊的組織轉變也造就了南方影展獨特的性格與身世，但不變的是，經費總是拮据，得用最縝密的人力配置創造出最大的價值。也因為每年都在資源不確定的情況下運作，反而讓南方影展始終保持著如新的狀態。既然沒什麼好失去的，那就放手一搏，努力在傳統影展的機制下創造新的可能，不斷實驗的精神就是南方精神！

在學會草創、經費銳減下，同仁堅韌的求生意志每年都創造出新的專案與改制，從 2008 年「社區巡迴列車」開跑、2009 年新移民議題引介、2011 年「家鄉紀錄手——社區影像紀錄人才培訓班」以及轉為週末影展模式。

在競賽機制上，來到 2012 年的「南方獎——全球華人影片競賽」，打破以往劇情、紀錄、動畫三類最佳影片獎項類型的劃分，調整成「不分類」評選，改以最大獎——南方首獎的不分類共同評選模式，創建出南方新人導演獎、當代觀點獎、敘事美學獎、勇於創新獎、南方動畫獎，以及人權關懷獎等主題給獎方式，期望打破影像定義的框架，達成對於影像多元思考的可能。

不過在運作兩屆過後，團隊發現到創作者對於新型態給獎機制的陌生，執行上在徵件與評選時也難有一套遵循標準，造成許多不必要的溝通成本，因此決議回到原型態的競賽分類。2014 年競賽重啟最佳劇情、紀錄、動畫三類徵件，同年也決定獨立增設「實驗片類」，主因在於前兩年經歷過「不分類」的評選，當時南方影展收到大量的商業廣告、委製影片、宣傳片、MV 等，但也不乏許多優秀的非敘事、具前衛性的影像，由許多錄像藝術家、獨立影像工作者所創作，而這些影像作品過去很容易被傳統影展機制所忽略。

實驗片在臺灣的處境常被形容為「比臺灣電影更陌生」，始終站在邊緣的位置上，也讓其影像特質帶有抵抗精神。產製過程異於商業體系、好萊塢電影工業，多以低預算、低成本製作團隊或是獨立創作者創作而成。內容與形式上往往充滿異於主流的意識形態，也因此不採線性敘事，而是採用各式的抽象表現形式，帶有挑釁觀眾的意味，進一步驅動更多反思和創新，從外部到內在的美學有著呼應的狀態。

實驗電影也有其自身相對於正統電影史的歷史，以西方藝術發展脈絡看起，可以追溯到戰前的前衛藝術運動，包括達達主義、超現實主義、立體主義與未來主義，著名的作品如布紐爾（Luis Buñuel）和達利（Salvador Dalí）的《安達魯之犬》（1929），以及藝術家費爾南・雷捷（Fernand Léger）與電影製作人達德利・墨菲（Dudley Murphy）合作的《機械芭蕾》（1924）。

戰後 1960 年代末至 70 年代初期，嬰兒潮世代的年輕藝術家開始進行新一波藝術前衛運動，偶發藝術、觀念藝術、行為藝術、大地藝術、普普等多元的當代藝術類型迸發而出，實驗電影也在這波浪潮中，在北美掀起前衛電影的運動浪潮。其中三位重要代表創作者：約拿斯・梅卡斯（Jonas Mekas）、喬依絲・威蘭（Joyce Wieland）與賴瑞・高譚（Larry Gottheim），其作品近幾年也都陸續被引介進入臺灣。

同個時空裡，戒嚴的臺灣島嶼上，由一群充滿對西方思潮好奇與通曉外語的年輕人組織了《劇場》雜誌，開始刊登介紹法國新浪潮電影、存在主義劇場、實驗電影等主題文章。除了引介與翻譯外，也開始進行相關的藝術實踐，1966 與 1967 年分別在耕莘文教院與臺北國軍文藝活動中心舉辦兩次實驗電影發表會，放映了共 11 部成員自製的實驗電影，這些作品隨 2018 年臺灣國際紀錄片影展策劃之專題「想像式前衛：1960s 的電影實驗」重新出土，映入當代觀眾眼簾，回溯這段「嘗試實驗、想像前衛」的現代精神。

另一波實驗影像在臺灣的發展，則可以追溯到 1980 年代起，一群從西方與日本學習複合媒材與多媒體藝術形式歸臺的藝術家，如盧明德、郭挹芬、袁廣鳴與王俊傑等人，以影像裝置與單頻道錄像創作。或是同時期在臺灣以閉路系統的視覺經驗創作的高重黎與陳界仁，開啟臺灣錄像藝術（Video art）之發展歷史。

此外，另有一批自歐美學習實驗電影歸國的學者與創作者，如石昌杰、吳俊輝、劉永晧、王派彰等人，持續透過創作實踐、影展放映、教育推廣與研究出版開展臺灣實驗電影的討論。其中 2010 年開辦至今的「EX!T 臺灣國際實驗媒體藝術展」成為重要的引介平台，以及由吳俊輝編著的《比台灣電影更陌生：台灣實驗電影研究》等系列叢書，為臺灣實驗片建立起相關論述。

在獎項機制上，1978 年官方設立「金穗獎」，旨在「鼓勵不同於一般的商業電影，而是嘗試新題材、新技巧、新觀念，能引導時代思潮的非商業電影」。不過前 4 屆開辦只設有「劇情片獎」和「紀錄片獎」兩類，直至第 5 屆才增設「實驗片獎」，得獎作品全為 8 釐米實驗片作品，隔年才出現 16 釐米。金穗獎的「實驗片獎」持續至今近 30 年，並分為一般組和學生組給獎。

另外，臺灣兩個大型影展之競賽——金馬獎與台北電影獎，也都曾附設實驗片獎項：前者在 1999 年舉辦第一屆金馬國際數位短片競賽，當中設立「最佳實驗片」，並且為國際性徵件，國內外創作者皆能參加，但此獎於 2007 年改為數位動畫獎競賽；後者延續前身「中時晚報電影獎」所設立「非商業映演類」，後續改制為「台北電影獎」時曾將「最佳實驗片」獎項納入，鼓勵實驗電影、獨立影像參賽機制，可惜的是 2008 年取消此獎項。

綜觀臺灣的影展獎項，目前南方影展的南方獎為碩果僅存設有實驗電影類別的競賽，且不同於金穗獎只限國內作品參賽，此獎項徵件是來自全球華人，成為國內外獨立影像創作者重要的交流平台。從 2012 年「不分類」到 2014 年延續至今的「實驗片類」，南方影展都以最低限的資源持續進行影像邊界的拓展，挖掘持續實驗、獨立製作的新銳，陪伴這些不被主流框架所收編的影像作品。

影展設立項目評選需要有準則依循，但面對這個令人陌生的影像類型，許多論者仍會不斷試問「到底什麼是實驗電影？」，不僅是這個藝術形式長期嫁接西方前衛藝術史觀與脈絡之下，也因為自身帶著抵抗實驗、自我批判的精神，始終無法明確定義。

2014年開辦第一屆「實驗類」競賽，在反思過往臺灣奠基於西方實驗電影脈絡的取徑外，尚有無其他發展之可能，並期望呈現出華語實驗電影的當代面貌。當時邀請臺南藝術大學藝術創作理論研究所博士班老師龔卓軍，以及同樣出身南藝大、於當年奪下台新藝術獎年度大獎的藝術家蘇育賢擔任首屆評審，透過研究者與實踐者的觀點激盪，嘗試創建出屬於南方獎實驗類別的評選準則。

▲ 2014年南方影展初審與決審評審合照（左至右，南藝大博士班教授龔卓軍、南藝大音像學院教授孫松榮、動畫導演吳德淳）。

▲ 2014 年南方影展實驗電影於全美戲院放映。

▲ 2014 年頒獎典禮，決審評審香港國際紀錄片節總監張虹女士（左一）。

2014 年初，南方影展團隊也承接了嘉義市政府文化局所舉辦的「藝術紀錄片影展」，以「大南方精靈」為題，當時策展論述提及：「『大南方』的概念，基於一種對都會主流價值的反動，那種尋求自由的靈魂，不願被商業意識所束縛，逐步成為一種思考方式、一種生命型態；『大南方』體現於生活的小細節之中，融入臺灣土地所根植的歷史意識，成為生活藝術的具體實踐。而藝術家的創作能量，就在土地的滋養與考驗下，呈現出屬於臺灣獨特的美學樣貌。」

同年年末，蘇育賢在經歷南方獎的評審過程，與影展運作機制後，他在臺南的替代空間——海馬迴光畫館，舉辦為期兩週的「海馬迴錄像影展」。攤開當年片單，現在看來仍都是一時之選！來到現場就如蘇育賢所言：「都是偷師南方影展！」當時在白盒子畫廊空間內蓋了一間放映廳，並且煞有其事地部署了售票亭與販賣部、賣起爆米花也進行映後座談，可以說是當代藝術領域與電影影展間擦出的有趣火花。

▲ 第一屆海馬迴錄像影展映後座談。（左——藝術家高俊宏、右——策展人蘇育賢）

▎再會吧！南方

南方影展即使在資源有限與緊縮的狀況下，這一路走來卻從未放棄過藉由影像反應現實、探討議題的理想，並且在大環境變動的公民社會裡，藉由影展的專題策劃、影像創作者的眼光註記每個時代的當下，也創建一個放映和交流的平台，提供給觀眾對於影片不同觀點的觸發與闡述。

2012 與 2013 年的南方影展，除了在賽制上延續著不分類的評選，在年度主題上緊扣著臺灣公民社會崛起氛圍，從「家」連結到「根」的討論上，與家園土地接地氣，創辦外縣市影展沒有的「臺南市民影像競賽」，作為南方影展多年來落腳在臺南對於地方的一個回饋。

▲ 2014 年頒獎典禮，臺南市公民記者黃耿國（右）連續兩年獲市民影像競賽首獎。

此競賽結合了臺南市政府新聞處持續執行的社區影像紀錄人才培訓計畫，也是南方影展多年承辦的專案「家鄉紀錄手」之成果，企圖將影像推廣專案與影展競賽兩者機制結合起來，徵件條件上保持著南方影展多元包容的態度：「凡居住於臺南，或於臺南生活、求學、工作、觀光旅遊，都是我們定義的臺南『市民』，因此不額外審查身分，只要你的作品拍臺南，都可以參加本競賽。」

2019 年更首次將此項目改制為「臺南影像獎」，並且納入影展的正式競賽，只要影片場景選定在臺南都可投件。7 年的累積為縣市合併後的大臺南，這座快速變動中的城市進行有形與無形的文化紀錄，藉由多元的庶民觀點關注在地的文化或議題，期待能建構一個常民影像資料庫。

如果重新回望「市民影展」在臺灣的創建，依然能從台北電影節這個臺灣第一個公辦影展看起，接續著九零年代後社區總體營造政策、全國文藝季各地方響應活動等背景，當初創辦就是設定市民參與、營造臺北都會特色等重要任務。2000 年以「戀戀·臺北·人」為主題，舉辦首屆市民影展 5 分鐘短片徵件，只要與大臺北相關題材即可參加。

隨著台北電影獎與金馬獎的改制，實驗電影與市民影像的獎項類別已不復見，卻反而在當代的南方影展被延續，面向地方也面向前衛，開啟近幾年南方影展兩個路線的定調。期待南方影展的作品可以拓及更多社會族群，並吸引不同族群的聲音對話、關注彼此，也能在更寬闊的影像美學向度上，提供更獨特的視野。

然而，議題與獨立影像的轉向，卻使得影展形象逐步走向小眾，在這個藝文活動追求熱鬧、城市形象積極營造的時代裡，南方影展，便顯得格格不入。然而，這也是南方影展得以維持自主策展的獨立性，同時與公部門互相尊重的距離。但矛盾的是，南方影展仰賴於公部門如中央與臺南市政府的挹注關係，常因不同主政者或年度市政計劃的預算調整，使得南方影展往往在年初的籌備規劃上，需保持相當機動的策展與活動調整。

經過年復一年的循環，在微光中南方影展看似逐步找到新的定位與方向時，許多根深蒂固難解的問題卻從未消失過，最為棘手的當然還是資金缺乏，以及人力不足導致工作人員疲於奔命。影展是個專業分工極為細緻的活動，但在一人同時身兼多個專案與業務的狀態下，加上每一年資源都在未知的情況下，很難建立起健康的體質，當然也很難留住人才與長期夥伴傳承下去。

「每一年當影展結束，都累積了一堆怨氣，他X的！好累！明年一定不要做，但結果是下一年還是乖乖回到這間辦公室，繼續拼。」從學生時期到逐步進入輕熟中年階段，影展資深工作人員一語道破這個他們待了10多年歲月的影展，長期捨不得卻撐不住的兩難局面、又愛又恨的複雜情結。

走到2016年，南方影展當年度以「衝破同溫層」為策展目標，當大眾以為這個影展要全力衝刺、迎向新氣象同時，卻在熱鬧的開幕儀式時，影展總監平烈偉先生投下一顆震撼彈——因資金不足南方影展宣告熄影——的消息。

當時震驚全場，不只是外部貴賓，甚至是許多學會與影展同仁都是當下才知道。平先生回憶到當初雖然幾位核心成員討論後已經決定停辦，在面對觀眾視聽環境的改變，獲取影片的方式越來越多元，也在影展經費連年短缺，影展團隊只能用熱情支撐的情況下，一切終於來到臨界點。但選擇在開幕時宣布真的是一剎那間的決定，只是希望能在一個正式場合上好好說再見，不要等到閉幕或是隔年消失而留下遺憾。

戲院放映廳的燈暗下，這樣的落寞情境被香港獨立導演李偉盛精準地捕捉下來，在其創作的《再會吧！南方》短片背景就設定在2016 年影展接近尾聲時，藉由跟拍兩位南方影展資深的工作人員——黃柏喬與張喬勛，帶出影展人員在全美戲院忙進忙出的工作後台，還有影展一收工即失業的迷惘、過去的努力彷彿歸零的巨大失落，沒有人知道未來會是什麼？《再會吧！南方》也是這位香港新銳導演對於這個給予他鼓勵與包容的影展，最深情的回眸。

▲ 2016 年南方影展頒獎典禮，評審、觀摩與入圍導演大合照。

▲ 攝於 2016 年南方影展頒獎典禮後。（左起為前秘書長余韋祈、前理事長
　姜玟如、時任理事長平烈偉、前影展宣傳統籌趙庭婉）

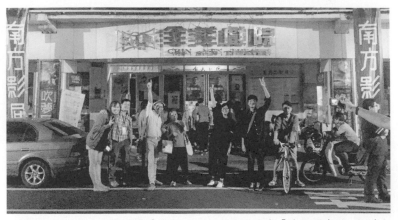

▲ 攝於 2016 年南方影展閉幕收工後，以為再也沒有「我們明年見」。（左
　二為時任學會理事長平烈偉、左三為主持人林孟谷、左四為香港導演許
　雅舒、右四為香港導演陳梓桓、右三為香港導演黃偉納〔騎單車者〕）

▋給南方影展支持者的一封信：
〈走過 16 年，南方影展——將畫下休止符〉

2001 年開始創辦的南方影展，從一群少不經事懷抱影展夢的南藝師生們，在南臺灣種下獨立製片影展的種子，到成立非營利組織——台灣南方影像學會，為南方影展找一個家。一路 16 年來，推薦了許多南部不太有機會看到的國內外電影，邀請了無數場國內外獨立導演來到南臺灣跟觀眾交流互動，用影像的方式探討了美學，也更擴及到社會政經各項層面，相信這一切都在你我心中，留下了難以忘懷的片刻光影。

2016 年，南方影展適逢 16 歲，依臺南的習俗，南方影展成年了。

16 年不算長，也不算短，但無論如何這個影展夢走的開心卻也艱辛，因為我們有那麼一點點的堅持，堅持挖掘有潛力更需要被看到的作品及導演；因為我們有那麼一點點的堅持，堅持把難得獲得的資源給予需要的作品及導演；因為我們有那麼一點點的堅持，堅持高規格的放映品質，所以一切親力親為，讓每一部作品都能完美呈現；因為我們有那麼一點點的堅持，堅持不做免費放映而是購票支持獨立電影及導演；因為我們有那麼一點點的堅持，堅持影展不只是嘉年華會，更應該具有社會教育與公義的本質；也因為我們有那麼一點點的堅持，堅持臺灣一定要有個獨一無二的影展，所以造就了現今的南方影展。

這一點一滴小小的堅持，形塑出南方影展的獨特性格與魅力，帶給影展及觀眾無數次的視覺衝擊，卻也引領著南方影展逐步走向一條艱鉅的影展之路。而此刻，南方影展真的需要休息了，也需要停下腳步，讓影展也有機會去體驗這流轉萬千的世界。衷心的感謝歷年來參與影展諸多的南方夥伴、志工與實習生們，把寶貴的青春年華奉獻給了影展，對於好多好多數不清的獨立導演們，也誠摯的寄予感恩之情，謝謝你們願意把作品交付在我們手中，滋養了南方影展，當然還有一路陪伴影展的南方觀眾粉絲們，都是因為有你們，南方影展才有辦法走到今天，謝謝你們，謝謝大家！

16 歲的南方影展，成年了，要跟大家好好說聲再見了！2016 第 16 屆南方影展，將是最後一屆，現正（11 月 11 日至 20 日）於老地方——全美戲院熱烈舉辦中，真心邀請過去參與南方的朋友們一起來敘敘舊，看看老朋友，也歡迎還不認識南方影展的朋友，在最後一刻，讓我們好好為你介紹南方影展。

影展精神不死，南方永遠都在！

社團法人台灣南方影像學會暨南方影展團隊

迴響 ｜「置之死地而後生」專訪

南方影展策展人黃柏喬、過去與未來

撰文／翁煌德

▌前言

2016 年的南方影展開幕式，氣氛歡騰，影展將迎來第 16 個生日。然而，影展理事長、總監平烈偉卻在開幕致詞時投下了一枚震撼彈，他宣布南方影展將在是年正式停辦。消息一出，引發電影圈一陣譁然。

與依附公部門的台北電影節、高雄電影節等影展不同，南方影展的特殊性乃是在於它的獨立性，自創立之初，便以此為原則，經費以自籌為主。因為如此，南方影展鮮少包袱，得以放膽選片，無須擔心政府方面的眼光；但也因為如此，南方影展每年都得為錢操心。

回想去年遭遇到的危機，策展人黃柏喬特別淡定看待。他說，其實去年喊出來的停辦，完全不是試水溫，就是大家累了，真的覺

得走到盡頭了。但也因為消息傳出，聲援忽然從各方竄出，尤其是他們曾經慧眼賞識的成功創作者紛紛來訊送暖。

這也讓辛勤的工作團隊深刻了解到，南方影展走到了現在，可不能說停就能停。正所謂「置之死地而後生」，影展終得以重起爐灶。本期將訪問到南方影展策展人黃柏喬老師，帶領我們一窺南方影展的魅力。

▌創立

談論到所謂小眾電影的適居地，幾乎所有人都會聯想到首善之都臺北市。臺北之所以適合百「展」齊放，跟經濟發展、教育水平、交通便利程度、人口數等因素脫不了關係。近期有影迷抱怨太少小眾電影在臺中上映，憤而成立專頁與片商抗衡。事實上，小眾電影在臺中上映缺乏觀眾，難以獲得回收，戲院、片商自然沒信心上片，而臺中還是位居全國人口第二之大城。

那臺南呢？在此地辦放映獨立電影為主的影展，豈是在沙漠裡種花？策展人黃柏喬老師談及南方影展的創立初衷，只說：「我們就是不認為臺南人沒有看影展的 sense。」就憑著這個不屈精神，南方影展一路走了 17 年之久。

2001 年，曾以電影《雙鐲》（1991）聞名的黃玉珊導演正式發起了南方影展。主力戰將是當年一群就讀臺南藝術大學音像紀錄研究所的學生，大家嘗試連結臺南市政府與高雄市政府的資源，土法煉鋼式的開啟了影展的運作。

黃柏喬老師表示，南方影展（以下簡稱南影）與高雄電影節（以下簡稱雄影）恰是在同一年創辦，所以早年形成了雙城的概念。兩個影展不僅相互支援，互通有無，後來甚至正式合辦。由於雄影早年沒有競賽，主打華人競賽的南影補足了它的空缺。直到後來雄影自行成立了競賽，雙方才正式分家。

針對當初南影為何會開辦競賽，黃老師解釋，辦一個影展如果只有觀摩片，只需要找人去選片而已，無法找出新秀。可是如果舉辦競賽，影展便可以自己去挖掘出新的東西出來，可以自行去接觸新的創作者。

▎不屈的南方精神

只是隨著影展企圖心逐漸擴大，向全球華人創作者徵件之後幾年，南方影展離開了臺南藝術大學的庇蔭，出外自組了台灣南方影像學會，而這也意味著預算將更加吃緊，必須更加賣力向企業主尋求資助。然而，談及臺南本地企業主的心態，黃老師說：「對他們來講，影展是一個很短期就爆發，又結束的活動，效益沒有那麼高，贊助的方式就會少了。」
為了維持影展的「生計」，工作團隊每年除了籌辦影展，也勤接政府的案子，包括影像教育推廣，必須經常深入偏鄉，與數十個鄉鎮打交道，辦理放映活動。然而，這些看似與影展本身無關的活動，卻意外對黃老師的視野形成了莫大的影響。

「說實在的，紀錄片放映其實對這些在地人有很大的衝擊，因為這個議題跟他們很靠近，假設那邊有山老鼠的問題，你把關於山老

鼠的影片帶進去，對他們而言，衝擊就特別大，因為他們有些人就是以此維生。」黃老師說：「這可能會面臨一些在地觀點跟外來觀點的拉扯，這就需要協調，也必須去尊重他們的意見。當然，我們有我們想要帶進去的想法，所以後來我們就定調，影像本身主體性其實不要這麼強，而是讓影片變成一個載體，變成一個平台，藉由這個影片的放映，變成一個公共討論空間，最重要的是讓在地人要講出他們的想法。」

黃老師同樣畢業於臺南藝術大學，科班出身的他，表示自己原先對影像仍有些偏執，認定美學至上，議題只是其次。但隨著幾次偏鄉的放映，他驚覺影展不該只是把他單方面認為有趣的電影帶進來給觀眾看而已，這些電影能與觀眾形成什麼樣的發酵，能與在地對話多少也非常值得重視。即使觀眾與創作者間會針鋒相對，那也無妨。

由此，黃老師特別點名了他多年前特別印象深刻的紀錄片作品《輪子路上跑》（2011），他表示該片當年沒有獲得任何影展青睞，唯

▲ 2012 影展現場，《輪子路上跑》洪瑞發導演出席映後。

南方影展選擇該片角逐當年的競賽。黃老師說，該片導演洪瑞發其實是一個來自屏東的早餐店老闆，他原先隸屬於知名的全景映像工作室，離職後回到屏東成家立業，眼見家鄉砂石車對孩子造成的死亡威脅，便動手開始拍攝。

「《輪子路上跑》有很多的鏡頭跟拍的形式，其實都沒有很漂亮，構圖、取景都沒有很漂亮，剪接也沒有很好，但是他有拍到一些很驚人的鏡頭，也可見創作者面對公權力，面對黑道的一種勇敢的狀態，或者呈現那些平凡人面對他們遇到的不公平的事情之後，覺得自己一定要反抗的那種企圖。」雖然影像粗糙，但這無疑代表了黃老師心中所謂的「南方精神」。

▋ 「南」言之隱

不過，也因為這樣的選片堅持，有時候多少背離了臺南一般觀眾的電影喜好。南方影展廣納來自各方較具有獨立精神的劇情片、紀錄片、動畫片乃至實驗片。不像臺北觀眾，或許有被餵養多元電影的習慣；願意擁抱這樣的影展，但習慣好萊塢電影的臺南人，不見得能輕易買單。

「我覺得我們越做越朝向自己的理想，說實在的，有可能跟在地的觀眾會越沒有辦法搭上線。還有就是臺南在地的映演管道越來越多了，觀眾能夠在網路上看到新片的機會也太高了。」黃老師感慨。

呼應了上一期[1]對高雄電影節策展人黃皓傑老師的專訪，他當時表示，辦了多年影展，總感覺自己是在為臺北市培養觀眾，主因

▲ 攝於2012年南方抉擇講座於家齊女中邀請《花若離枝》張再興導演出席，
現場映後座談反應熱絡。

是人口外流太嚴重。而南方影展其實也有完全相同的困擾，黃老
師指出，臺南大學生以外地人口居多，這些人又是影展主力觀眾
群，從學校畢業之後求職，續留臺南者仍是少數。

針對上述種種隱憂，為了增加在地觀影的熱度，南影近年積極在
許多公共空間，如鄭氏家廟等地舉辦巡迴，也確實吸引不少觀眾
前來觀賞。此外，前進高中校園也是目前的主要業務。「雖然這
些高中生不見得會留在臺南讀書。但是我們也不會想那麼多，只
要他還留在臺南，我覺得能多一個人就是多一個人。」黃老師苦
笑道。

黃老師還以國際間首屈一指日本山形紀錄片影展為例，山形縣屬
於日本的鄉下地方，並非主要大城市，也因此，影展藉由了這項
特點，集結山形商家與一般市民和影展配合，凡是外賓來到此地，
都有可能入住市民家中。除了令外賓感受到當地濃濃人情味，也
讓市民們對影展盛事更有參與感。南影目前也嘗試進行類似的實
驗，逐漸與多間臺南民宿合作，也真的有民宿老闆因此跟來臺的
影人結為好友，還有熱情的老闆會騎車載客四處晃，令外賓大感
親切。

▌躍向無限

被問到今年的影展主題為何是「躍向無限」，黃老師表示這得回到停辦風波來談。去年一傳出停辦，各地曾蒙南影照顧的影人，包括後來因執導《十年》（2015）成名的香港導演郭臻與黃飛鵬都設法送暖，讓工作團隊感到窩心。這才讓他們理解到原來南影有如此多的朋友，同時也讓他們重新思索自己的定位。

「中國有很多的獨立影展被封殺了，或者他們的影片都必須要在影展私底下放，那南方影展或者臺灣其他的影展就變成一個滿重要的曝光機會。或許國內其他大影展可能是導演第2、3部會去的地方，那一開始沒有什麼資源的創作者就可以將南方影展當作出口，他們也知道技術不是我們影展看重的絕對性因素。也有可能是我們名聲比較小，所以創作者沒有受到什麼壓力，在放的時候其實頗自由。」黃老師解釋。

「『躍向無限』，是一個期許。南方影展的重新出發，希望是以3年為計劃，我覺得我想得有一點狂，我希望我們這3年能夠成為華人世界最重要的電影節，它必須變成華人獨立影像圈，至少在東亞的一個重要交流場所，這是我們的計劃。」
黃老師也強調了影展的「南向政策」：「我覺得我們也特別希望跟東南亞這裡的華人影片有連結。這5年左右，你會發現臺灣的新住民議題越來越多，以前都是臺灣導演來拍勞工、新移民議題，但是你會發現鄒隆娜這樣的臺籍菲裔導演出現了，這些人其實也有自己的話想說，開始借用影像來尋根。我覺得我們了解日本、韓國，可是這些南方島嶼更接近我們，但我們卻不了解他們。我們了解菲律賓電影嗎？」

乍看這篇訪談下來，若是影展初學者，似乎難免卻步，以為是否
會有影片門檻太高的問題。但黃老師要求讀者切莫擔憂，他提醒
觀眾 11 月不妨考慮來聽聽影展的選片指南，同時也提醒觀眾，如
果是第一次來參加南方影展，建議從紀錄片切入，因為許多紀錄
片都呈現了臺灣現在需要被看見的問題，與你我息息相關。

「不要覺得影展會有任何的門檻，南方影展說實在就是一個很土的
影展，不要把它當成只是一個少數人會參與的活動。你就抱持著
玩票的心情，如果真的難看的話你來找策展人退票。」黃老師打
包票，筆者一度以為是玩笑話，只見老師雙手一攤：「這個可以
寫進去。」

　　　　——本文原收錄於 2017 年 11 月《人本教育札記》341 期。

〔註 1〕翁煌德，〈超越極限的硬核搖滾－專訪高雄電影節長片策展人黃皓傑〉，
《人本教育札記》340 期，頁 90。

PRE-
SENT

中場

南方
現場

中場將藉由專文形式呈現，梳理 2017 年復辦後影展的轉型策略，
再針對觀摩選片、專題策展、競賽單元和國際交流等機制進行統整性回雇

重生與拓疆 2017-2020
做十六，成年禮之後——南方影展的轉型策略

撰文／王振愷、張岑豪

南方影展宣布停辦消息一出，在臺灣影視界投下了一枚震撼彈，也引起了許久未有對於南方影展的關注，來自各界的聲援與幫助沒有間斷。創辦人黃玉珊還特別寫了一封公開信給李安導演，期盼為這個重視南臺灣在地影像培育與推廣，默默耕耘的影展延續生命，讓這個經歷過許多人努力而建立起的品牌，能夠永續經營。

黑暗中露出曙光，時任臺南市長賴清德先生了解到這個棘手情況後，當時就透過文化局葉澤山局長居中牽線，加上後續代理市長李孟諺先生的積極協力，媒合認識了同樣來自臺南的中華強友文教協會，這個由在地中堅企業家所組成的非營利社團，長期自辦讀書會吸收新知，具有人文關懷與熱心推廣公益，這幾年與影展成為重要的夥伴，互相理解、共同成長。

停辦消息一出，在多方的支持幫忙下讓南方影展的光源再度閃耀。
除了臺灣內部許多影人的支持外，也得到香港不少新銳導演的問
暖，包括前述李偉盛導演因同年入圍競賽來臺，隨手拿起攝影機
紀錄當下的情境，而有了短片作品《再會吧！南方》；另外還有
因執導《十年》（2015）成名的香港導演郭臻與黃飛鵬，以及憑《大
藍湖》（2011）拿下香港電影金像獎最佳新導演的曾翠珊，均特地
來臺南送暖打氣，讓工作團隊備感窩心。這才讓南方影展理解到：
影展與影像創作者的緣分，不僅僅只存在影展現場或是當年度競
賽場合而已，自身原來不孤單！

▲ 紀錄片《再會吧！南方》劇照。（導演李偉盛，2017。）

▍對內專業分工建制、對外進行資源整合與聯名合作

清領時期的府城五條港有個「做十六」的傳統：苦力工人以 16 歲為界線，未滿者屬於童工，滿 16 歲即為成人，才能領取全薪，爾後則衍生出為家裡小孩轉大人的種種慶祝儀式。南方影展走過 16 歲成年禮，第 17 年置之死地而後生，2018 年第 18 屆南方影展可說是歷年轉型最大的一屆，當年以「在路上，走自己的路」為主題，像是發表一則成年的獨立宣言，期許南方每個「目標」都僅是階段性任務，持續朝向下一個目標邁進腳步，也可以說是準備成為成熟大人的時刻。

奠基在前一年文化部、臺南市政府、中華強友文教協會、國營事業、不少民間單位與臺南影迷出錢出力的支持下，影展後續幾年終於能以年度經費進行規劃，得以讓組織內保有固定的工作人員。資深成員也能將經驗傳承給新血，學會理監事持續進行外部資源的連結，建立起一套良善的分工機制、良善的循環，讓南方影展有了永續經營的契機。

▲ 攝於 2017 年「南方影展重啟」記者會。導演沈可尚（後排左一）、臺南市文化局長葉澤山（後排左五）、導演蘇弘恩（前排左三）、導演黃淑梅（前排左四）、導演阮金紅（前排左五）、前國家電影中心執行長陳斌全（後右三）。

組織團隊除了有基本的贊助經費，也積極進行標案、專案、補助案的資源擴展，並嘗試不同異業合作、品牌聯名等行銷包裝。影展形象從單純的影像映演活動，擴增成具周邊效益的城市節慶，最直接的轉型應屬影展大使或代言人的出現。南方影展從流行文化中發掘同具獨立性、南方性格的形象人物，例如 2018 年漫畫家微疼，以在地臺南人視角將影展推薦給他的讀者粉絲；演員施名帥因多部參演作品曾入圍南方獎的淵源，為 2019 年的南方影展宣傳發聲；2020 年 Youtuber 反正我很閒以網路新媒體創作打入更寬廣的受眾，打開非同溫層的參與。

▲ 網路人氣漫畫家「微疼」擔任一日店長，吸引眾多粉絲們購票及簽名留念，展現十足高人氣。

行銷模式將流行文化的元素帶入，擴充南方影展不同以往規模的周邊活動，主動出擊讓作品有更多能見度。延續以前既有的套票首賣日傳統，2018 年在藍晒圖文創園區以代言人微疼擔任一日店長的行銷企劃，加上同場舉辦臺南特色市集的推波助瀾下，開賣首日售出百套套票的紀錄。

對內組織在更穩定的資源挹注下，能夠聘用更多人力加入，得以專業分工與制度化；對外則因應社會趨勢轉變下，民眾對於藝文活動參與方式的改變，進行影展品牌形象的調整。當然團隊不諱言這樣的轉型可能使目標觀眾群產生變化，但確實促使影展突破更多同溫層，更可貴的是影展內容本質上都保有獨立性，但盡力翻轉過去較為冷僻的印象，持續與不同族群對話的管道。就如時任執行長張岑豪所形容的：「南方影展過去像是個神秘部落，會吸引人好奇想一探究竟，2017 年之後則變成一個面向大眾的市民參與活動！」

▲ 2020 影展代言人出席開幕活動「反正我很閒——幹嘛不來南方影展」。

2018 年南方影展與富邦文教基金會合作，廣邀臺南在地高中生進到影廳「學」看電影。影廳空間有別於校園視聽教室或活動中心的體驗，讓青少年更沉浸於黑盒子的環境體驗影像，映後座談的規劃也讓大多僅接觸過好萊塢作品的同學們發現電影的不同可能性，尤其是在娛樂性之外對於社會多面向的參與及關懷，觸發年輕世代對於影像的多元閱讀與生產。而以影展實務面來看，學生族群的參與補足週間場次觀眾不足的狀況，這樣的合作能使兩方資源相輔相成，彼此互惠。

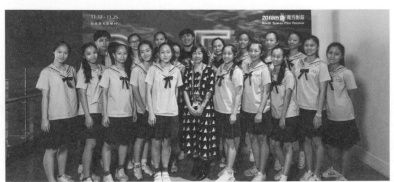

▲ 邀請家齊高中學生觀賞南方獎入圍作品《在野》、《漫遞 1958》（2018）。

▲ 邀請延平國中學生觀賞南方獎入圍作品《紅棗薏米花生》、《漂流廚房》（2019）。

▍議題策展貼合臺港中的社會情境

影展是個用影像回應現實社會的大平台，也是個言論和思想能夠自由撞擊的場域，當中隱含著看不見的政治、權力、審查與制度。這幾年臺港中三地影視環境因政治情境有了巨大的變化，其中最具代表性的事件是 2018 年第 55 屆金馬獎頒獎典禮上，傅榆導演以《我們的青春，在台灣》拿下最佳紀錄片，在台上的得獎致詞尾段提及：「我希望有一天，我們的國家可以被當成一個真正獨立的個體來看待，這是我身為一個臺灣人最大的願望。」發言結束當晚就引起了一連串的風波，也在隔年，中國電影全面缺席於金馬獎競賽，許多商業取向的香港電影也不見蹤影，中資製作的電影越來越難進入臺灣。

這個因政治情境而影響到影展生態的巨大變化，卻讓南方影展的整體投件增多了，時任影展策展人的黃柏喬就觀察到，除了有拿到龍標的中國電影數量變少外，其實臺港中的獨立影像投件都是增加的。這也顯示出南方影展身處邊緣的獨特性，避開主流視角，而得以保有自主與獨立，不受政治的箝制和藩籬，提供一個影像自由的對口給臺港中的獨立影像工作者。

自由是永遠追求、始終不變的價值，不管南方影展走過低谷、邁向重生到穩定，始終保有自主，站在獨立與實驗的位置，多年觀察下來，南方影展也見證著不同影像類型的美學典範轉移，持續挖掘多元的題材與年輕新銳，鼓勵創新。也在不同年代背景中，開始學習和不同的單位、組織溝通，這也是長大後必須學習面對真實社會的歷程，碰撞下逐漸茁壯，成為成熟的個體。

▎疫情下的線上實體混種：OTT 串流、Podcast 之嘗試

挑戰永遠在前頭不斷迎面而來，2020 年一場突如其來的瘟疫，翻轉了全世界運轉的邏輯，促使擁有密閉空間的電影院，以及強調「現場」的影展活動，都必須提出即時的因應，也讓觀眾的參與型態產生劇烈轉變。疫情之際，南方影展邁入第 20 屆的當口，團隊毅然決定保留實體的露天放映開幕活動，但將當屆影展所有節目全面線上化，與「Giloo 紀實影音平台」進行合作，開啟泛亞洲 9 國同時觀影的嘗試。

目前 OTT 串流已經影響全人類觀影的改變，對於南方影展這個包袱小、彈性大的獨立影展來說，或許是個另類機會，影展也要思考，這樣衛星式與獨立式的觀看型態，對於影展與影展觀眾的意義是什麼？

從戲院實體轉為線上的模式，不僅展現在放映節目上，也包含各式的推廣活動。前導的選片指南採取直播方式進行，以專業攝影棚、多機拍攝，由策展人黃柏喬及藝術家蘇育賢對談，從導演們各自的敘述轉由第三方的綜合評析，使觀眾在放映前能夠得到充足的資訊。

過往的映後座談則改以預先錄製的《南方甘啊捏》Podcast 宣傳節目，邀請導演透過聲音節目介紹自己的作品，加上線上直播座談，彌補觀眾與導演無法在影展現場互動的缺憾。網路上則可以更自由、更輕鬆地以留言方式做提問，節目也打破空間與時間的

限制，只要有收聽平台隨時都可以點選有興趣的作品介紹收聽。除了符合當代生活忙碌的受眾需求，更具彈性的傳遞資訊，能在足足 30 分鐘至 1 小時的時間好好聆聽作品的細節，充分導讀每部電影的精髓，此外，這些影音紀錄還能即時轉為後續的檔案資料。

從務實面來看，線上影展的成本是過去承租戲院的一半，加上因為採取線上座談，過往在南部辦理影展，許多影人得從北部南下，礙於預算考量總是無法邀請所有入圍影人前來，這樣的轉變能省掉龐大的交通費支出，這些因改為線上而多出的經費，就能流用到獨立創作者的放映費用上，或是相關的實體宣傳活動上。

就結果論來說，歷屆南方影展平均約有 2 至 3 千的觀影人次，但 2020 年由 Giloo 影音平台提供的最終數據報告顯示，以不重複 IP 的計算下，居然有一萬兩千人次的觀看，而且可觸及區域除了非南部的臺灣觀眾，還有更多來自港澳星馬的海外觀眾。不過也不是沒有缺點，選擇 OTT 串流就得面對盜錄的可能性。最初徵件時，還未宣布該年影展改以線上進行，正式確定的時間點剛好是公布入圍名單的前兩週，當時影展團隊便與創作者溝通，並不希望對方有被迫接受之感，最後大部分創作者都同意此放映模式，僅少數因其他考量而選擇撤片。

這其實也顯示出了南方影展的獨特性，許多大型影展無法改為線上的因素，就在於邀請或入選的影片多半是高成本投入與後續要進行商業回收的影視作品，但南方影展以獨立與新銳居多，這些作品在無法於商業市場流通的情況下，透過網路的特殊性，使得作品跳脫傳統媒介的限制，線上展演反形成另一種推廣的路徑。

▲ 2020 南方影展節目線上化，於 Giloo 紀實影音平台放映、並錄製 Podcast 節目及線上映後座談。

觀摩與專題
南方視野的新獨立時代——
南方影展的觀摩單元與專題策展

撰文／黃柏喬

▊ 南方影展的觀摩從何而起

南方影展觀摩類除早期以文化平權為基礎，為弭平南北影像資源差距努力，選映的作品除國內外經典大師作品外，同樣包含當年度國內外影展得獎電影。然而，從 2003 年第三屆南方影展開始，若從影展成本與資金的考量、鼓勵獨立電影與影像奠基於社會、關注社會議題的精神來看，歷年來所邀映之觀摩作品，可粗略梳理出以下幾個面向。

▌ 建立南方新視野、引薦兩岸三地華語電影 (2003-2010)

2004 年「族群歷史與土地」專題，選映伊朗導演莎米拉‧馬克馬巴夫（Samira Makhmalbaf）的《老師的黑板》(Blackboards)、加拿大導演艾騰‧伊格言從歷史、殖民主義等轉型正義角度，追尋「歷史真相」的《A級控訴》(Ararat) 等作品，再返身以臺灣李中旺導演，拍攝九二一大地震後大安溪畔雙崎泰雅部落重建之作品《部落之音》與上述作品，就環境、解殖等議題彼此對話。

另外，將華語獨立電影納入南方影展為目標，策畫「大東亞電影共榮圈」(2003)、「華語獨立製片觀摩」(2004)。選定該時期之中國獨立、地下電影作品，這次選片中所定義的「獨立」非指歐美電影工業，相對具備大成本投資與垂直整合大型電影公司之小成本、個人與小公司所製作之作品，而是在於定義中國創作者，外於本地映演須通過審批制度而衍生之獨立、地下展映之影像作品，如大眾熟悉的賈樟柯早期作品《小武》、《站台》等，隨著中國經濟的蓬勃發展，以及相較當今更為開放的創作風氣，使得這類型作品遍地開花。

而外於香港電影工業存在的香港影意志（舉辦香港獨立電影節）、采風（香港華語紀錄片電影節）、IFVA、香港鮮浪潮等官方與民間電影單位，同樣是南方影展的交流目標。分別選映中國影人如趙亮的《紙飛機的故事》、鄭大聖的《DV 中國（一個農民導演的生涯）》、寧浩的《香火》、潘建林的《早安北京》等作品，另外，香港作品如麥婉欣的《哥哥》、郭偉倫的《幽媾》等也相繼以南方影展作為首映根據地，進入臺灣觀眾的視野。

▋ 移動和環境：因預算而起的轉折 (2010-2012)

然 2010 年雖是南方影展踏入第 1 個 10 年的里程碑，卻也因影展外於主流之性格，同時因公部門與企業補助的抽手，在策展資源上漸顯短絀，終究於 2011 年縮減規模。將原本跨高雄與臺南雙城、將近 20 天，包含觀摩與競賽單元之影展削減成僅限於周末舉辦，同時暫停「南方獎——全球華人影片競賽」，捨棄戲院租賃成本而假成大醫學院等地進行。

綜觀而言，包含 2011 年之南方周末影展，這三年來主要策展思考，除了 2000 年以降為臺灣大選所產生之民主紛爭，而邀映日本以觀察映畫（觀察式紀錄手法）而著名之導演——想田和弘的《完全選舉手冊》、《完全精神手冊》與《完全和平手冊》三部曲作品，希望將其以作品所呈現，對日本民主制度的分析思考，引介給臺灣影像工作者外；同時，移工單元「移動」，也呈現出臺灣當時經濟發展，引入東南亞勞動人口所產生之各種社會現象。

2008 年因莫拉克颱風、八八風災所造成臺灣山林重創之「環境」，並以此為中心思想，藉拍攝八八風災 2 年過後，原民返鄉重建之作品《Kanakanavu 的守候》（2010），以及黃信堯聚焦於太平洋島國吐瓦魯，在未來即將因氣候暖化、海平面上升造成國土淹沒之《沈ㄕㄣˇ沒ㄇㄟˊ之島》；同時也呼應「南方獎——全球華人影片競賽」得獎作品，如黃淑梅導演談九二一災後重建之紀錄片《寶島曼波》（2007，南方首獎）、紀文章拍攝空汙議題《遮蔽的天空》（2009，觀眾票選獎）。

▌ 硬地與在地：新獨立時代 (2012-2021)

2012 年，臺灣遭逢國土規劃（土地正義、環境保護等）、中國關係等內外部因素引起了一系列社會運動。無獨有偶，彼岸香港也開始了一連串的社會運動，同時一眾關注本土文化、運動與環境關懷的獨立影像創作也浮出檯面。

臺、港兩地相繼成為 2010 年後，整個華人世界因內外部政體變化、族群認同與社經矛盾的兩個風暴核心。於是 2012 年南方影展以「家」為主題，將觀摩單元策展聚焦於香港，並策劃如「硬地香港」、「家之絮語」等專題，介紹一系列如崔允信、麥海珊、張虹、林森、郭臻、陳浩倫、盧鎮業、黃飛鵬等駐地香港並關注本土之創作者。

▲ 攝於 2012 年南方獎頒獎典禮，當代觀點獎由決審評審崔允信（左）頒給《那年春夏·之後》香港導演盧鎮業（右）。

同時，「嚐新新導演」專題目光也以香港「在地」為創作母題，在一片香港影人北漂浪潮中，特別引介逆流而固守在香港的曾翠珊導演，將其創作生涯完整作品帶給南方觀眾：從早期之獨立短片《寂寞星球》、《楓丹白露》、《戀人路上》等關注個人／群體的跨國移動、居留的作品，後來轉向至拍攝家鄉「蠔涌村」外河流為主題，並拿下香港電影金像獎的《河上風光》。她的數部作品則體現出新一代香港青年影像工作者，在面對族群與本土認同議題上的多元樣貌。其劇情長片作品《大藍湖》，則是集一系列作品軌跡於大成，內容描寫一個離鄉漂泊多年的女兒，最終回鄉居住。

除成立獨立電影單元「硬地頭殼」(Indie Talks)，當年度也再次將「觀察式映畫」技法聞名於世的紀錄片創作者——想田和弘新作《完全演劇手冊 1、2》邀請觀摩放映。同時有感於亞洲各地風湧之民主運動，而將當時正遭遇紅衫軍政爭之泰國作品《泰囧少年還願去》納入選映名單，此作品巧妙處在於玩轉泰國宗教禁忌，並反映青少年價值觀與傳統文化認同的摩擦衝突。美洲國家中，也和墨西哥中央電影學院合作選映《哥哥的眼淚》(The Tears)，動畫則邀請美國八零年代曾於 MTV 台製作一系列動畫短片而聞名於世界之動畫大師比爾‧普林頓作品《奇情》(Cheatin')於臺灣首映。

2014 年觀摩除作品放映外，也將華人獨立影像製片之全新機制：
「華人民間集資製片計畫」介紹給臺灣創作者與觀眾。此計畫由香
港影意志、中國重慶民間映畫等團體發起，有別於電影資金由大
型製作公司獨攬之方式，透過創作者舉辦座談、放映會等與閱聽
人面對面闡述其拍攝計畫，並由觀眾自由選擇成為電影投資方，
「贊助你認同的創作者，選擇你想看的片！」為其口號。

南方影展同時邀請此計畫產製之作品，如香港盧鎮業之紀錄片《金
妹》、林森《一路走來》與陳浩倫《美好生活》。《金妹》講述香
港底層從事勞務工作之女性、《一路走來》與《美好生活》則以劇
情雜揉紀錄等美學形式，前者描述中產家庭青年出走，與同儕一
同實踐共有、分享之公社精神；後者則聚焦於香港移工問題，兩
者皆企圖尋找香港在高度資本主義化的社會發展中所遭遇之青年
就業、居住正義、國際移工、社會公平與勞動正義的新解方。

該年度影展之觀摩單元，核心目標在於以「本地」、由「下」（觀眾）
而「上」（創作者）的影像產製過程，打破電影因高度資本集中，
而造成作品因文化產品之生產模式，衍生對於當代議題與影像美
學的創作阻礙。藉由「華人民間集資製片計畫」，體現電影在產製
過程、議題開發與電影形式上的思考，提供臺灣觀眾更多元的電
影想像。

▋將「嚐新新導演」專題改為「焦點作者」(2014-2016)

南方影展於 2014 年起，開始思考如何將「引薦新銳導演」之精神再推進，同時從當年度開始，「南方獎——全球華人影片競賽」中的「其他類徵件」，正名為「實驗類徵件」，將「作者」於傳統電影工業中，產製影片過程的最終決策者身分再次提出，與觀眾一同思考「影像／作者」的本體關係，嘗試翻轉閱聽人對「影像藝術」與「工業產製之影像商品」的刻板印象，同時呼應近年來南方影展觀察到臺灣影像創作上，由錄像、實驗影像創作者與電影創作者所帶領起彼此跨界的新趨勢。

該年度邀請甫以《花山牆》一作奪得台新藝術獎之錄像藝術家蘇育賢，作為南方影展首屆非傳統電影人之「焦點作者」邀展藝術家。除嘗試將錄像藝術以往侷限於白盒子的展演模式，並思索若減去其完整展覽的裝置和製造其他感官體驗的載體，對於錄像藝術家意義為何？

▲ 2014 年南方影展「焦點作者——奇幻世界蘇育賢」專題映後座談。（左為創作者蘇育賢）

而影像產製思維迥異於傳統電影美學之作品，是否能與慣於影展
參與之電影人、觀眾等，碰撞出影像思考的可能性。2015 年則延
續對於臺灣作者電影、迥異於主流影像敘事風格之創作者的探尋，
回顧 90 年代以電影神話三部曲：《西部來的人》（1990）、《寶島
大夢》（1993）與《破輪胎》（1998）而見諸於臺灣獨立電影界的
黃明川導演，作為當年度「焦點作者」邀請之影人。

▲ 2015 年南方獎——全球華人影片競賽頒獎典禮。（決審評審黃明川導演）

▲ 2015 年南方影展「焦點作者——黃明川的神話三部曲」專題映後觀眾交
流。（右一為黃明川導演）

▊ 香港、澳門獨立電影在臺灣

社會事件與影像作品誕生總有一定的因果關係。2014 年臺灣於 3 月爆發太陽花學運與 11 月在香港的雨傘革命，兩地皆催生出許多類型的影像作品。2016 年南方影展以香港導演許雅舒之長片作品《風景》作為開幕片；許氏作品的影像風格擅長以跨領域媒材之影、音手法完成其「劇情」片，聚焦人物於香港社會與城市發展下，內／外部空間（風景）和社會事件影響下的精神狀態。

2014 年太陽花學運於臺灣社會與後續之總統立委選舉，產生極大的輿論效應，導致政權轉換的同時，彼岸香港卻因雨傘運動，令中國大幅限縮並繼而控制香港在選舉、言論、集會等公民自由權的行使。《風景》便以多線敘事，串聯起被控襲警而拘捕起訴的女性運動者、記者、中國新住民等關係，隨著劇情推演，我們觀察到政治的存在不僅發生於外部社會與政權結構上，也同時在性別、人際與社會階級間蔓延，如空氣般無所不在。其中片尾長鏡頭的虛構角色，遊走於佔領中環之抗爭現場，虛實交錯，虛構的劇情嵌合著真實的運動抗爭場景，逼出行動青年精神性的企圖，令人印象深刻。

除了《風景》外，同年也選映當年度奪下香港電影金像獎的《十年》，焦點導演單元邀請因中國政治打壓而被迫長年旅居香港的創作者——應亮。另外值得一提的是，《風景》的誕生，延續自「華人民間集資製片計畫」精神，透過南方影展與香港製片方合作，

發起臺港兩地群眾募資計畫，最後線上共募集 100 餘萬新臺幣之款項，成為成功打破傳統電影產製鍊的創作實踐行動。

除香港外，本年度邀請由澳門獨立電影組織：閒人公社、澳門影意志所推薦之「澳門當代電影選」，將澳門本地獨立電影作品邀請至臺南，就影視作品再現的脈絡看起，澳門相對於香港為首的電影工業中，就像臺南之於臺北，多數影像作品中往往以場景，而非創作者與故事之發生地被觀者所見。一如南方影展於 2013 年開展的「市民影像競賽單元」，以競賽作為誘因而得以收集在地創作，並進而有機會建構一個大臺南地區的影像記憶資料庫。故澳門、臺南兩城的獨立影像互相呼應，「在地」與「被看見」為未來長期合作交流的主要目的。

▲ 2016 年南方影展臺港中三地創作者合影，中國導演應亮（左一）、香港導演曾翠珊（左三）、澳門導演暨澳門國際紀錄片電影節策展人林鍵均（左五）、拍板視覺藝術團總監黃若瑩（左六）、澳門導演黃敬騰（右四）、澳門導演周鉅宏（右二）。

▌酷兒、同志議題之於南方影展

在臺灣出現酷兒影展之前，南方影展 2013 年曾以「誰是酷兒」為名，與成蹊藝術的前身成蹊同志生活誌合作，共同策畫「誰是酷兒——南方酷兒影像的想像與視野」單元，並邀請同志藝術家、評論人參與映後座談。當年度邀請如馬來西亞導演陳俊彥之作品《愛情進出站》（Pit Stop, 2013）、加拿大導演德尼·柯特的《在世界邊緣看見熊》（Vic+Flo Saw A Bear, Denis Côté, 2013）、《湖畔春光》（Stranger by the Lake, Alain Guiraudie, 2013）。

相較於酷兒電影為一般閱聽大眾所認知面向，南方影展轉而關注以老年同志為書寫對象之紀錄作品《粉紅大叔要出嫁》（Before You Know It）作為回應。而此精神同樣延續於 2020 年，來自伊朗的《紅粉大叔舞舞舞》（Gracefully）作為當年度的露天開幕片，此片為伊朗籍導演阿拉許·伊夏吉（Arash Es'haghi）所創作之紀錄片。描寫伊朗男扮女裝之傳統舞者面臨伊斯蘭教派之打壓而逐漸式微，被攝者不甘於打壓，持續表演的心境與過程。

▲ 全體觀眾拍照合影，給《粉紅大叔要出嫁》美國導演鼓勵與祝福（2013）。

▌ 動畫題材的多元想像

有鑑於「南方獎——全球華人影片競賽」之動畫類競賽，傳達動畫電影類型不僅只有電視卡通或兒童導向之窠臼印象，2013、2014 年起與臺灣動畫聯盟張彥榕、謝佩雯老師合作「動畫十三」專題，數度精選有「動畫奧斯卡」之稱的法國安錫國際動畫影展得獎作品來臺首映。如 2014 年獲長片金水晶獎、觀眾票選獎之巴西作品《囧男孩看世界》（O Menino e o Mundo, Alê Abreu）以絢爛華麗之手繪動畫風格，描寫巴西高度經濟發展之下，造成的貧富差距與自然環境之衝突；2018 年獲評審團特別獎，由智利藝術家里昂（Cristóbal León）和柯辛納（Joaquín Cociña）執導，以黏土、圖畫與真實物件作為動畫材料等完成之定格動畫《噬魂之屋》（La Casa Lobo），透過恐怖類型，體現在皮諾切（Pinochet）獨裁政權下智利人民的精神狀態；2019 年入選之日本動畫《暴力旅者》（Violence Voyager, 宇治茶），透過「紙芝居」此一日本街頭賣藝者傳統吟唱之敘事形式，轉化為動態影像創作。

▲ 觀摩片《暴力旅者》日籍動畫導演——宇治茶於映後座談展示動畫原稿，分享創作過程（2019）。

▌ 小結

相較 2000 年在臺灣製片環境一片萎縮的環境下誕生，2012 年轉型之後的南方影展，藉由多元的影像為載體，透過觀摩類邀展、專題規劃呈現，南方影展不再劃定以南北資源差距之定位，而是錨定於臺灣，將電影美學、產業、關注邊緣議題等核心價值擴散至全球，包含華人以外之區域，呈現電影產業或因政治、社會人文、經濟等因素而型塑之獨立性格作品。希冀透過探討「獨立製片」之意涵，提倡電影世界的多樣理解，除反身探勘臺灣獨立電影的新路徑外，也為觀眾打開自由而開放的影像世界。

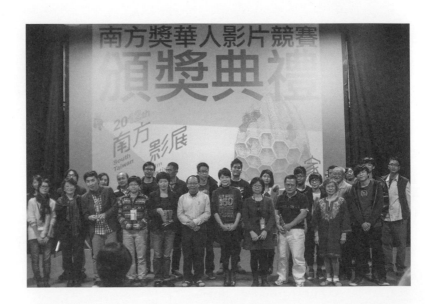

競賽與交流
華人、獨立與在地的影像連線——
南方影展的競賽和國際交流

撰文／王振愷

▌ 南方獎競賽的開辦

南方影展從最初以研討會的聯合放映活動起始，擴大成一個具觀摩等級的影展，引介北部才看得到的藝術電影與獨立影像給南部觀眾。2003 年逐步加入徵件、競賽等機制，開辦「南方獎」持續至今，目的在於鼓勵有志於呈現前衛、獨特或爭議的影像美學視野、同時具關注人文和環境、社會議題之穿透性的影像作品及其創作者。

逐年定調出南方影展的「華人、獨立」兩大重點精神，以全球華人影像創作為目標，共分劇情、動畫、紀錄、實驗等類別。除各類型獎項外，最大獎為南方首獎，也逐步調整成創作者身份上不限華人身分，僅拍攝主題為華人相關之作品均可參加。

▌南方獎競賽的開辦──金馬獎前哨戰與培育搖籃

當時黃玉珊老師邀請吳乙峰導演創建了一套公平的評審機制，以金馬獎賽制作為基礎：以第一階段分類（劇情、紀錄、動畫），邀請各類均兩位專業評審加上影展代表組成類型小組，一同選出約60部作品進入第二階段。在評審們都看過所有初選作品的前提下，將評審齊聚一堂，透過彼此交換意見後，以不分類方式評選出約30部最終入圍名單，並於頒獎典禮前，召集決選評審們參與最終的會議，選出當年度南方獎的得獎名單。

從早期得獎影片觀察起，羅興階、顏蘭權、莊益增、黃淑梅、蔡崇隆等紀錄片導演接力奪得南方首獎，可以看見90年代紀錄片工作者人文精神的延續，也反應著當時臺灣電影紀錄片比劇情片較為主流的生態樣貌。許多得獎紀錄片如《無米樂》、《翻滾吧！男孩》等也陸續進入商業院線並獲得成功，期待成為臺灣新銳在金穗獎到台北電影節之間中介的搖籃，也是全球華人影像創作者在邁向金馬獎前的初登板，早期更有「金馬獎前哨戰」或「風向球」之稱，可能也來自大家對於這些得獎紀錄片的關注。

另一個面向就是南方獎提倡鼓勵獨立新銳，因此也有「培育搖籃」之稱，更創設「南方新人獎」，如這些年逐漸展露頭角的臺灣電影中堅導演：程偉豪、郭臻、柯貞年、阮金紅等人，他們的首部作品或是學生階段的畢業製作所獲得的第一個獎項就是來自南方影展！

南方影展因為在徵件制度的開放性，以及鼓勵新銳與學生作品，不同於臺北電影獎與金馬獎以年度電影總驗收為目的，有幾部後續在臺北其他影展大放異彩與獲得廣大迴響的得獎片，其實在前一年都先在南方影展獲得第一座獎項，被臺南觀眾熱情擁抱。這也包括東南亞議題還未成為臺灣主流討論時，2008 年趙德胤導演的《摩托車伕》就曾入圍過南方影展劇情片獎，以及 2013 年越南籍新移民阮金紅導演的《失婚記》獲得了新人獎。

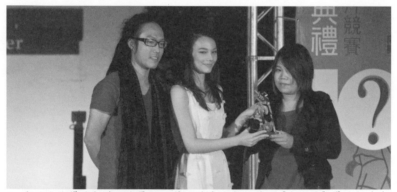

▲　左至右為導演郭臻、演員紀培慧頒發南方新人獎予《無名馬》導演柯貞年。

▲　攝於 2013 年南方獎頒獎典禮現場，阮金紅導演《失婚記》獲頒新人獎。

▌「南方獎——全球華人影片競賽」之改制

南方影展歷年評審團組成也相當多元，除了影視領域的專業人士，也時常邀請文學、當代藝術、文化評論等跨界的專家，一同激盪出不同的火花，開展出多元觀點的討論，也使得南方獎的得獎名單常常都讓人為之驚喜。

此外，影展同仁除了擔任評審會議主持人，目前在賽制上也擁有投票權，能夠與外部評審共同參與討論、票選。主因就在於許多獨立影像創作者較難在其他中大型影展展露頭角，長期在這方面有所觀察的同仁，擔心他們的作品如果不在南方影展被鼓勵的話，實為可惜，因此在針對當年度影展總體的個性與定調下，南方影展的同仁都會在尊重評審意見下，適時給予方向和意見表達。

南方獎從 2003 年開辦，在 2011 年因遇上經費極端不足的情況下，忍痛停辦一屆，卻同時給了當時影展團隊一個思索舉辦競賽意義的機會。隔年 2012 年，影展將「南方獎」名稱修改為「南方獎——全球華人影片競賽」，最大的改變除修改限定華語電影方可參賽之規則，放寬為凡關注華人議題之國內外影像創作者皆可參賽，更在當年破天荒嘗試以「不分類」進行獎選評選，打破過去以影像類型作為區分的賽制。

這個大幅度的改制完全改變影展的習慣邏輯，當年與隔年也以主題方式給獎，包括出現了獨立精神獎、當代觀點獎、勇於創新獎等獨特的獎項名稱，企圖打破影像定義的界線，這也牽引連動到

當年度競賽單元的片單規劃上，不以類型而改以專題與議題分類呈現。

這個突破性、大幅度的改制卻衍生出單一評審看片量過多，或是一般觀眾與創作者對於獎項明確度的陌生等狀況，在內部討論過後，2013 年又改回傳統分類徵件的機制。這樣的嘗試未必失敗，也直接促成 2014 年南方獎增加實驗片類別的獎項徵件，2018 年競賽策略上，為鼓勵更多元的影像類型，劇情類評選再以片長區隔，試圖強化敘事與非敘事電影的疆界，期盼在觀影視野創造更多可能性。

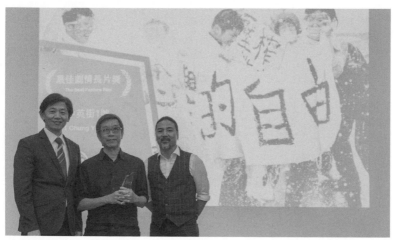

▲ 2018 年頒獎典禮，臺南市文化局長葉澤山（左一）頒發最佳劇情長片予《中英街 1 號》趙崇基導演（左二）。

▌從不分類到實驗類與冠名特殊獎

實驗精神一直內建在南方影展的 DNA 中，從前述將原先類型給獎原則修改為「不分類」給獎。此一想法的改變在於同仁有感於慣常以電影類型分類的給獎方式，並不足以跟上當今影像創作者在面對新時代，及其對應之當代社會、人文、科技與環境等議題所進行多元美學的嘗試，進一步期望在賽制上做出調整。這也直接體現在「勇於創新獎」與「獨立精神獎」兩個獎項名稱上，前者鼓勵影像美學探索，後者鼓勵穿透社會的議題討論。

另外，南方影展在 2012 年起至今由「財團法人育合春教育基金會」贊助創辦「人權關懷獎」，期望鼓勵當年度挖掘人權議題、促進社會平等的入圍影片，曾獲選作品包括觸及同志婚姻平權的《牧者》與《我和我的 T 媽媽》、推進司法改革的《徐自強的練習題》、紀錄原住民認同與部落文化的《排灣人撒古流：十五年後》等。

▲ 2016 年頒獎典禮。（左至右：育合春基金會董事長、南方影展人權關懷獎評審王淑英女士與紀錄片導演黃惠偵）

2014 年南方獎增加實驗類作品的徵件，更直接地鼓勵創作者進行具前衛性質的影像探索，也有感於過去臺灣在討論實驗影像都是繼承西方脈絡和語境，對於媒材實驗上是與在地經驗脫節，因此期待能創建出不管在敘事或形式上，皆能呼當代華人視野的實驗影像。當然，所謂實驗就是一直探索的過程！

因此當初南方影展在設定評選框架上，並沒有一個參照系譜可以對照，尤其在面對全球華人這樣廣大的範圍上，即使回到臺灣創作者自己的標準，這個標準也會是浮動的。這個想像的偏差在於實驗影像的無法定義，必須探究到創作者其自身文化脈絡和語境上，實踐上是否呼應著他們想要進行的實驗及其美學的選擇，這或許可以是評選的參照基準。

▌面向全球華人與臺南市民的影像

如果說南方影展的「南方獎——全球華人影片競賽」是面向整個世界華人影像的平台，那麼 2013 年創辦了外縣市沒有的「臺南市民影像競賽」，則可以說是南方影展深根與接地臺南地方的重要嘗試，2019 年更首次將「臺南影像獎」納入影展的正式競賽，不管任何資格條件，只要影片場景選定在臺南都可投件。

這個獎項其實結合了臺南市政府新聞處長期進行的「社區影像紀錄人才培訓班」，也就是大家熟悉的「家鄉紀錄手」之專案，嘗試將競賽獎項與影像推廣兩者機制結合起來。市民影像的主旨不在追求完美的電影藝術，而是為在地市民、關注臺南這塊土地的創作者而生。借影展平台連結並關懷這座城市相關的人事時地物，期望未來能夠累積成為一個常民影像資料庫，為快速變動中的臺南進行有形與無形的文化紀錄和保存。

綜觀「南方獎」歷屆入圍與得獎作品，不難理解華語獨立電影創作策略上的轉向，在面對當代多元媒體與信息爆炸的閱聽情境下，過往極度個人觀感抒發的故事挖掘、單純現場直擊式的拍攝形式，將難以跟上當代影像創作之美學核心，2016 年南方首獎之作《日曜日式散步者》便是典範轉移的重要代表作。

此片導演黃亞歷遊走於實驗、劇情與紀錄等影像形式的光譜間，難以透過傳統類型分類定義此作品，恰恰是南方影展心目中所欲追求並呈現給觀眾的好作品。在面對當代華人社會的各式議題，回溯己身歷史並轉化敘事部署實踐，影像的更加無邊無際、難以定義，南方影展將持續觀察追蹤，提出屬於華語獨立影像的動向與趨勢！

▌想像臺港中的電影聯盟

將視角從南方影展的競賽場域，轉向到影展的國際交流上。如果要回溯這段歷程，可以推至早期影展團隊自費西進，前往中國三大獨立電影節：中國獨立影像展（CIFF）、北京獨立電影節、昆明「雲之南」紀錄影像展，以及廣東藝術節。最開始只是前往宣傳南方影展的徵件項目，後來同仁們陸續認識了吳文光導演、張獻民教授等中國獨立影像領域的代表人物，進而開啟不同形式的互動交流。

除了西進中國的獨立影展，同仁們每年也都會飛往香港國際電影節觀賞影展新片，進一步從中選片。2008 年香港電影導演曾翠珊以《戀人路上》獲得南方影展最佳劇情影片，可以視為一個重要的關鍵時間點，同一年香港獨立電影節、香港國際紀錄片節相繼成立，南方影展與香港獨立電影界展開更為緊密的互動：「到香港吃頓飯，就可以認識很多獨立影像的好朋友們！」

▲ 2016 年南方影展開幕片《風景》映後座談。
（左至右：香港演員盧鎮業、香港音樂家黃衍仁、香港導演許雅舒、澳門演員高凱琳）

南方影展及學會也開始與這兩個影展主辦方——影意志有限公司、采風電影建立起長期的夥伴關係，陸續進行專題節目交換、作品與創作者資訊引介、租用字幕等。又或是采風開辦的「長洲誌——紀錄片大師班訓練營」，過去常邀請臺灣紀錄片工作者擔任課程講師，南方影展也曾邀請來自中、港的專家來到臺南擔任評審等實質的合作。

以歷屆徵件比例來看，2008 年也是個重要的時間點，在此之前來自中國的參賽作品是極端少數，評審過程中還曾思考是否需要有保障名額，為其增加能見度。沒想到從那一年開始，中港的獨立影像投件數量屢屢創下新高，而且在議題與形式的生猛程度都勇於臺灣創作者，入圍比例都能佔上四分之一強，其中 2009 年張天輝導演的《再見北京》、2013 年王利波導演《三峽啊》相繼獲得南方首獎，可說是見證當時的趨勢。

▲ 2014 年攝於北京亞洲電影節策展人論壇。

臺港中三方的獨立影像創作者與工作者們，藉由文化和藝術進行良善的互動關係，南方影展也成為他們邁向更高殿堂——金馬獎——試水溫的重要平台，或是獨立製片得以獲得鼓勵及被看見的重要管道。美好的光景卻隨著近年兩岸三地政治環境的丕變，直接影響著多方影展間實際交流的情況。

2017 年，香港獨立電影節藝術總監崔允信在回顧其影展 10 週年專書中就曾提及：「想要建立一個華語片的聯盟——聯合臺港澳中的電影，但在構思這一聯盟時，碰巧大陸在封殺電影節，重慶獨立電影節也是差不多時候被封了，北京及南京的電影節陸續被打壓，最後只剩臺港澳。然而，臺北的電影節很商業，所以與我們關係較好的是南方影展。」

中國內部相繼打壓多個獨立電影節，最終都導致影展選擇停辦。2018 年金馬獎風波後，中港的影像作品都無法參與臺灣幾個大型影展，影人之間也無法像過去一樣頻繁交流，但這些創作者的能量從沒有熄滅，只是缺乏出口，南方影展則是避開主流視角外，一個特殊的映演管道，還未中斷！

▌ 從中港擴及東亞的國際交流

因為南方影展特殊的獨立性格與規模，在國際交流經驗上也較為特殊，常常都是透過關鍵人物的引介，從個體與個體間的互動開始，才擴及到組織和影展之間更為正式的合作。除了前述與中港獨立影像單位間的來往，近年也積極拓展至東亞不同地區的國際交流。

過去澳門國際電影節策展人林鍵均在東歐留學時，畢業製作就曾入圍過南方影展，這也是他第一次參與華人所創建的影展。當他回到澳門後，當地的藝術發展局也希望能有影展活動辦理，經由林鍵均的努力後做了第一屆澳門國際紀錄片電影節，當時也選了南方影展的專題節目。後續也曾邀請南方影展同仁到澳門分享相關經驗，談及包括獨立性格的選片、市民影像競賽與在地關聯、映後座談的特殊性等主題。

日本與韓國的交流上，同樣透過單一影像導演串聯起雙方的互動。對口日本，由香港影意志引介下，認識了馬來西亞籍林家威導演，他過去因為唸書關係長期旅日，透過他與日本獨立電影領域搭起關係，也認識了大阪國際電影節的同仁。每一年南方影展都有幾部日本獨立電影能夠被選入觀摩中，也透過他推薦了不少在日本進行華人題材創作的導演，如 2017 年獲得南方新人獎的伊藤丈紘導演，其作品《他方》就是拍攝臺灣留學生在日本的處境。

▲ 2017 年南方影展新人獎《他方》（後更名為《離開彼地》）映後座談。
（左至右，導演伊藤丈紘、男主角馬君馳）

韓國方面，過去曾入圍過南方獎的吳敏旭（OH Min-Wook）導演，
目前擔任釜山獨立電影協會理事長，並主辦「釜山城際電影節」
（Busan Inter-city Film Festival，UNESCO)，為聯合國教科文
組織下以電影為文化交流目標而創立之影展，是亞洲資歷最深的
老牌短片影展，共有南韓釜山、澳洲雪梨、日本山形、義大利羅
馬、英國布里斯托、中國青島、波蘭洛茲等會員城市加入其中。
每年舉辦大型電影工作坊與電影展演活動，南方影展為該影展有
史以來，唯一一個非聯合國成員國受邀參展之獨立電影節，並與
其簽訂合作備忘錄，期待後續能在亞洲不同城市間進行獨立電影、
非商業影展交流。

2019 年，延續當年度南方影展受釜山獨立電影協會之邀請，以「臺
南城市的南方影展」為名參與當年度釜山城際電影節之論壇環節，
介紹南方影展之於臺南市與華人獨立電影節之特色。該年度觀摩

單元便由釜山獨立電影協會引薦而邀請釜山之獨立劇情長片《零下之風》（Sub-Zero Wind）作為影展開幕片，同時邀請導演金俞利（KIM Yuri）與觀眾映後座談。2021 年「釜山城際電影節」所放映的臺灣主題專題，也由南方影展規劃引介，在疫情期間仍透過線上方式進行。

▲ 南方影展 x 釜山城際電影節，「南國再見」論壇（2019）。
（左一影展時任執行長賴育章、左三策展人黃柏喬、右二釜山獨立電影協會理事長吳敏旭）

▲ 釜山獨立電影協會理事長吳敏旭

▲ 2019 年開幕片《零下之風》映後座談。（左一，導演金俞利）

迴響

試探一種地方電影的能動性

撰文／曾涵生

沒必要恐懼，也無須祈望，要緊的是找到新
武器。

——德勒茲

在多大程度上，電影被期待著展示無國界、跨文化屬性，又在多
大程度上被要求在地、本土化？電影行銷語言裡，或大型影展機
器的選片策略中，那些上榜作品，往往一方面標榜地方特殊題材，
一方面又宣稱自己超越了地域限制、能夠引起普世觀眾共鳴。這
種透過對地方性的佔有來排除自身地方性的弔詭邏輯，彷彿已成
為當代文化產品的重要特徵。如果說作為國家電影身分的「臺灣
電影」，一方面必須借道亞洲電影或華語電影修辭，一方面又要在
其中區隔出自身的臺灣意識，藉以取得國際影展的入場券，那麼
地理尺度次一級的「臺南電影」，又必須標誌出什麼樣的地方色彩，
才能獲得其跨地域展示的正當性？這麼說來，難道真有「臺南性」
這種東西？電影能否真可以臺南性作為其動員觀眾——或增加市
場能見度——的觸媒？

入圍本屆 (2019) 南方影展「臺南影像獎」的 5 部作品，除了《醉甜》旗幟鮮明地牽涉臺南人物、歷史及空間，其餘影片大多是可以發生在臺灣任何地方的故事。相較於阿比查邦的泰國依善，或賈樟柯的山西大同，上述入圍影片似乎都無法──或無意──指向某個特定地方。於是電影臺南性，和作為地理名詞的臺南，雙方關係似乎顯得若即若離、曖昧不清；若是如此，那麼臺南電影意味的又是什麼？

是詩學結構嗎？確實這些影片無不採取寫實主義式的敘事邏輯，也都依循寫實主義的形式風格；然而寫實主義早已蔚為當今最主流、最受國際影展青睞的電影風格，它顯然無法成為專屬臺南電影的詩學特徵。是動機與關懷嗎？這些影片有志一同均以小人物為表現對象，然而自臺灣電影新浪潮以及稍晚的紀錄片「全景學派」以來，鄉土、弱勢、社會邊緣、底層階級，便一再成為劇情電影及紀錄片的題材，金馬獎迄今得獎影片也甚少脫離此範疇。小人物故而無法成為臺南電影的專屬代言人。

是生產方式嗎？臺南影像獎（2013 至 2018 年的市民影像競賽）的設立，有意倡議一種業餘的、素人的、非學院派的創作模式，其立意雖良善，但效果似乎不盡如人意。手機、廉價錄影器材、Youtube 或抖音等影音媒介的百花齊放，並未如我們預期的那樣推翻了電影；與之相反，這些獲選的市民電影，彷彿電影工業的微型翻版，仍舊仰賴著精緻的專業分工與行業慣習。

如果一種特定地方電影型態的構建，看起來是如此困難重重，兼且危機四伏，那麼我們還能怎麼談地方電影？

一種可能是：市民影像，與其樹立一種以題材、議題為核心的臺南電影，不如藉由地方電影的邊緣性格來打開電影的能動性。既然市民影像獎不再遵循類型限制，已經兼容紀錄片和劇情片同台展示，那麼實驗片、錄像藝術又有何不可納入？如果地方電影可以模糊電影類型的分野，那麼為何不可進一步混淆電影和錄像藝術的邊界？

地方電影可以將影像的邊緣虛線化，那麼它便可能醞釀一種朝向基進電影蔓延的潛能。無論是主張「弱影像」（Poor image）的史戴爾（Hito Steyerl），或實踐「貧乏電影」的中國紀錄片導演叢峰，他們儘管工作在地方，但都反叛了文化商業邏輯轄下的地方性，而企圖追尋一種非關國族主義、非關物理空間、非關文史脈絡的地方——這是一種電影（美學）意義上的地方，疏遠並且抵禦音像資本主義核心，成為德勒茲筆下那騷擾著「控制社會」的新武器。或許是在這個層次上，地方電影才將是我們重新思考臺南電影的起點。

——本文原收錄於 2020 南方影展專刊。

2021

持續

想像南方

待續 從 2021 年起南方影展嘗試線上混種、異業聯名、改制
雙年展模式、舉辦當代錄像藝術展覽等不同方案談起，或許
預示著這個影展嶄新階段的來臨。

雙年展起點
國際交流、國內巡迴、南方大戲院、影像檔案庫

南方影展走過 20 年，回顧過往、面向未來，連接在地、放眼國際，光源持續照耀，故事未完待續……

一個常駐南臺灣的影展單位，影響力卻遍及亞洲獨立電影界，20 年來光源始終沒有熄滅，持續為影像教育推廣努力，並提供更豐富多元的議題之討論，邀集全球華人與青年獨立導演們，加入此一專業、自由之展演平台。

不僅關注華人導演的藝術創作外，也積極將戲院空間轉化為在地文化、環境、藝術、人權運動等議題發聲的管道，提供市民與來自全球之影像創作者做第一手的交流，開辦的「南方獎──全球華人影片競賽」也有 17 年歷史。除挖掘臺灣優秀創作者外，也因其廣納百川的獨立電影精神，令國際關注華人議題的獨立導演趨之若鶩，依 2020 年徵件紀錄，有效投件數高達 600 件，涵蓋東亞、歐洲、美加等國家創作者。

▌疫情時代下影展的國際交流

2020 年，南方影展因應嚴重特殊傳染性肺炎（COVID-19）疫情影響，決定採取線上與實體混種模式辦理，嘗試對海外開放線上觀看，平台跨足 9 個泛亞洲地區國家，近 1 萬名觀眾突破國界、時空限制於影展期間 8 天內同步上線。不僅止於觀影，電影成為一道更為友善、超越時空的文化交流窗口。觀影之餘也能參與線上座談討論，在在說明獨立電影之觀影人口並非小眾而已，在影像美學、文化與公共議題上都能共感共鳴。

這一年南方影展在疫情考驗下，度過 20 歲的開端，歷經線上播映之成功模式後，完成了以推廣出發、提升知名度的階段任務。2021 年，作為新生的開始，也是影展新階段標誌性的一年，南方影展從這一年起，嘗試以雙年的策展形式：一年舉辦實體競賽放映、一年採全臺巡演並外掛國際交流。

此次改制原因無他，除了不想讓影展成為數日終結的火花慶典，希望透過更長期的巡迴機制，使每年徵件作品有更久的推廣時間，也觸及更多族群了解獨立電影，將影像之於藝術、本於社會、根於文化的質地，散播於臺灣各城鄉到國際，讓策展與系列活動更具縱深意義。

踏出國際之際，雖遭逢全球局勢的不穩定，團隊仍努力突破逆境，採取線上交流模式，與「澳門國際紀錄片電影節」與「釜山城際電影節」進行合作，作為南方影展踏入亞洲獨立電影界的開端。以獨立精神聞名的影展價值與選片調性，讓亞洲同樣關注獨立製片、前衛影像風格與關注社會發展之影展紛紛釋出交流的邀請。

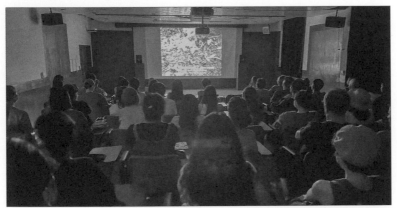

▲ 攝於 2021 年澳門國際紀錄片電影節，南方影展推薦單元展映活動。

▲ 「澳門國際紀錄片電影節」與「釜山城際電影節」作品集結。

▌帶著影像島內旅行：巡迴放映與南方大戲院

在國際持續打響知名度的同時，對內則全力規畫前一年度得獎影片的巡迴放映。除了常見的校園巡迴與藝文空間放映，還包含社區的經營，讓作品走出影廳，也走出同溫層，透過主動出擊讓多元的觀眾或非影展常態關注對象能夠更靠近南方影展。

秉著平衡南北影視資源的差距與影像美學教育的初衷，除了帶著南方獎得獎作品，也與「國家電影及視聽文化中心」的經典修復國片合作，跨足臺北、臺中、彰化、雲林、嘉義、臺南、高雄、屏東以及臺東共 9 個縣市、近 30 場的放映，觸及了上千位來自四面八方的觀眾。每一次的放映都搭配著精彩的映後座談，介紹電影娛樂外具歷史性、社會性的面向，也採取社區放映模式，貼近鄉鎮觀眾與耆老，一同共享影像的觀看經驗。

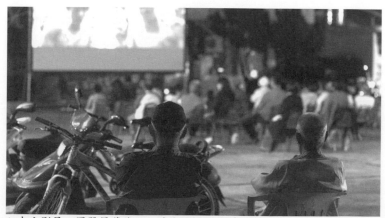

▲ 南方影展入圍暨得獎作品，地方巡迴映演（2021）。

影展團隊也將過去影展開幕的露天活動，以及長期進行鄉鎮放映行動的經驗作為基礎，結合異業結盟、文創市集、跨界表演等模式，打造出「南方大戲院」的特有品牌，建構出頗具臺灣獨特人文氛圍之臺南府城映演印象，古都一如法國坎城與柏林之知名影展，讓影展活動作為最好的城市行銷。

2021 年影展團隊與在臺南頗具口碑的貴人散步音樂節進行聯名，將露天型態的放映活動，結合音樂表演、文創市集等展演模式舉行「南方有貴人」系列活動，場地選在大南門城這座古蹟，以免費入場方式回饋市民。這樣的異業結盟讓音樂節拓展出電影放映的內容，集結了探討臺灣獨立音樂發展的兩部重要紀錄片《爛頭殼》與《我不流行二十年》、甫解散的傻瓜龐克傳記紀錄片《傻瓜龐克：誰是傻瓜》、經典歌舞片《搖滾芭比》等，透過南方影展量身打造的選片與專業映後，讓樂迷看熱鬧也看門道。

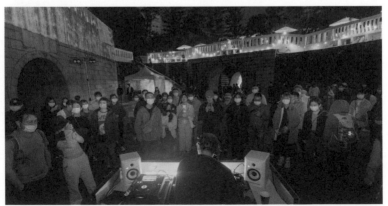

▲ 攝於大南門城之「南方大戲院」傻瓜龐克紀錄片映後派對活動（2021）。

▌朝向未來的影像檔案庫

除了國際交流、市民參與，南方影展持續進行影像與記憶的積累，為鼓勵臺灣創作者於疫情期間延續創作能量，在嚴峻時期以「防疫線上看」與「南方一分鐘」作為防疫對應之專案，並特別設立「南方影展——疫情一天」徵件競賽，希冀藉由影像的及時創作，留下此刻疫情的大／小歷史，為未來建構這段特殊時期的影像記憶。

同樣以影像檔案庫作為出發，南方影展從 2013 年持續辦理市民影像競賽——「臺南影像獎」徵件，以建立「常民影像資料庫」為目標，加上南方影像學會也從教學專案收集影像檔案，例如由臺南市政府新聞及國際關係處主辦的「社區影像紀錄人才培訓班」至今也已屆 10 年，綜合累積多年的影像檔案，跳脫官方、大歷史的書寫，從地理到精神邊陲的風景，探索市民眼中持續發生於歷史／當代、公共／私人、城市／鄉村的影像系譜，開啟凝視臺南的另類方法。

2021 年南方影展透過兩者機制再結合藝術錄像，以臺南城市變遷、地景地誌、地圖製圖等議題進行策展，精選 6 位當代藝術家、12 部常民影像作品，並搭配延伸走讀活動及論壇講座，首次推出白立方與黑盒子場域之間、實驗錄像與市民影像交融的展示嘗試，舉辦「赤崁當代記——南方影像中的地誌學」一展，串聯起一張臺南的影像地圖。

赤崁當代記｜南方影像中的地誌學
BACK to the FUTURE：
A Topology Study of Tainan Audio-Visual IMAGE

> 地點：愛國婦人館（臺南市中西區府前路一段 197 號）
>
> 展期：2021.11.13（六）— 11.28（日）
>
> 參展藝術家：陳飛豪、紀凱淵、張根耀、劉紀彤、陳君典、
>
> 盧均展、南方影展市民影像選件
>
> 策展人：王振愷、張岑豪

「赤崁當代記——南方影像中的地誌學」以西川滿經典文學作品
《赤嵌記》出發，當中描繪一位神秘的陳姓少年，帶領日本遠到
而來進行小說取材的作家遊走在府城的經歷，並透過地景與史料
建構出鄭氏家族在臺南的故事。時空轉換到當代，年輕的陳姓少
年轉生成為影像藝術家，以臺南的人文史地作為創作靈感，展開
對於這座城市的地方記述與再現。

▌ 一座看得見／看不見的表裡府城

「赤崁當代記」展覽在選件上分為兩大主軸，將展場幻化為一座
看得見／看不見的表裡府城。一系列精選 6 部以臺南出發的當代
錄像作品，出自八、九零後獲獎無數的青年藝術家之手：以陳飛
豪為西川滿所拍攝紀錄片作為引子，回望日治時期的華麗島臺南；
紀凱淵、張根耀分別以當代城市的地表紋理，重構已消逝的五條

港與臺江內海；劉紀彤則走入地下，探尋找這些從未消失與臺南共生的伏流水文；陳君典的多元影像紀錄，為河樂廣場前身「中國城」拆除前的容貌留下紀念；末端，盧均展藉由鴿子的鳥瞰視野扭曲臺南市區的景觀，反思當代製圖、人與城市空間感知型態的轉變。

▌錄像藝術與市民影像的交互參照

從盧均展的作品牽引出另一條佈滿 Google map 的展覽軸線，由南方影展多年累積的「市民影像競賽」作品中精選 12 部素人所製作的作品，當中拍攝範圍劃定在臺南市區內，並從常民的視角進行不同議題的討論。展覽所位在的愛國婦人館地處府城中心，與影像作品中的地景都差距不遠，兩大主軸選片分別置放在館內 1、2 樓進行輪播、交互參照。裡頭的和式空間被打造成散佈影像的黑盒子，搭配當今普及應用的 GIS 系統與不同時期的老地圖，標誌出 18 部影像作品所對應的臺南城市地景。

▌面向未來，從影像看見臺南城市變遷

「赤崁當代記」所精選的作品中許多的人文地景已經消逝，但也因為影像紀錄讓這些逐漸被遺忘的記憶得以保存。從影像回到現實，臺南正經歷著一場快速的城市變遷，期望以當代影像地誌學展開對於臺南歷史的對話，企圖打破界線，讓藝術家的錄像作品與素人的常民影像交錯出多元文化觀點，以跨領域的視野疊合出這座城市的前世今生，未來朝向一個「南方影像檔案庫」之想像。

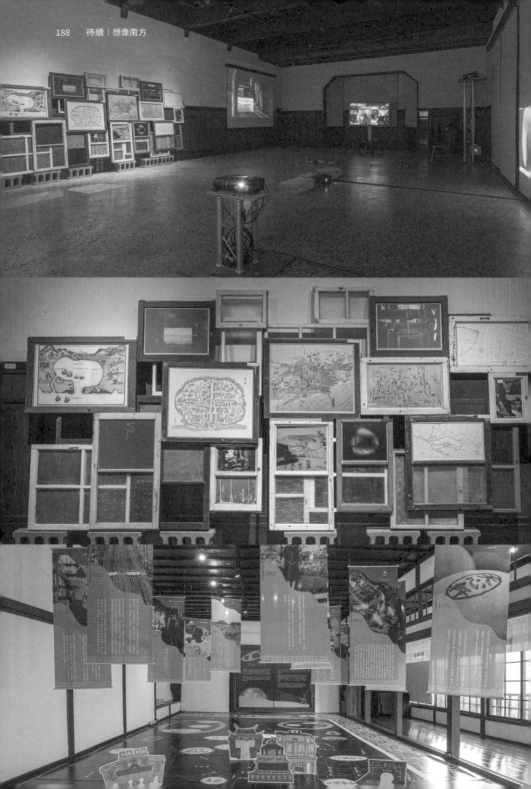

迴響

就這樣，臺南被繪製成圖

從《赤嵌記》到「赤崁當代記」的南方影像地誌學

撰文／陳寬育

作為一場屬於南方影展的特別展覽活動，在愛國婦人館舉行的「赤崁當代記」，參展影像的展呈模式很有別於這座文化旅遊城市常見的觀傳行銷短片，或城市形象微電影；也不同於美術館黑盒子的錄像作品觀看體驗。這場與古蹟空間結合的展出，以投影的錄像藝術作品、老地圖與劇照裝置、和室空間播放 12 部市民影像作品，以及市民影像中提及景點的地圖輸出空間等，形構出獨特觀展經驗。「赤崁當代記」的策展對於展示格式的收與放、正式與非正式、與古蹟場所之互動、也在觀者或參與者的距離之間，著實開發了許多有趣且豐富的體驗面向。在我眼中，這個展覽收攏了一種屬於這個地方的氣質，那是蠻巧妙地再現了這座城市特有的，對於思考關係與連結的感性模式。

重要的是，我們有沒有可能透過展覽的影像裝配狀況，來產生一套關於歷史、地理與移動的臺南空間知識？又或者，當展覽召喚了多位藝術家在不同時期製作，並經過節錄或剪輯的錄像作品，那麼，這個宛如羊皮紙隱喻般地經過策展人「再謄寫」的「赤崁當代記」，在人文地理的意義上呈現了什麼樣的臺南？

▋影像作為地誌學

關於再現城市的方式，人文地理學家索雅（Edward W. Soja）曾在 1989 年透過一場展覽來談洛杉磯的地理空間。以一系列的演講與研討會，探討洛杉磯堡（Citadel-LA）的異質地誌並論及橘郡等外緣城市，拆解洛杉磯內外並重構其語境。當索雅試圖構建洛杉磯城市區域的一種批判人文地理學時，首先認為洛杉磯就像波赫士（Jorge Luis Borges）筆下的《小徑分岔的花園》（The Garden of Forking Paths）。多樣文化湧入聚集，在原地再生產出上百個不同國家之慣習、派別和衝突。也就是說：「一切的事物都匯聚於洛杉磯，它是一個整體化的小徑分岔的花園。洛杉磯對空間性和歷史性的各種表徵，是生動性、同存性和相互連繫性的範型。」

如果說，索雅從波赫士的《阿列夫》（Aleph）與《小徑分岔的花園》出發，探討洛杉磯城市發展歷程的歷史地理空間，偏離傳統探索洛杉磯的模式，產生一套空間知識；那麼回到「赤崁當代記」同樣是從展覽出發的影像地誌學，在持續演變的城市場景中，地理歷史化、歷史空間化的故事，影像作為地誌學，如何持續產生關於臺南的空間知識？尤其，在此次展覽的座談活動中，當龔卓軍檢視自身的策展田野經驗，拋出地誌學的某種無限性特質的看法，這意謂著即使是同樣的地點，在與不同的人事物遭遇中會形成無限次的延展，這是某種我認為可以與波赫士「阿列夫」的同時性互相對話的時空議題。那麼，這些摺疊與延展、同時性與無限性是否將透過影像的某種不斷回返的幽靈性特質展開？南方影

像的地誌學如何形構？對此，由展覽、座談與走讀活動組成「赤崁當代記」的獨特之處是從南方影展舉辦多年的「市民影像競賽」作品中挑選 12 部對映著不同議題的影像。它們主要是紀錄片，但也包含了劇情片、實驗影像與動畫等影像類別。像是關於鐵路地下化、老店傳承、成大圖書部共同記憶、海灘廢棄物與遊憩環境、南吼音樂季等故事，這些影片似乎能試著回應南方影像做為地誌學可能延伸的諸多面向。

值得一提的是展覽對於影像的處理，涉及錄像藝術的某些特質。特別是做為雕塑、裝置、投影（projection）、與虛擬媒介（virtual medium）等錄像藝術發展歷程中頗重要的幾個面向。在「赤崁當代記」這裡，可以看到對錄像藝術與古蹟結合的展示方式之經營，亦即透過錄像藝術呼喚觀看與場所經驗結合的裝置方式。這種對展示細節的敏銳將會成為在此不容易透過文字進行再描繪的展覽氣質，因為它並未忽略背景，或者說，這裡沒有空白的展間。透過暗示性的小技巧協調著參與者的身體姿勢或視角，也在作品之交錯與互動的相互影響中，成為讓策展敘事方式有別於黑盒子展示空間的力量支點。

最明顯的例子是陳君典 2016 年的《紀念中國城》。變焦鏡頭逐漸從投幣式卡拉 OK 唱機螢幕畫面拉遠，揭開影片序幕；也在象徵著曲終人散的片尾，逐漸 zoom in 無人的歡唱空間。在尾聲的「來

賓請掌聲鼓勵」之後，螢幕升上關於中國城興亡史的文字簡述。
在實際的展覽空間中，作品模擬歌唱空間的螢幕加座椅配置，這
是以投影為主的展覽中唯一使用螢幕呈現的作品，形成呼應影片
內容的錄像裝置。這樣的錄像裝置確實像個雕塑般穩固的展示手
法，或許正是藝術家所說的，這部紀錄片之拍攝像是立了一座紀
念碑，「以影像為碑體，居民口述為碑文，紀念一片即將逝去的
地景。」做為與《紀念中國城》主題與影像的互文，在市民影像
類的作品中，2014 年的《城中城》同樣以拆除前的中國城為拍攝
對象。導演吳妍萱採用劇情片的手法，年輕的男性管理員與可能
代表著鬼魂、地靈或建築物化身的年輕女性相遇，穿梭在拆除前
夕的半毀棄建築空間中；並以煙之狀態、何謂居住、存在與記憶
等對話內容，為今日已不存在的中國城保留了最後的影像。

▌河流與海洋

另一個例子是劉紀彤的《沿河》。透過結合身體姿勢之觀看與城市導覽行走，不斷內內外外地提醒觀者身體姿態與移動經驗的地誌學意涵。如果，在人類學家馬克‧歐傑（Marc Augé）那裡，地方的定義是具歸屬感、包含人際關係且擁有歷史性，那麼一個不具歸屬感，沒有人際關係亦非歷史性的空間，即是種「非地方」（Non-Lieux）。劉紀彤探索的地底水道將是比「非地方」更為隱晦不明之場所；那裡不是廢墟，因為它持續運作著；不是過渡空間，因它毋須認證身分；它像廢墟那樣接納意義，但不是為了提供凝視，而是為了被排除；它像過渡空間那樣「被經過」，但不是為了出現於他方之移動，而是為了消失。於是，展場中《沿河》刻意以地面擺置投影的低姿態，提示即將潛行於地底世界的身體準備。藝術家記錄行走於都市下方水道與排水系統的過程（主要是柴頭港溪與竹溪源頭），在這個城市生活的厭棄空間中，影像與聲響暗示著黑暗的管道空間中彌漫的氣味與溫熱的濕度。在展場的小板凳上，我們坐得很低，在陰暗空間戴著耳機接收著被放大的細微聲響，猶如進入被壓抑的自我意識深處。

另一方面，臺南有許多關於水與水神的故事，廟宇的位置除了伴隨著水的流向，也跟地勢和地貌演變的歷程息息相關。於是，便有「上帝廟埁墘，水仙宮簷前」說明著水仙宮與北極殿關係的諺語，也有像是邱致清的《水神》那樣華麗地鋪展一幅關於臺南水文與其關係的信仰、傳說、民俗與歷史的作品。在展覽相關的走讀活動中，人們隨劉紀彤穿行於巷弄間，在地表上沿著看不見的

河流行走。看不見不是消失，而是成為都市排水系統，隨著巷弄
延伸，仍活著的古溪；不，相反，應是隨著溪流展布的臺南巷弄。
被埋藏於地底的古河道，箱涵化的水流，以及逐漸外推的臺南海
岸線嬗變史，幾個「水」廟宇見證的一個水的城市。

這座水的城市在張根耀 2020 年的作品《內海──陸浮、鯨、海屏
風》那裡局部地重現了。在市區特定地點的巷弄內，在像是摺頁
般攤開的屏風上投影海與灘岸的影像。屏風之折疊與攤開的效果，
帶有時空摺疊感，宛如將曾為臺江內海之地，那段已被永遠闔上
的歷史，再次打開。同時，就像作品標題《內海──陸浮、鯨、
海屏風》所囊括的主題，以曾於運送過程中因體內氣體膨脹而在
西門路爆炸的擱淺抹香鯨屍體為另一軸線，影像遊走於半遺棄的
鯨豚館、灘岸塑料形成的鯨豚擱淺意象、巷弄中海的往事，疊合
著西門路曾為府城海岸線之往昔。在以海岸線為疆域的種種想像
性連結裡，除了是關於海岸線範圍內人文地理與環境地貌之變遷，
也是對海岸線之外某種遙想「鯤鯓」作為古代臺南外海那些形似
大魚之背脊的潟湖沙洲景觀，並演變為今日臺南多處沿海地名之
遺留的當代考古。

▌城市歷史、傳說、地理的考察

盧均展的《中興 664》為賽鴿裝設小型攝影機，依據其飛行路線將取得的影像經由建模軟體的運算與再製，生產模型。投影於愛國婦人館樓梯通道上的《中興 664》，也許曾有某個時刻，我們感覺回到攝影發明早期帶有奇想風格的航拍技術，透過動物與氣球等較不可控的載體，運用於戰爭間諜攝影與氣象觀測。然而事實上，不同於早期的攝影影像作為類比資訊，盧均展的數據處理是最當代的數據轉換運算與數位建構科技，從賽鴿的航跡所寓涵的關於動物的本能與人類的理性、隨機與計畫、控制與失控等，藝術家以更有機、更跳躍的手法切入了某個批判性的縫隙，或者如藝術家自述的，「是裂解媒介主體的材料之一。」

紀凱淵 2014 年的作品《八角圓》，是一位搖著不時閃現金屬冷光八角呼拉圈的女子，走在「時空交疊的路線上」。藝術家試圖勾勒的時空交疊景觀，來自於女子緩緩前進之地的場所脈絡，因為這個時空交疊的路線，正位於風神廟、南沙宮、金華府、藥王廟組成「三協境」聯防「南勢港」與「南河港」的區域。搖八角圓的女子，某種程度就像是以腳底蓮花步步生的女神降生姿態，慎重而專注地踏行於無形的邊界之上；而那裡正是串起並體現關於民防與信仰的府城聯境系統、五條港時期的河道水脈交通網絡、日治時期的都市規畫遺產，以及今日的市民生活和觀光模式交相影響形成的巷弄面貌。

陳飛豪的紀錄影片《人間之星──卷二＆卷三》是「赤崁當代記」
的展覽版本，此作原為一系列以西川滿為主題的「人間之星」創
作計畫。除了以文字和影像表述西川滿《赤崁記》的主要情節，
也由張良澤與西川潤的訪談內容，西川滿作品的異國情調、《文
藝臺灣》與《臺灣文學》的浪漫主義與現實主義文壇之爭、戰後
描寫 228 事件的小說《惠蓮的扇子》等，搭配歷史影像素材和拍
攝相關場面，以及對事物微觀運鏡等方式組成。策展人將陳飛豪
的影片安排在展場入口處，與策展論述並置，這是因為對策展人
之一的王振愷而言，《赤崁記》是「赤崁當代記」策展思考的源頭，
也是對西川滿以異國情調之眼光，對城市歷史、傳說、地理的考
察精神在當代藝術作品中之回應、延伸與轉化。

▌將臺南繪製成圖

那麼，「赤崁當代記」為我們繪製了什麼樣的臺南地圖？又書寫了怎樣的地誌學？我回憶起在 1992 年的文章〈重繪臺北〉（Remapping Taipei）中，詹明信（Fredric Jameson）從 1980 年代晚期臺北的城市背景，中遠景掃視的都市空間、以及樓房和公寓空間的封閉性出發，評論楊德昌的電影《恐怖份子》（1986）。令我印象深刻的是對於曾在光復北路稠密區的「大臺北瓦斯」巨大球形瓦斯槽，作為非魔幻性的與反超現實主義的符號之描寫，以及連繫著城市與中產階級百無聊賴之沮喪的側面描繪、狂吠的狗成為關於臺北都會囚禁意象的視覺性主導母題等，種種對於空間意象的換喻性思考。在詹明信的眼中，這部沒有英雄的多聲部電影裡「李立中」的角色和其遭遇，代表的是臺灣的不屬於第一世界、亦不是第三世界國家的「國族寓言」（national allegory），「將他的命運視為有關臺灣在世界系統中的發展的種種局限的幻想的比喻性的演繹，是行得通的。」那些帶著哀傷，象徵國家或集體命運的小資產階級那不發達的發展、對都市空間的新態度；「就這樣，臺北被繪製成圖。」詹明信結論道。

在這套今日看來已成懷舊的後現代式的國族寓言裡，我更加留意的是透過電影的影像和情節，對 1980 年代末將臺北繪製成圖的都市場景之影像詮釋狀態。當回到「赤崁當代記」，透過邀請藝術家的錄像藝術作品，以及近十年累積的市民影像的主題式選映，「赤崁當代記」的策展企圖同樣試著將臺南繪製成圖。展場中有

一組由不同時期的地圖、劇照與窗框組成的空間裝置，分別對應著展出的錄像藝術作品。這是一套由不同繪製科技產生的地圖集（atlas），索引著陳君典那座已消逝建築的影像紀念碑、劉紀彤厭棄地之探行、張根耀召喚海與鯨的時空摺疊劇、盧均展放飛的主體與媒介多重轉譯鴿、瞥見漫步於無形邊界女子的紀凱淵，以及引領我們重遇西川滿的陳飛豪。策展人提供的展覽敘事，構想了一系列從地表想像地底，再從空中回望地表的城市閱讀軸線，這是一幅高度立體的臺南圖景；除了是關於空間縱深與經緯的立體，也是包含過去與現在的歷史厚度。就這樣，臺南被繪製成圖。

——本文原收錄於 2022 年 1 月《典藏今藝術》。

南方有貴人

活動結合主題派對，集合音樂表演、市集與露天放映，邀請臺南
特色商家及貴人散步音樂節精彩音樂表演。回饋臺南市民後疫情
時代的展演渴望，一同在大南門城內享受這場趴踢。

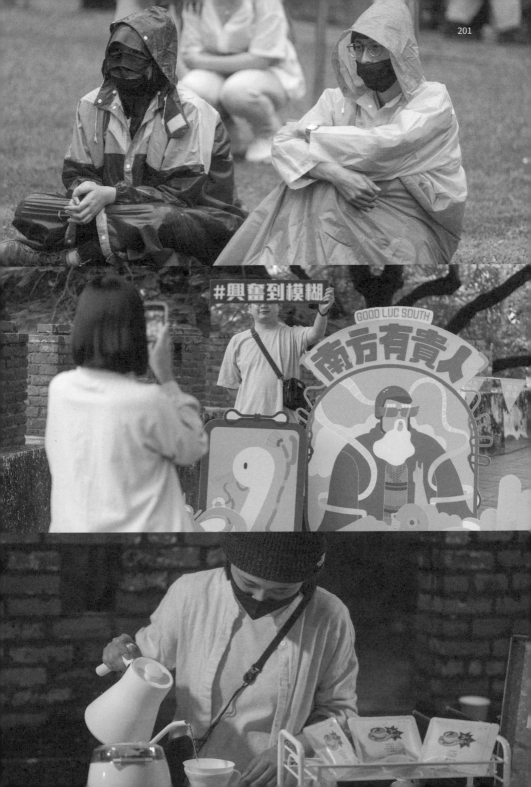

南方大戲院

於臺南古蹟內聚集家庭、文青觀眾在暖色燈光與文創市集環繞下躺在晚風吹拂的看電影。成為南方影展頗受好評的特色活動亦是臺南城市特殊的假日光景。

舉辦露天放映外另有以市集、音樂表演等活動，於臺南古蹟廣場內聚集人潮，藉以親民的活動與市民戶動，拓展不同類群參與。

南 方 行 旅

Tour Screening in South

電影最好說故事的場域無非影廳，但電影能夠被看見並產生影響力的地方卻無所不在。雖說這是個選擇多元的年代，城鄉資源的落差問題依然存在；拋開影廳上街去，擁抱一般大眾，在每一個廟埕、籃球場、活動中心或咖啡廳，選擇新的溝通方式，突破黑盒子的藩籬，讓影像走入大家的生活。

South Taiwan Film Festival

南方
影展

跋：光源下，問南方

撰寫《光源下放電影》這本南方影展 20 週年專書的過程，就像在拍一部青春成長電影……

我回想起我的影展啟蒙就是從南方影展開始的。千禧年後的臺灣，不同的電影節慶在各縣市像放煙火般大量出現，臺南因為有南方影展得以讓在地觀眾接觸到傳統院線少有的國片、藝術電影或實驗影像。當時因為南方獎競賽片有免費入場機制，父母親就會帶著國中小時期的我進入全美戲院，觀賞那些「看不懂的電影」，卻也觸動著我不同視覺經驗。

在南方種下的觀影種子，後來上了臺北唸大學逐漸盛開。「追影展」更成為一年中從不間斷的藝文活動，從春天的金馬奇幻影展與台灣國際紀錄片影展、暑假的台北電影節，在等待年底金馬影展盛事之前，還會再夾著不同的議題影展，如女性影展、酷兒影展、城市遊牧影展等，像跑馬拉松方式闖進一部又一部的電影世界裡。甚至後來自己也在學校電影社自辦自策影展，並開始對外撰寫影評，持續至今，從沒想過現在的我能將過去觀影與書寫的經驗融會，為這個影展編撰它的 20 年專書。

在田野調查過程中，我與團隊同仁拜訪了多位過去與南方影展共識的關鍵人物，聽著他們的青春在南方，即使離開但說起這段過去的經驗仍會眼神閃爍、熱血沸騰，彷彿又回到當年那個不畏懼

任何困難、充滿冒險精神的少男少女，每個時期的影展細節都仍歷歷在目。我從他們過去的經驗找到現在影展為何會長成這樣的線索，看見前人的灌溉努力下，組織越來越成熟、茁壯，更加體認到影展是個集體共創的文化志業。

每次訪談的最後我都會詢問這些前輩們：「什麼是南方影展的精神？」每個人回答不盡相同，卻不約而同地提及了「獨立、自由、抵抗、草根、堅韌」等關鍵字，這些在當代許多影展或是文化活動已經逐漸消逝的精神，在南方影展都還留存著，而他們也都始終把每一屆都當第一屆在做！其實也都當最後一屆在做！

南方影展走過二十年，回顧過往、面向未來，連接在地、放眼國際，光源持續照耀。南方影展的故事，仍再書寫著，留待影迷們一同參與，未完待續……

2022 月 3 月 31 日

王振愷

附錄

回　　顧　　南　　方

▌二十年活動大紀事　　chronology of events

● 2001 ·
＊ 11 月 3 日正式於高雄市創展開跑。
＊影展分別於臺南市、臺南縣、高雄市進行播映。
＊開幕片《高雄發的尾班車》於高雄愛河仁愛公園播映，映前邀請南風劇場演出。
＊僅設有觀摩單元，定位為「國內影展」。

● 2002 ·
＊影展於甫開幕之高雄市電影圖書館（現高雄市電影館）及臺南縣麻豆戲院播映。
＊於高雄市與臺南縣兩地盛大舉辦，建立「雙城影展」雛型。

● 2003 ·
＊ 2003 年，南方影展擴展為「雙城影展」，於高雄、臺南兩地舉辦。
＊廣邀國際佳片，增設國際紀錄片觀摩單元。
＊首度於臺南市舉辦，並以「全美戲院」做為放映地點。
＊於省定二級古蹟「大南門城」內露天放映開幕片《安平追想曲》，並安排臺南市長許添財、影星陸小
　芬、張瑞竹等人演唱老歌，尤其陸小芬演唱「安平追想曲」將氣氛帶入高潮。
＊高雄市電影圖書館舉辦「華語數位電影論壇──數位科技對電影文化工業的影響」。
＊南方影展專屬小戰車 Logo 由書法詩人何景窗設計。

● 2004 ·
＊地點擴大至 (原) 臺南縣、高雄市、臺南市及嘉義縣進行映演。
＊ 2004 第四屆南方影展於臺北舉行全國記者會公布南方獎入圍名單。
＊ 2004 南方影展影像工作坊「影像 · 臺南 · 家」，教導民眾利用影像敘事紀錄生活故事。

● 2005 ·
＊ 2005 第五屆南方影展全國記者會南方影展在文建會一樓藝文空間舉行記者會。
＊露天放映《夏天的芒果冰》，揭幕統一獅球星共襄盛舉。
＊於臺南藝術大學藝象藝文中心舉辦「英雄在幕後 · 電影中的美術元素」靜態展。
＊於東山休息站及臺南科學園區舉辦「電影同樂會」放映活動。

回　顧　南　方

▌二十年活動大紀事　chronology of events

● 2006．
＊國立臺灣美術館繼舉辦紀錄片雙年展之後，期望能持續耕耘中部的觀影人口，而與南方影展進行的
　映演合作，也是南方影展首度與中部接觸。
＊於臺南市赤崁樓舉行「閉幕式暨南方獎影片競賽頒獎典禮」。
＊於嘉義、臺南、高雄舉辦「南方校園講堂」、「誠品電影講座」系列活動。
＊於高雄市電影圖書館舉辦「南方新映象——電影中的美術 vs 南方影展回顧」特展。

● 2007．
＊於臺南市西門國小、鄭氏家廟舉辦「星空電影院」戶外放映。

● 2008．
＊由南藝大音像學群校友及歷年南方影展工作團隊共同發起成立「台灣南方影像學會」。
＊於國賓影城戶外舉辦「南方好客音樂會」並邀請林生祥表演。

● 2009．
＊由南方影像學會監製之五部紀錄片增設為「南方。好雲林」單元。
＊推出此「初夏回味．好南方——精選作品巡迴映演」計畫，跨出南臺灣版圖，安排臺北、新竹、
　臺東等地的巡迴放映，分享南方選映及競賽得獎佳片，安排多場專題講座形式，提供民眾更深及
　更寬闊的觀影視野。

● 2010．
＊2010 首次影展視覺徵件高毓宏設計師作品，以底片轉化成運動的意象、人物跳躍更代表
　傑出的作品，用驚豔的視覺語言呈現，表達出 10 年南方專注議題焦點的方向，藉由來將議
　題層面延伸至觀眾思考，展現南方 10 年的策展概念！
＊10 週年之際，來自歷年南方影展導演共 10 則「實在大導演」影片祝福。
＊開閉幕片邀請鄭有傑導演《他們在畢業的前一天爆炸》播出重新剪輯後的影展特映版。
＊「南方新勢力」導演專題企劃邀請新銳導演們：林書宇、沈可尚、黃信堯、郭臻導演與觀眾
　面對面專題講座。

回　顧　南　方

▎二十年活動大紀事　chronology of events

● 2011 ·
＊第一次面臨停辦，影展經費銳減，以致停辦競賽單元。
＊創新的以月為單位，規劃兩個專題單元「完全 · 想田和弘」與「我們只有一個地球」，在每個週末放映。

● 2012 ·
＊針對國際媒體記者朋友，舉辦「硬地香港」專題記者招待會，邀請媒體記者朋友搶先試片，並邀請曾翠珊導演、楊元鈴影評人出席座談。
＊開幕記者會邀請客家歌手瑋傑、米莎、打狗亂歌團、麵包車樂團一起來為影展揭開序幕。
＊辦理南影抉擇 X 電影講座系列，共 7 場文化場地及 12 間藝文店家，透過影片播映與觀眾交流。
＊透過南方 Q 碰活動，串連臺南在地店家，觀影民眾可憑票券享優惠。

● 2013 ·
＊當年度影展嘗試主題 Party，高中制服趴播映《私處》、鬼影之夜播映《哭喪女》、粉紅 Party 播映《粉紅大叔要出嫁》，讓民眾觀看電影之餘變裝參加，提高影展話題性。
＊辦理南方硬地季獨立音樂節於吳園藝文中心，盛大舉辦套票首賣日活動。
＊販售 VIP PASS 讓影展鐵粉可全程觀看影展當年度所有場次。

● 2014 ·
＊南方影展 × 阿米斯音樂節 × 手手 × 戶外放映，Suming 舒米恩相挺擔任一日店長。
＊首次線上募資，透過 Flying V 網站進行群眾募資計畫，小額集資的方式成功達成預定的募集目標。

● 2015 ·
＊首度嘗試「汽車電影院」，Drive-in theater 是國外盛行於戶外停車場設置的戲院，活動現場放映曾英庭導演《雙重約會》，並邀請導演及女主角辛樂兒參與活動。

回　　顧　　南　　方

▌二十年活動大紀事　chronology of events

● 2016．
＊二度透過 Flying V 網站進行群眾募資計畫，小額集資的方式成功達成預定的募集目標。
＊與臺南在地活動——米街市集串聯，透過出攤與民眾互動提前替影展宣傳暖身。
＊於開幕典禮宣布因經費拮据而欲停辦。

● 2017．
＊ 2017 年透過各界聲援之下，南方影展獲得臺南市政府與在地企業中華強友文教協會、育合春教育基金會之支持下擴大舉辦，在地企業開始贊助南方影展，並由代理市長李孟諺頒發感謝狀。
＊首屆影展大使由演員王宣、詹博翔出任。
＊與網路串流平台合作，影展前獨家線上放映李偉盛導演《再會吧！南方》。
＊首度舉辦開跑記者會，透過各界名人站台提前為影展發聲。
＊影展嘉賓謝銘佑於頒獎典禮表演站台。

● 2018．
＊與網路插畫家「微疼」合作宣傳貼文及一日店長活動。
＊首度與富邦文教基金會合作電影包場，邀請學生進影廳觀影，讓他們從課堂之外，以不同的方式連結社會、認識世界。
＊與南部在地企業「迷客夏」設計飲料聯名杯。
＊影展嘉賓巴奈・庫穗於頒獎典禮表演站台。
＊第三度透過 Flying V 網站進行群眾募資計畫，小額集資的方式成功達成預定的募集目標。

● 2019．
＊恢復主視覺徵件比賽，主視覺首獎得主為高慈敏「蟄伏的獸」，透過叢林裡一雙電子眼蓄勢待發，伺機而動，代表南方影展不只是讓觀眾得以舒適地在戲院得到娛樂，更希望觀眾從創作者的獨立精神與創意中接受文化衝擊的可能。。
＊首屆南方影展代言人由演員施名帥出任，並拍攝當年度形象廣告、系列形象照。
＊套票首賣日與散步計畫合作精彩攤商與活動，一起熱鬧開賣影展套票。

回　　顧　　南　　方

▌二十年活動大紀事　**chronology of events**

● 2020‧
＊當年度舉辦影展感恩餐會暨記者會並宣布影展正式成為雙年展。

＊與富邦文教基金會合作「青少年影像推廣計畫」帶作品前進校園，共同推廣青少年影像美學向下扎
　根計畫，將作品帶進校園，與導演近距離交流，期待每年來自全球各地的新視野能開啟青少年不同
　的觀看方法及討論視角。

＊與「Giloo 紀實影音平台」合作 8 天 39 部作品限時線上播映，並開啟泛亞洲 9 國同時觀影，線上觀
　看人數更突破九千人次。

＊舉辦主視覺徵件競賽，首獎由劉芷伶設計師「奇幻藥丸」奪得，期望觀影者進入奇幻世界，將影像
　作為發聲場域，在同一個空間中進行有聲與無聲的意見交流，體驗各式人生風景，促成改變世界的
　可能。

＊南方影展代言人跨界邀請由 Youtuber「反正我很閒」出任，出席影展開幕派對，現場人潮門庭若市。

● 2021‧
＊首度與第五屆澳門國際紀錄片電影節（MOIDF）合作選片外，也和成立於聯合國教科文組織下的釜
　山城際電影節（Busan Intercity FF, UNESCO）簽訂合作備忘，以獨立電影 / 影人作品為前提，作
　持續性的國際性交流。

＊「赤崁當代記——南方影像中的地誌學」6 部精選臺南錄像藝術、12 部南方影展市民影像選件於愛
　國婦人館，16 日共計 2,380 人參加。

＊與貴人散步音樂節異業合作，策劃文創市集、獨立音樂演出及露天放映。「南方有貴人」系列活動
　3 日活動共累計 3,798 人參加。

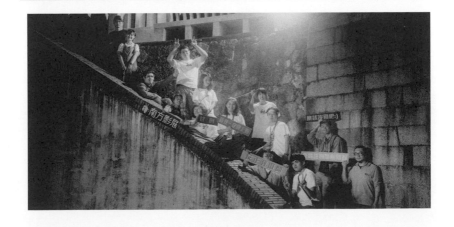

榮耀與接地

▌南方獎 歷年得獎暨入圍名單

2003

●

得獎名單 ·

南方首獎 ·	《浪人》羅興階，臺灣
最佳劇情片 ·	《愛情長片》陳曉玲，臺灣
最佳紀錄片 ·	《二十五歲，國小二年級》李家驊，臺灣
最佳動畫片 ·	《當世界還小》葉建廷，臺灣
獨具南方觀點獎 ·	《揹起玉山最高峰》馬躍·比吼，紀錄，臺灣
評審推薦獎 ·	《心花怒放》鍾偉權，動畫，香港
	《快不快樂四人行》吳靜怡，紀錄，臺灣
	《片刻》陳韻如，劇情，臺灣
觀眾票選獎 ·	《兒戲》溫知儀，紀錄，臺灣

入圍名單 ·

劇情類 ·	《片刻》陳韻如，臺灣
	《愛情長片》陳曉玲，臺灣
	《戀人絮語》陳熾桑，臺灣
	《原音》賴冠源，臺灣
	《光》黃亞歷，臺灣
	《暫時停止》施君涵，臺灣
紀錄類 ·	《二十五歲，國小二年級》李家驊，臺灣
	《揹起玉山最高峰》馬躍·比吼，臺灣
	《離鄉背井去打工》李道明，臺灣
	《浪人》羅興階，臺灣
	《奇異果》蔡一峰，臺灣
	《沒有四季》萬蓓琪，臺灣
	《藍色翅膀》張也海·夏曼，臺灣

《快不快樂四人行》吳靜怡，臺灣

《兒戲》溫知儀，臺灣

《「男性」基本教練》王盈舜，臺灣

動畫類 ·　——　《愛麗思之書中奇遇》李婉貞，臺灣

《當世界還小》葉建廷，臺灣

《越界》蘇志明，臺灣

《藍色咒語》史筱筠，臺灣

《心花怒放》鐘偉權，香港

《給母親》林純華，臺灣

《月光》陳國傑，臺灣

《多拉杜醫生》邱立偉，臺灣

《夢狼王》顏景弘，臺灣

《午後》蔡至維，臺灣

評審名單 ·

初審委員：李幼新、李泳泉、游惠貞

決選委員：南方朔、王小棣、聞天祥

2004

●

得獎名單 ·

南方首獎 ·	《無米樂》顏蘭權、莊益增，臺灣
最佳劇情片 ·	《用力呼吸》許肇任，臺灣
最佳紀錄片 ·	《翻滾吧!男孩》林育賢，臺灣
最佳動畫片 ·	《腦內風景》謝珮雯，臺灣
獨具南方觀點獎 ·	《再生計劃》王秀齡、羅興階，紀錄，臺灣
觀眾票選獎 ·	《無米樂》顏蘭權、莊益增，紀錄，臺灣

入圍名單 ·

劇情類 ·　——	《臺北遊民》魏嘉宏，臺灣
	《用力呼吸》許肇任，臺灣
	《Moment》余福文，臺灣
	《秋天的藍調》陳秀玉，臺灣
	《查無此人》施君涵，臺灣
	《神鬼送貨員》劉永祺、林雍益，臺灣
紀錄類 ·　——	《我們為土地而戰》潘朝成(木枝·籠爻)，臺灣
	《双工人》陳奕仁，臺灣
	《阿爸的青春夢》林麗芳，臺灣
	《ET月球學園》吳米森，臺灣
	《這一刻，我旋轉》黃琇怡，臺灣
	《翻滾吧!男孩》林育賢，臺灣
	《森林之夢》李靖惠，臺灣
	《心靈舞臺》洪紹裕，臺灣
	《薛西佛斯之福爾摩莎》郭書鳳，臺灣
	《再生計劃》王秀齡、羅興階，臺灣
	《無米樂》顏蘭權、莊益增，臺灣

動畫類 ── 《24》陳鵬宇，臺灣

《腦內風景》謝珮雯，臺灣

《月光·光》李佩盈，臺灣

《瘤》劉琬琳，臺灣

《下班時間》陳岡緯，臺灣

評審名單 ·

初審委員：王慰慈、張子修、劉永皓

決選委員：李幼新、李祐寧、盧非易

2005

●

得獎名單 ·

南方首獎 ·	《海巡尖兵》林書宇，臺灣
最佳劇情片 ·	《請登入·線實》徐漢強，臺灣
最佳紀錄片 ·	《黑暗視界》周美玲，臺灣
最佳動畫片 ·	《下雨後》蔡旭晟，臺灣
特別獎 ·	《唬爛三小》黃信堯，紀錄，臺灣
觀眾票選獎 ·	《唬爛三小》黃信堯，紀錄，臺灣
評審團推薦獎 ·	《三叉坑》陳亮丰，紀錄，臺灣

入圍名單 ·

劇情類 · —— 《請登入·線實》徐漢強，臺灣

《海巡尖兵》林書宇，臺灣

《電影夢》高顯中，臺灣

《高枝見晴》曾慶怡，臺灣

《迷霧之外》林冠慧，臺灣

《Sweet Doll》詹凱迪，臺灣

《數字拼圖》程孝澤，臺灣

《神奇洗衣機》李芸嬋，臺灣

紀錄類 · —— 《唬爛三小》黃信堯，臺灣

《黑暗視界》周美玲，臺灣　《大正男》陳博文，臺灣

《三叉坑》陳亮丰，臺灣

《我的747》侯季然，臺灣

《九命人》吳米森，臺灣

《新西門市場》李昶憲，臺灣

《半熟卵》蔡宛蓉、賴淑惠、朱安如，臺灣

《美好的時光》鄭翔云，臺灣

《獼猴列傳》柯金源，臺灣

《那一天，我丟了飯碗》廖德明，臺灣

《In Search of the Puppeteer》張志明，臺灣

動畫類 ·　——　《方塊人》郭志偉，臺灣

　　　　　　　　《最後的動畫偶》潘仁傑，臺灣

　　　　　　　　《下雨後》蔡旭晟，臺灣

　　　　　　　　《剪單》張登珉，臺灣

　　　　　　　　《美人胚子》駱巧梅，臺灣

　　　　　　　　《顏面遺傳》馬君輔，臺灣

　　　　　　　　《好學生文具行》邱士展，臺灣

評審名單 ·

初審委員：曹文傑、楊力州、張世倫

決選委員：王雅倫、楊順清、小野

2006

•

得獎名單·

南方首獎·	《在中寮相遇》黃淑梅,臺灣
最佳劇情片·	《八月的故事》麥婉欣,香港
最佳紀錄片·	《綠的海平線》郭亮吟,臺灣
最佳動畫片·	《她說》林純華,臺灣
智冠動畫特別獎·	《回憶抽屜》紀柏舟,臺灣
	《秘密基地》鄔鈺霖,臺灣
特別獎·	《海棠、馬沙與珊瑚》郭笑芸,紀錄,臺灣
觀眾票選獎·	《海棠、馬沙與珊瑚》郭笑芸,紀錄,臺灣
現代沖印攝影獎·	《風中的秘密》王孅妮,劇情,臺灣

入圍名單·

劇情類· ——	《八月的故事》麥婉欣,香港
	《你好·涼平》凌宇瀚,香港
	《茄宅五十三號》賴秉寰,臺灣
	《風中的秘密》王孅妮,臺灣
	《畢業前的拍攝紀實》陳炯廷,臺灣
	《網路情書》程孝澤,臺灣
	《嗲相害》林靖傑,臺灣
	《靜夜星空》高炳權,臺灣
紀錄類· ——	《北堤漫遊人》盧昱瑞,臺灣
	《G大的實踐》廖明毅,臺灣
	《海棠、馬沙與珊瑚》郭笑芸,臺灣
	《河口人》洪淳修,臺灣
	《炸神明》賀照緹,臺灣
	《250公里》林連鍠,臺灣
	《綠的海平線》郭亮吟,臺灣
	《遺忘的國度——樂生療養院紀錄片》駱俊嘉,臺灣
	《日常:約束的場所》施合峰,臺灣
	《在中寮相遇》黃淑梅,臺灣

動畫類 · ——　《回憶抽屜》紀柏舟，臺灣

　　　　　　　《好狗命》陳曉貞，臺灣

　　　　　　　《她說》林純華，臺灣

　　　　　　　《肉蛾天》謝文明，臺灣

　　　　　　　《娃娃》蕭名江，臺灣

　　　　　　　《秘密基地》鄔鉦霖，臺灣

　　　　　　　《迷箱》鄭可揚，臺灣

　　　　　　　《賈西》林欣昉，臺灣

評審名單 ·

初審委員：

劇情類：黃銘正、李達義、陳姿仰

動畫類：丁祈方、史筱筠、陳竜偉

紀錄類：林啟壽、曾偉禎、簡偉斯

決選委員：曹瑞原、吳瑪悧、李泳泉、孫春望、林素真

2007

•

得獎名單·

南方首獎·	《寶島曼波》黃淑梅,臺灣
最佳劇情片·	《牆》林志儒,臺灣
最佳紀錄片·	《穿越和平》朱賢哲,臺灣
最佳動畫片·	《棋局》陳柏欽,臺灣
特別獎·	《少年不戴花》蔡辰書,劇情,臺灣
最佳觀眾票選獎·	《靜土》林皓申,紀錄,臺灣
智冠動畫特別獎·	《木偶人3熱鬥》林世勇,臺灣
	《幸運兒》陳莞茹,臺灣
評審團推薦獎·	《Hiya》賴文軒,劇情,臺灣
	《天黑》張榮吉,劇情,臺灣

入圍名單·

劇情類· ——	《牆》林志儒,臺灣 ·
	《酒店小姐家的麻將派對》夏紹虞,臺灣
	《斑馬線上的男人》張亨如,臺灣
	《天黑》張榮吉,臺灣
	《指印》安哲毅,臺灣
	《天臺》許富翔,臺灣
	《少年不戴花》蔡辰書,臺灣
	《Hiya》賴文軒,臺灣
紀錄類· ——	《痂》吳舒欣,臺灣
	《今天我明天誰》盧彥中,臺灣
	《下一秒‧無限》李宜珊,臺灣
	《那年冬天‧今年夏天》楊華洲,中國
	《穿越和平》朱賢哲,臺灣
	《靜土》林皓申,臺灣
	《寶島曼波》黃淑梅,臺灣
	《馬拉卡照酒》馬躍‧比吼,臺灣

動畫類 ·　——　《木偶人3熱鬥》林世勇，臺灣

《小孩》黃嘉昱，臺灣

《大頭仔的三塊厝》蕭弘林、劉勇明，臺灣

《棋局》陳柏欽，臺灣

《幸運兒》陳莞茹，臺灣

《撲克島》劉邦耀，臺灣

《生珠》劉琬琳，臺灣

《域忘之都》邱子恬，臺灣

評審名單 ·

召集人：李祐寧

初審委員：

劇情類：沈可尚、塗翔文、孫松榮

紀錄類：魏昀、蔡崇隆、曾文珍

動畫類：羅頌其、王耿瑜、史明輝

決審委員：

張昌彥、戴立忍、林見坪、邱若龍、郭珍弟

2008

●

得獎名單 ·

南方首獎 ·	《油症——與毒共存》蔡崇隆，臺灣
最佳劇情片 ·	《戀人路上》曾翠珊，香港
最佳紀錄片 ·	《思念之城》李靖惠，臺灣
最佳動畫片 ·	《二分之皮》曾文奕，臺灣
南方新人獎 ·	《搞什麼鬼》程偉豪，劇情，臺灣
智冠動畫特別獎 ·	《根》陳明和，臺灣
	《歐椰！！》蘇俊夫，臺灣

入圍名單 ·

劇情類 · ——	《刺點》施君涵，臺灣
	《摩托車伕》趙德胤，臺灣、緬甸
	《購物車男孩》侯季然，臺灣
	《戀人路上》曾翠珊，香港
	《匿名遊戲》徐漢強，臺灣
	《闔家觀賞》郭承衢，臺灣
	《搞什麼鬼》程偉豪，臺灣
紀錄類 · ——	《赤陽》陳志和，臺灣
	《油症——與毒共存》蔡崇隆，臺灣
	《飛行少年》黃嘉俊，臺灣
	《甘願做番》林建銘，臺灣
	《尋找》陳穎彥，臺灣
	《鄉印漂移》許富美，臺灣
	《思念之城》李靖惠，臺灣

動畫類 · ─── 《神豬》紀雅匀，臺灣

《歐椰!!》蘇俊夫，臺灣

《根》陳明和，臺灣

《紅色月亮》廖偉智，臺灣

《二分之皮》曾文奕，臺灣

《心中的那片森林》蔡家恩，臺灣

評審名單 ·

初審委員：

劇情類：李志薔、楊元鈴、盧非易

紀錄類：朱賢哲、陳亮丰、陳麗貴

動畫類：林泰州、邱立偉、林珮淳

決審委員：

呂柏伸、黃建宏、陳芯宜、陳俊志、滕兆鏘

2009

得獎名單·

南方首獎·	《再見北京》張天輝，中國
最佳劇情片·	《爸爸不在家》陳博彥，臺灣
最佳紀錄片·	《FAMILY》蔡瑭仙，臺灣
最佳動畫片·	《瘋狂吸乳星球》林師丞，臺灣
南方新人獎·	《一天》郭臻，劇情，香港
智冠動畫特別獎·	《簡單作業》吳德淳，臺灣
觀眾票選獎·	《遮蔽的天空》紀文章，紀錄，臺灣

入圍名單·

劇情類· —— 《恐懼屋》賴孟傑，臺灣

《狙擊手》程偉豪，臺灣

《新年快樂》吳昱錡，臺灣

《Z046》許富翔，臺灣

《家好月圓》周旭薇，臺灣

《爸爸不在家》陳博彥，臺灣

《之子于歸》黃姿潔，臺灣

《陰謀》賴恩典，中國

《長安人民公社》趙凱，中國

《一天》郭臻，香港

紀錄類· —— 《莫比烏斯》洪瑋婷，臺灣

《反擊地心引力》劉良德，臺灣

《暑假》毛致新，臺灣

《遮蔽的天空》紀文章，臺灣

《Family》蔡瑭仙，臺灣

《掩埋》王利波，中國

《三只小動物》薛鑒羌，中國

《再見北京》張天輝，中國

《馬大夫的診所》叢峰，中國

《麥收》徐童，中國

動畫類 · ── 《「我說啊，」我說。》馬匡霈，臺灣

《瘋狂吸乳星球》林師永，臺灣

《臭屁，電梯》王尉修，臺灣

《互換》林筱芸，臺灣

《神畫》邱奕勳，臺灣

《簡單作業》吳德淳，臺灣

《蕃茄醬》呂文忠，臺灣

《錦鯉》李楠，臺灣

《童謠》趙佳音，中國

《兄弟》朱嚴琪，中國

《褪色》李翔，中國

評審名單 ·

初審委員：

劇情類：劉森堯、黃銘正、徐漢強

動畫類：孫春望、王世偉、林巧芳

決審委員：

廖本榕、黃淑梅、林欣眆、孫松榮

2010

●

得獎名單 ·

南方首獎 ·	《牽阮的手》顏蘭權、莊益增,臺灣
最佳劇情片 ·	《阿潘》詹可達,香港
最佳紀錄片 ·	《廣場》江偉華,臺灣
最佳動畫片 ·	《櫻時》蔡旭晟,臺灣
最佳新人獎 ·	《無名馬》柯貞年,劇情,臺灣
智冠動畫特別獎 ·	《抓周》高逸軍,臺灣
評審團特別推薦獎 ·	《T婆工廠》陳素香,紀錄,臺灣

入圍名單 ·

劇情類 ·	——	《放心漫舞》許雅婷,臺灣
		《生日願望》王承洋,臺灣
		《無名馬》柯貞年,臺灣
		《阿潘》詹可達,香港
		《膠妻》李欣潔,臺灣
		《親親》鄭如娟,臺灣
		《悟》韓雪梅,新加坡
		《假如我是真的》鄭國豪,臺灣
		《覺悟的腳步》張再興,臺灣
		《家鄉來的人》趙德胤,臺灣、緬甸
		《賣花的小女孩》刁勇,中國
紀錄類 ·	——	《廣場》江偉華,臺灣
		《牽阮的手》顏蘭權、莊益增,臺灣
		《當我不存在就好》吳文睿,臺灣
		《日落大夢》吳汰紝,臺灣
		《華新街》李勇超、盧冠廷,臺灣
		《T婆工廠》陳素香,臺灣
		《1428》杜海濱,中國
		《畫在牆上的夢》明明(黃昌蘭)、鄙璐莉,中國
		《軍教男兒—臺灣軍士教導團的故事》郭亮吟,臺灣
		《一個不存在社會的平民筆記2: 真相病毒》曾也慎,臺灣

動畫類 ·　——　《ReNew｜The Future not Future》張徐展，臺灣

《幻影眼珠》莊絢淳，臺灣

《鯨中娛》余紫詠，臺灣

《登記入房》徐子凡，臺灣

《櫻時》蔡旭晟，臺灣

《晚餐》劉千凡，臺灣

《抓周》高逸軍，臺灣

《童話獄》黃祈嘉，臺灣

評審名單 ·

初審委員：

劇情類：陳正弘、練維鵬、樓一安

紀錄類：柯淑卿、陳斌全、張正

動畫類：李香蓮、邱誌勇、陳竜偉

管中祥、侯季然、邱立偉、郭珍弟

2012

●

得獎名單 ·

南方首獎 ·	從缺
最佳新銳導演獎 ·	《壞掉影片》鄭宇捷，紀錄，臺灣
獨立精神獎 ·	《叫我女王》詹真昀，紀錄，臺灣
當代觀點獎 ·	《那年春夏·之後》盧鎮業，紀錄，香港
南方動畫獎 ·	《禮物》謝文明，臺灣
人權關懷獎 ·	《那年春夏·之後》盧鎮業，紀錄，香港
	《鄉關何處》許慧如，紀錄，臺灣
	《輪子路上跑》洪瑞發，紀錄，臺灣

入圍名單 ·

劇情類 · ——	《花開的夜晚》廖克發，臺灣
	《吉林的月光》陳慧翎，臺灣
	《藍眼圈說她要走了》李培仢，臺灣
	《不能愛》梁碧芝，香港
	《花若離枝》張再興，臺灣
	《多六隻手》翁和揚，臺灣
	《湯圓糰子》邱垂龍，臺灣
	《蒺藜》李澄，中國
	《迴旋曲》王玟欽，臺灣
紀錄類 · ——	《叫我女王》詹真昀，臺灣
	《起風的樣子》陳穎彥，臺灣
	《我的家庭電影小史 2005~2011》黃毅恆，臺灣
	《借我一生 II》單佐龍，中國
	《壞掉影片》鄭宇捷，臺灣
	《邊城啟示錄》李立劭，臺灣
	《中國門》王楊，中國
	《大水之後的十二個短篇》許慧如，臺灣
	《鄉關何處》許慧如，臺灣

《那年春夏·之後》盧鎮業，香港

《大怪獸臺灣登陸》唐澄暐，臺灣

《輪子路上跑》洪瑞發，臺灣

《舞臺》吳耀東，臺灣

《一口》丁然，中國

《櫃裡孩》徐欣羨，澳門

《世界末日前的電影課》蕭立峻，臺灣

動畫類 ── 《蝸牛》康惠娟，臺灣

《飛》郭佳蓉，臺灣

《整點十二間》黃健傑，臺灣

《禮物》謝文明，臺灣

《鄉蟲》梁育碩，臺灣

**人權
關懷獎** ── 《那年春夏·之後》盧鎮業，紀錄，香港

《輪子路上跑》洪瑞發，紀錄，臺灣

《借我一生 II》單佐龍，紀錄，中國

《世界末日前的電影課》蕭立峻，紀錄，臺灣

《鄉關何處》許慧如，紀錄，臺灣

《邊城啟示錄》李立劭，紀錄，臺灣

評審名單 ·

初審委員：

王君琦、李幼鸚鵡鵪鶉、林泰州、管中祥、顏蘭權

決審委員：

成令方、李泳泉、林宏璋、崔允信、鄭文堂

2013

●

得獎名單 ·

南方首獎 ·	《三峽啊》王利波,紀錄,中國
敘事美學獎 ·	《築巢人》沈可尚,紀錄,臺灣
當代觀點獎 ·	《刪海經》洪淳修,紀錄,臺灣
勇於創新獎 ·	《殘廢科幻》薛鑒羌,劇情,中國
南方新人獎 ·	《失婚記》阮金紅,紀錄,臺灣
南方動畫獎 ·	《氣息》林青萱,臺灣
人權關懷獎 ·	《排灣人撒古流:15年後》陳若菲,紀錄,臺灣
市民影像競賽 ·	
- 首獎 ·	《流失-生命裡的橡皮擦八八水災》黃耿國,紀錄,臺灣
- 佳作 ·	《阿玉》李淑雯、莊小逸,紀錄,臺灣
	《來去看蜈蚣》張黛櫻,紀錄,臺灣
- 評審團特別獎 ·	《家》陳仕恩,劇情,臺灣

入圍名單 ·

劇情類 · ——	《流放地》郭臻,香港
	《華麗緣》施君涵,臺灣
	《椰仔》曾英庭,臺灣
	《綠洲》林森,香港
	《青蛙》蔣明偉,臺灣
	《狀況排除》詹京霖,臺灣
	《池之魚》黃飛鵬,香港
	《殘廢科幻》薛鑒羌,中國
紀錄類 · ——	《築巢人》沈可尚,臺灣
	《流浪的狗》林英作,臺灣
	《三峽啊》王利波,臺灣
	《失婚記》阮金紅,臺灣
	《排灣人撒古流:15年後》陳若菲,臺灣
	《刪海經》洪淳修,臺灣
	《晃搖身體》應政儒,臺灣

《行健村的有機夢》許文烽，臺灣

《彩虹芭樂》陳素香，臺灣

《媽媽的村莊》許慧晶，中國

動畫類·

《一個時間、一個地點》莊禾，臺灣

《大貓》洪逸蓁，臺灣

《提燈夜遊》林志峯，臺灣

《氣息》林青萱，臺灣

《沙漠中的河馬先生》朱晉明，臺灣

《幸福路上》宋欣穎，臺灣

人權 關懷獎·

《築巢人》沈可尚，紀錄，臺灣

《三峽啊》王利波，紀錄，臺灣

《失婚記》阮金紅，紀錄，臺灣

《排灣人撒古流：15年後》陳若菲，紀錄，臺灣

《行健村的有機夢》許文烽，紀錄，臺灣

《彩虹芭樂》陳素香，紀錄，臺灣

市民 影像競賽 類·

《家》陳仕恩，劇情，臺灣

《境聲》邱珩偉，劇情，臺灣

《白線格子》高昕翎，紀錄，臺灣

《來去看蜈蚣》張黛櫻，紀錄，臺灣

《阿玉》李淑雯、莊小逸，紀錄，臺灣

《追鹿人》陳重佑，紀錄，臺灣

《絲襪小姐臺南美食大亂鬥》劉嘉圭，紀錄，臺灣

《流失-生命裡的橡皮擦八八水災》黃耿國，紀錄，臺灣

《版畫·藏書票·潘元石》曾瀞怡、郭家瑄，紀錄，臺灣

《盾牌裁縫師》歐全翔，紀錄，臺灣

《慶安六十四號》王明智，紀錄，臺灣

《末代畫師》王明智，紀錄，臺灣

評審名單 ·

初審委員：

李志薔、 奚浩、馮宇、張晏榕、曾文珍、謝文明

決審委員：

石昌杰、易智言、張偉雄、黃淑梅、詹偉雄

市民影像競賽評審：邱士展 、藍美雅、姜玟如、黃琇怡

2014

●

得獎名單 ·

南方首獎 ·	《冰毒》趙德胤,臺灣
最佳紀錄片 ·	《河上變村》曾翠珊,香港
最佳動畫片 ·	《荒城之月》吳德淳,臺灣
最佳實驗片 ·	《尋找木柵女》鄭立明,臺灣
南方新人獎 ·	《紺珠之地》王傢軍,劇情,臺灣
勇於創新獎 ·	《Listen Darling》蘇明彥,紀錄,臺灣
評審推薦獎 ·	《逆石譚》吳啓忠、吳子晴,動畫,香港
人權關懷獎 ·	《工廠男孩》方亮,紀錄,中國
市民影像競賽 ·	
- 首獎 ·	《家的樣子——生命的滋味!》黃耿國,紀錄,臺灣
- 佳作 ·	《迴游》李元植、謝銘龍,紀錄,臺灣
	《彼岸花開時》賴儀恬,劇情,臺灣

入圍名單 ·

劇情類 · ——	《自由人》柯汶利,馬來西亞
	《紺珠之地》王傢軍,臺灣
	《賠給我,還給你》馬文能,香港
	《陽光空氣水》莊知耕,臺灣
	《冰毒》趙德胤,臺灣
	《泳樣》詹凱迪,臺灣
	《世界》邱陽,中國
	《非關男孩》游翰庭,臺灣
紀錄類 · ——	《學習的理由》楊逸帆,臺灣
	《子非魚》黃肇邦,香港
	《河上變村》曾翠珊,香港
	《Listen Darling》蘇明彥,臺灣
	《工廠男孩》方亮,中國
	《Who Are Those Devils》林鍵均,澳門
	《我的家庭真可愛》鄭宏信,馬來西亞
	《成家》巫宗憲,臺灣
	《我那個人》謝欣志,臺灣

動畫類 ·	——	《黑熊阿墨》趙大威，臺灣
		《未央歌》許桂騰，臺灣
		《逆石譚》吳啓忠、吳子晴，香港
		《荒城之月》吳德淳，臺灣
		《蠱》黃士銘，臺灣
		《游出自我》詹凱勛，臺灣
		《少女狂想》鄭信昌，臺灣
		《羊群效應》古寶晶，臺灣
		《尋慕》詹念諭，臺灣
實驗類 ·	——	《小團圓記》劉行欣，臺灣
		《老子。著錯了》李偉盛，香港
		《尋找木柵女》鄭立明，臺灣
		《開發中肖像》陳運奇，臺灣
		《今日星期幾》楊凱婷，香港
		《流轉》沈紹麒，馬來西亞
		《遠方》楊正帆，中國
人權關懷獎 ·	——	《Who Are Those Devils》林鍵均，紀錄，澳門
		《學習的理由》楊逸帆，紀錄，臺灣
		《工廠男孩》方亮，紀錄，中國
		《泳樣》詹凱迪，劇情，臺灣
		《尋找木柵女》鄭立明，實驗，臺灣
		《逆石譚》吳啓忠、吳子晴，動畫，香港
市民影像競賽類 ·	——	《甜》施養浩，劇情，臺灣
		《關於信箱》李冠升，劇情，臺灣
		《迴游》李元植、謝銘龍，紀錄，臺灣
		《坐船上學》 陳崇民、林雅鈴，紀錄，臺灣
		《南吼音樂季》周延賢，紀錄，臺灣
		《彼岸花開時》賴儀恬，劇情，臺灣
		《燃燒吧吉貝耍》林建銘，紀錄，臺灣
		《家的樣子——生命的滋味！》黃耿國，紀錄，臺灣
		《普渡》鄭宇捷，實驗，臺灣

評審名單 ·

初審委員：呂文忠、林啟壽、徐漢強、黃庭輔、應亮、謝珮雯

實驗類獨立評選委員：龔卓軍、蘇育賢

決審委員：李志薔、孫松榮、管中祥、謝文明、張虹

市民影像競賽評審： 平烈偉、吳仁邦、林皓申、黃曉君、蘇蔚婧、林啟壽

2015

•

得獎名單 ·

南方首獎 ·	《革命進行式》陳麗貴，臺灣
	《靈山》蘇弘恩，臺灣
最佳劇情片 ·	《不安》郭自若，中國
最佳動畫片 ·	《理想魔術》蕭琬蓉，臺灣
南方新人獎 ·	《三島》林欣怡，紀錄，臺灣
勇於創新獎 ·	《七點半的太空人》王尉修，動畫，臺灣
評審團獎	《他們的海》黃瑋納，劇情，香港
	《傻子的村子》鄒雪平，紀錄，中國
人權關懷獎 ·	《飲食法西斯》葉文希，劇情，香港
市民影像競賽 ·	
- 首獎 ·	《深夜之後》孫介珩，紀錄，臺灣
- 佳作 ·	《城中城》吳妍萱，劇情，臺灣
	《蝙蝠招待所》翁肇偉、徐偉能，紀錄，臺灣

入圍名單 ·

劇情類 · ——	《保全員之死》程偉豪，臺灣
	《飲食法西斯》葉文希，香港
	《不安》郭自若，中國
	《港漂》黃天城，香港
	《他們的海》黃瑋納，香港
	《老羅》張曉平，中國
	《光盲》菅浩棟，中國
	《兔子 蘭花與其他》鄭曉嵐，香港
紀錄類 · ——	《三島》林欣怡，臺灣
	《靈山》蘇弘恩，臺灣
	《革命進行式》陳麗貴，臺灣
	《種植人生》顧曉剛，中國
	《營生》丰瑞，中國
	《雪人，彭武熾》Daniel Bodenmann，瑞士
	《演習》蔡宇軒，臺灣
	《牆》韓忠翰、伍心瑜、王振宇、許婉鈴，臺灣

《瘋狂之後》柯合倍，臺灣

《傻子的村子》鄒雪平，中國

《戲臺滾人生》吳耀東，臺灣

動畫類 ——
《七點半的太空人》王尉修，臺灣

《關／愛》施博瀚，臺灣

《理想魔術》蕭琬蓉，香港

《我不想離開這裡》林維玟，臺灣

《那天，我逃回森林裡的山洞。》朱晉明，臺灣

《病態建築症候群》陳君典、楊鎮宇，臺灣

《夜盲症》/ 董元皓，臺灣

實驗類 ——
《擦一擦你那滿腹經綸的道貌岸然》蟬鳴知了（陳鋒），中國

《幽鳥紀》劉行欣，臺灣

《伊人》吳梓安，臺灣

《小說無用》張建文，澳門

《澄橙》廖烜榛，臺灣

《極樂世界》尹伊伊、王超凡，臺灣

《24小時》蔡之今，臺灣

《湖的秘密》甘益光，臺灣

《夢魂》沈紹麒，馬來西亞

**人權
關懷獎** ——
《牆》韓忠翰、伍心瑜、王振宇、許婉鈴，紀錄，臺灣

《靈山》蘇弘恩，紀錄，臺灣

《革命進行式》陳麗貴，紀錄，臺灣

《飲食法西斯》葉文希，劇情，香港

**市民
影像競賽
類** ——
《蠹人》邱鈺茹，劇情，臺灣

《城中城》吳妍萱，劇情，臺灣

《默默的太空冒險》陳祥瑛，劇情，臺灣

《入陣》 池宸君，紀錄，臺灣

《深夜之後》孫介珩，紀錄，臺灣

《蝙蝠招待所》翁肇偉、徐偉能，紀錄，臺灣

《集合吧！蜈蚣》莊于德，紀錄，臺灣

評審名單 ·

初審委員：江偉華、吳德淳、林殷齊、郭臻、陳明媚、馮偉中、蘇育賢、龔卓軍

決審委員：許雅舒、郭珍弟、黃明川、謝珮雯

市民影像競賽評審：平烈偉、林劭璚、馬伯桑、曾靖雯、劉嘉圭

2016

●

得獎名單 ·

南方首獎 ·	《日曜日式散步者》黃亞歷，臺灣《撞牆》孔慶輝，澳門
最佳劇情片 ·	《暗河》吳德淳，臺灣
最佳動畫片 ·	《紀念中國城》陳君典，臺灣
最佳實驗片 ·	《無無明，亦無無明盡》曾涵生，紀錄，臺灣
南方新人獎 ·	《母語課》莫麗米，劇情，中國
評審推薦獎 ·	《我和我的T媽媽》黃惠偵，紀錄，臺灣
人權關懷獎 ·	《我和我的T媽媽》黃惠偵，紀錄，臺灣
市民影像競賽 ·	
- 首獎 ·	《果汁機裡的風物詩》陳含瑜、林秉君，紀錄，臺灣
- 佳作 ·	《作夥》施雨辰、吳佳霓，紀錄，臺灣
	《陌生人的車》龔秋蓉，劇情，臺灣

入圍名單 ·

劇情類 · ——	《狗》藍燦昭，中國
	《野孩子》常永亮，中國
	《安琪兒》陳上城，香港
	《撞牆》孔慶輝，澳門
	《母語課》莫麗米，中國
	《明月扁舟》鄭世匡，香港
	《孤獨時光》柯奕廷，臺灣
	《獅子林》游雁如，臺灣
	《日光之下》邱陽，中國
	《寫生》冉浩伶，中國
紀錄類 · ——	《亂世備忘》陳梓桓，香港
	《日曜日式散步者》黃亞歷，臺灣
	《我和我的T媽媽》黃惠偵，臺灣
	《昨日狂想曲》黎小峰、賈愷，中國
	《無無明，亦無無明盡》曾涵生，臺灣
	《二十二》郭柯，中國
	《翡翠之城》趙德胤，臺灣
	《悲兮魔獸》趙亮，中國

動畫類 ── 《摘月記》陳變法,臺灣

《他奶奶的一天》詹凱勛,臺灣

《暗河》吳德淳,臺灣

《超級馬克市場》林庭歆,臺灣

《永夜球場》李昂、蔡采貝,中國

《迷宮》謝牧岑,臺灣

《探索者號》周建安,臺灣

《大速共》黃晴陽,臺灣

《給怪物》徐玲琪,臺灣

實驗類 ── 《霧中鳥巢》齊亞菲,中國

《吃起來,像你》李偉能,香港

《一件不適合的大衣》鄭凌云,中國

《紀念中國城》陳君典,臺灣

《如你所見的被看見》魏沛賢,香港

《大大公司》李偉盛,香港

《斷片II—記憶》郭俐瑩,臺灣

《無無明,亦無無明盡》曾涵生,紀錄,臺灣

人權關懷獎 ── 《我和我的T媽媽》黃惠偵,紀錄,臺灣

《悲兮魔獸》趙亮,紀錄,中國

《亂世備忘》陳梓桓,紀錄,香港

《暗河》吳德淳,動畫,臺灣

《二十二》郭柯,紀錄,中國

《安琪兒》陳上城,劇情,香港

市民影像競賽類 ── 《魚人》蕭敬,劇情,臺灣

《寶島攤車》方宥琪,劇情,臺灣

《作夥》施雨辰、吳佳霓,紀錄,臺灣

《怡家》陳潔婷,紀錄,臺灣

《鉛捶百煉》熊勤立,紀錄,臺灣

《陌生人的車》龔秋蓉,劇情,臺灣

《書中自有一家子》王郁慈,紀錄,臺灣

《果汁機裡的風物詩》陳含瑜、林秉君,紀錄,臺灣

《風華彩繪五十年 府城畫師潘義明》楊信男,紀錄,臺灣

評審名單

初審委員:龔卓軍、蘇育賢、王承洋、簡義明、楊仁佐、馬然、陳尚柏、邱禹鳳

決審委員:李幼鸚鵡鵪鶉、林靖傑、張晏榕、黃建宏、許雅舒

市民影像競賽評審:平烈偉、林劭璚、曾定璿

2017

●

得獎名單 ·

南方首獎 ·	《徐自強的練習題》紀岳君，臺灣
最佳劇情片 ·	《笨鳥》黃驥、大塚龍治，中國、日本
最佳動畫片 ·	《暑假作業簿》吳豫潔，臺灣
最佳實驗片 ·	《你往何處去》楊正帆，中國、香港
南方新人獎 ·	《他方》伊藤丈紘，劇情，日本、臺灣
	《無瑕》黃詩柔，動畫，臺灣
勇於創新獎 ·	《山洞野人》何應權，劇情，香港
人權關懷獎 ·	《徐自強的練習題》紀岳君，紀錄，臺灣
市民影像競賽 ·	
- 首獎 ·	《卡住人生》黃晟銘，劇情，臺灣
- 佳作 ·	《說影》鄭雍錡，紀錄，臺灣
	《塭仔邊》林立婷，紀錄，臺灣
- 學生青年獎 ·	《曜》劉庭安，動畫，臺灣

入圍名單 ·

劇情類 · ——	《土地》蘇弘恩，臺灣
	《航空城》李政能，臺灣
	《小城二月》邱陽，中國
	《他方》伊藤丈紘，日本、臺灣
	《尼菩薩》黃飛鵬，香港
	《漩渦》陳祺欣，香港
	《笨鳥》黃驥、大塚龍治，中國、日本
	《積雲》黃勺嫚，香港
	《游到大人的海去》黃蓉，香港
	《山洞野人》何應權，香港
	《公園》吳星翔，臺灣
	《洞兩洞六》王逸帆，臺灣
紀錄類 · ——	《再會馬德里》吳靜怡，臺灣
	《當大學變成公園》鄭治明，臺灣
	《徐自強的練習題》紀岳君，臺灣
	《花兒花兒幾時開》黃凱薈，臺灣、馬來西亞
	《在雲裡》詹皓中，臺灣
	《建設未完成》林謙勇，臺灣
	《水路—遠洋紀行》盧昱瑞，臺灣
動畫類 · ——	《枝仔冰》楊子新，臺灣
	《無瑕》黃詩柔，臺灣

《巴特》黃勻弦，臺灣
《基石》邱士杰，臺灣
《關於他的故事》楊詠亘，臺灣
《生活小悲劇》蔡宜豫，臺灣
《孬種》陳常青，臺灣
《啵啵！老爸》黃雅柔，臺灣
《漂流日記》吳中義，臺灣
《懂了嗎？嗯。》李玟瑾，臺灣
《暑假作業簿》吳豫潔，臺灣

實驗類 —— 《入世》劉行欣，美國
《無調人間》陳巧真、徐智彥，香港
《空一格，戲院》鄭立明，臺灣
《無念》曾旭熙，香港
《你往何處去》楊正帆，中國、香港
《旱溪鱸魚》張簡士畯、邱元男，臺灣
《霧》廖捷凱，新加坡
《臺北時光》陳亮璇，臺灣

**人權
關懷獎** —— 《徐自強的練習題》紀岳君，紀錄，臺灣
《在雲裡》詹皓中，紀錄，臺灣
《建設未完成》林謙勇，紀錄，臺灣
《水路——遠洋紀行》盧昱瑞，紀錄，臺灣
《關於他的故事》楊詠亘，動畫，臺灣
《航空城》李政能，劇情，臺灣
《漩渦》陳祺欣，劇情，香港
《土地》蘇弘恩，劇情，臺灣

**市民
影像競賽
類** —— 《卡住人生》黃晟銘，劇情，臺灣
《曜》劉庭安，動畫，臺灣
《神舟》翁進忠，紀錄，臺灣
《說影》鄭雍錡，紀錄，臺灣
《除夕夜》康偵煒，劇情，臺灣
《溫仔邊》林立婷，紀錄，臺灣
《幾種味》戴嘉宏，紀錄，臺灣
《交換青春》陳奕維，紀錄，臺灣
《感恩便當》劉子端，紀錄，臺灣
《子龍國小藝陣傳承》羅正皓，紀錄，臺灣
《她的身體留住時間》王清惠，紀錄，臺灣

評審名單 ·

初審委員：蘇育賢、賴育章、黃琇怡、馮偉中
決審委員：林家威、許慧如、龔卓軍、吳德淳
市民影像競賽評審：平烈偉、姜玫如、林皓申、黃曉君、楊智達

2018

●

得獎名單 ·

南方首獎 ·	《街頭》江偉華,臺灣
最佳劇情長片 ·	《中英街1號》趙崇基,香港
最佳劇情短片 ·	《母親的樂園》王爾卓,中國
最佳動畫片 ·	《一如往常》劉冠汶,臺灣
最佳實驗片 ·	《慢遞 1958》葉奕蕃,香港
南方新人獎 ·	《那天,大海是橙色的。》何思蔚,劇情短,香港
人權關懷獎 ·	《牧者》盧盈良,紀錄,臺灣
評審團特別獎 ·	《地厚天高》林子穎,紀錄,香港
	《當一個人》黃勻弦、蔡易錦,動畫,臺灣
市民影像競賽 ·	
-首獎 ·	《練習溫柔》蕭靜惠、鄭憶雯,紀錄,臺灣
-佳作 ·	《南聲囝仔》陳詩芸,紀錄,臺灣
	《沐浴》林佳盈,紀錄,臺灣

入圍名單 ·

劇情長 · ——	《自由行》應亮,臺灣、香港、新加坡、馬來西亞
	《強大的我》莊景桑、王莉雯,臺灣
	《中英街1號》趙崇基,香港
劇情短 · ——	《母親的樂園》王爾卓,中國
	《黑哥》林森,香港
	《她牠》林麗娟,馬來西亞
	《媽媽的口供》應亮,臺灣、香港
	《四不像新村》歐詩偉,馬來西亞
	《朵朵嫣紅》藍憶慈,臺灣
	《阿鳳》梁永豪,香港
	《華江閣樓》劉岳銘,臺灣
	《那天,大海是橙色的。》何思蔚,香港
	《運轉法則》蔡恕爾,臺灣
	《春之夢》曹仕翰,臺灣
紀錄類 · ——	《自画像:47公里斯芬克斯》章夢奇,中國
	《街頭》江偉華,臺灣
	《地厚天高》林子穎,香港
	《風從哪裡來》施合峰,臺灣
	《泛泛》黃智德,臺灣

	《一次網絡視頻管理》陳阿煒，中國
	《土制沒藥》張蘋，中國
動畫類 ·	《小羊貝禮》沈安琪，美國
	《坐椅上的人》張郡庭，臺灣
	《未明》林青萱，臺灣
	《一如往常》劉冠汶，臺灣
	《小明米巴漂浮漂浮》陳常青，臺灣
	《阿公》鄭煥宙、劉晏呈、陳嘉言，Marine VARGUY, Tena GALOVIC，法國
	《一毛所有》陳冠聰，香港
	《當一個人》黃匀弦、蔡易錦，臺灣
	《不能帶你走》林立偉，臺灣
	《搬家日》梁雅雯，臺灣
	《暑假最後一天》周子羣、葉信萱、陳姿穎，臺灣
	《我們的月亮》楊子霆，臺灣
實驗類 ·	《銜尾蛇》林子桓，臺灣
	《景外書》張紫茵，香港、荷蘭
	《在野》許雅舒，香港
	《慢遞 1958》葉奕蕾，香港、新加坡
	《深入，閱讀》葉澂，臺灣
	《房間》陳薇敏，臺灣
	《Nalam》蘇育賢、廖修慧，臺灣
	《拐人2：公有領域》譚嘉灝，中國
人權關懷獎 ·	《牧者》盧盈良，紀錄，臺灣
	《街頭》江偉華，紀錄，臺灣
	《離岸》林家安，紀錄，臺灣
	《中英街1號》趙崇基，劇情長片，香港
市民影像競賽類 ·	《關於瑪莉》郭翰，劇情，臺灣
	《沐浴》林佳盈，紀錄，臺灣
	《山岳先鋒》黃昕苡、蔡季蓁，紀錄，臺灣
	《延續風華》 楊信男，紀錄，臺灣
	《南聲团仔》陳詩芸，紀錄，臺灣
	《練習溫柔》蕭靜惠、鄭憶雯，紀錄，臺灣
	《實·漁·聞·話》彭彥儒，紀錄，臺灣
	《甜蜜鐵支路》黃微芬，紀錄，臺灣

評審名單 ·

初審委員：王承洋、楊詠亘、蘇匯宇、賴育章

決審委員：林欣怡、侯季然、黃淑梅、謝文明

市民影像競賽評審：黃佳祥 、曾定璿、曾靖雯、劉嘉圭

2019

●

得獎名單

南方首獎·	《看無風景》詹博鈞，臺灣
最佳劇情長片·	《你和我》朱觀屏，美國
最佳劇情短片·	《紅棗薏米花生》朱凱濚，香港
最佳紀錄片·	《還有一些樹》廖克發，臺灣
最佳實驗片·	《飛的修羅場》劉行欣，臺灣
南方新人獎·	《美芳》蔡慈庭，劇情短，臺灣
勇於創新獎·	《工寮》蘇育賢，紀錄，臺灣
人權關懷獎·	《狂飆一夢》廖建華，紀錄，臺灣
臺南影像獎·	《令》周嘉賢，劇情，臺灣

入圍名單·

劇情長· ——	《你和我》朱觀屏，美國
	《無法辯護》曹仕翰，臺灣
	《廣場》咖容琳娜·布瑞秋拉，臺灣、波蘭
	《女人就是女人》孫明希，香港
劇情短· ——	《BLOCK A-2-15》溫駿業，馬來西亞
	《楔子》黃芝嘉，臺灣
	《紅尼羅》鄭宇成，香港、臺灣
	《仙人掌》莊世圖，臺灣
	《美麗天生》李湘郡，臺灣
	《定風波》陳上城，香港
	《無聊電影》曠思慧，臺灣
	《那日上午》黃瑋納，香港
	《紅棗薏米花生》朱凱濚，香港
	《美芳》蔡慈庭，臺灣
紀錄類· ——	《漂流廚房》陳惠萍，臺灣
	《牙齒與舌頭》蕭凱慈，臺灣
	《棉花》李卓媚，澳門
	《還有一些樹》廖克發，臺灣
	《一部關於我過去22年生活的私人電影》方天宇，中國
	《工寮》蘇育賢，臺灣
	《風鈴》洪瑞發，臺灣
	《完美現在時》朱聲仄，美國、香港

動畫類 ·

《De Novo》蘇暐絜，臺灣
《地下鐵通勤》徐國峰，臺灣
《多幾咧？》楊子新，臺灣、美國
《鳥》張吾青，臺灣
《陪我，拜託》陳逸璇，臺灣
《Puppy Love》陳怡閏，臺灣
《看無風景》詹博鈞，臺灣
《陽明山》楊鎬維，臺灣
《黃苦瓜》黃榮俊，澳門
《再留一晚》陳郁宜，臺灣
《山雞》周子羣，臺灣

實驗類 ·

《飛的修羅場》劉行欣，美國
《人民廣場》王紹凱，馬來西亞
《大象村》楊國鴻，臺灣、馬來西亞
《信使——返向漂流與南洋彼岸》林羿綺，臺灣
《邊界計畫》龍淼淵，中國
《閃回真實》張凱翔，臺灣
《組合：模型：時空玩具》黃頌恩，香港

人權
關懷獎 ·

《還有一些樹》廖克發，紀錄，臺灣
《前進》柯金源，紀錄，臺灣
《狂飆一夢》廖建華，紀錄，臺灣

臺南
影像獎 ·

《她的城南舊事》劉芷伶，紀錄，臺灣
《撿一片海》黃虹棋，紀錄，臺灣
《匡，無框》匡瀅錡，紀錄，臺灣
《單車之道》藍志明，紀錄，臺灣
《令》周嘉賢，劇情，臺灣
《遇桮》邱昱絜，動畫，臺灣
《Alpha Beta Gamma》謝雅妍，實驗，臺灣

評審名單 ·

初審委員：許雅舒、章夢奇、葉奕蕾、林青萱、藍美雅
決審委員：陳慧、朱賢哲、謝珮雯、許耀文

2020

•

得獎名單

南方首獎 ·	《夜更》郭臻，香港
最佳劇情長片 ·	《裂流》楊平道，中國
最佳紀錄片 ·	《阿姨》Aël Théry, Marine Ottogalli，法國
最佳動畫片 ·	《山川壯麗》黃勻弦、廖珮妤，臺灣
最佳實驗片 ·	《局部失明》忻慧妍，香港
評審團獎 ·	《你讓我看起來像個怪胎》楊竣傑，動畫，臺灣
南方新人獎 ·	《30 Days of Shoegazing》卓霈欣，動畫，德國
人權關懷獎 ·	《流麻溝女思想的》陳育青，紀錄，臺灣
臺南影像獎 ·	《除夕夜狂奔》石宛玉，劇情，臺灣

入圍名單

劇情長 ·	——	《何蝦仔》陳志霖，中國、美國
		《裂流》楊平道，中國
		《殘值》詹淳皓，臺灣
劇情短 ·	——	《田中的紅旗幟》吳季恩，臺灣、香港
		《鐵樹開了花》杜芷慧，臺灣、馬來西亞
		《往河流裡愛》方亮，中國
		《新民》張峻峰，新加坡
		《夜更》郭臻，香港
		《女兒牆》韓修宇，臺灣
		《光》何旭輝，香港
紀錄類 ·	——	《阿姨》Aël Théry, Marine Ottogalli，法國
		《一念》陳志漢，臺灣
		《海峽》吳敏旭，南韓
		《世界的形狀》趙煦，中國
		《大海的孩子》唐國威，中國
		《房間525》葉奕蕾、李偉盛，香港、新加坡

動畫類 ‧ ── 《當沉默來的時候》張郡庭，臺灣

《30 Days of Shoegazing》卓霈欣，德國

《綻放之種》劉靜怡，臺灣

《山川壯麗》黃匀弦、廖珮妤，臺灣

《Blanket Talk》李季恬、張珊嫚、彭家瑋，臺灣

《你讓我看起來像個怪胎》楊竣傑，臺灣

《害怕被碰觸的女孩》黃亮昕，臺灣、英國

實驗類 ‧ ── 《火車、尼莫點、人造衛星與椋鳥》林子桓，臺灣

《記憶中混濁的霧是我的畫像》葉奕蕾，香港、新加坡

《暴動之後，光復之前》姚仲匡，香港

《飆風嬰兒島》邱元男，臺灣

《30歲之旅》張若涵，臺灣

《局部失明》忻慧妍，香港

《盛開》鄭凌云，中國、美國

人權
關懷獎 ‧ ── 《母親的呼喚》林治文，劇情，臺灣

《流麻溝女思想的》陳育青，紀錄，臺灣

《逃跑的人》曾文珍，紀錄，臺灣

《風吹布動》羅志明，紀錄，香港

臺南
影像獎 ‧ ── 《阿龍的金海當鋪》蘇柏睿，劇情，臺灣

《三菜一湯》侯珀汶，劇情，臺灣

《醉甜》陳冠萍，紀錄，臺灣

《除夕夜狂奔》石宛玉，劇情，臺灣

《一狗》廖崇傑，劇情，臺灣

評審名單 ‧

初審委員：黃瑋納 、施合峰、楊子新、許耀文、平烈偉

決審委員：孫松榮 、林青萱、鄭慧玲、王承洋

南方獎 2003 ——————— 2020
重要變革

2003

◎為鼓勵影像創作，首屆設立南方獎華人影片競賽，徵件範圍僅限臺灣創作者。
◎當年度南方獎競賽單元徵件數量共達 93 部。
◎影片徵件類型：劇情片、紀錄片、動畫片。
◎初審由主辦單位邀請影像專業人士 3-5 人組成評審委員會初選 15 部入圍影片。
◎當年度「獨具南方觀點獎」由馬躍・比吼《揹起玉山最高峰》奪得。
◎當年度「觀眾票選獎」由《兒戲》溫知儀奪得。

2004

◎當年度南方獎競賽單元徵件數增至 141 部。
◎著名影片《無米樂》、《翻滾吧，男孩》於此奪得第一座獎項肯定。

2005

◎觀影總人次突破一萬五千人。
◎華語影片競賽單元徵件數成長至 172 部。
◎林書宇導演《海巡尖兵》獲得「南方首獎」。劇情短片類作品首次榮獲南方首獎。

2006

◎智冠科技股份有限公司獨家贊助「智冠動畫特別獎」，並由紀柏舟導演《回憶抽屜》、鄔鉦霖導演《秘密基地》獲得肯定。
◎現代電影沖印股份有限公司獨家贊助「現代沖印攝影獎」，贊助三千呎底片沖印或輸出。

2007

◎當年度「特別獎」由蔡辰書導演《少年不戴花》獲頒。
◎當年度「最佳觀眾票選獎」由林皓申導演《靜土》奪得。

2008

◎增設南方新人獎，並由程偉豪導演《搞什麼鬼》作品獲獎。
◎參賽國籍逐步擴展至香港、中國之創作者。

2009

◎當年度「最佳觀眾票選獎」由紀文章導演《遮蔽的天空》奪得。
◎當年度由智冠科技股份有限公司特別贊助「智冠特別獎」由吳德淳導演《簡單作業》獲此獎肯定。

2011

◎影展經費銳減，以致停辦競賽單元。

2012·

◎競賽單元採取不分類的評選模式，打破類型評比方式，目的是希望評選時能不侷限類別，讓作品間得以公平競爭。

◎為奠定鼓勵新銳導演與獨立影像之精神，當年度首次打破以影片類型作為給獎方式，改以鼓勵開創影像美學形式之勇於創新獎、鼓勵創作者外於電影工業之題材挖掘與攝製技術之獨立精神獎。

◎增設人權關懷獎，由臺灣非政府組織國際交流協會獨立評選。

2013·

◎2013年特別設立「市民影像競賽」單元，以作品須在臺南拍攝為主。期許以此徵件比賽之所有參賽作品，為大臺南地區建立民間影像與記憶資料庫。

◎2013年南方獎徵件數量高達320部。

2014·

◎當年度反思2012、2013兩屆不分類評選與給獎機制不能有更完善的規劃，然對於打破影像類型化之窠臼精神不變，轉而將競賽入圍作品專題化以呈現影展團隊論述當代影像美學與公共議題論述之企圖。

◎徵件類型新增列實驗類別，並邀請國立臺南藝術大學藝術創作理論研究所博士班副教授龔卓軍與藝術家蘇育賢(同時受邀為南方影展該年度焦點作者之一)。一同參與三年期之實驗類競賽準則之規劃與評選。

◎2014年始公佈兩階段入圍名單，促進參賽者與觀眾的互動性。

◎2014年人權關懷獎，由財團法人育合春教育基金會獨立評選。

2017·

◎宣布復辦之後，在當年度徵件數量高達623件，除了臺灣、香港、澳門以及中國的作品外，還有來自馬來西亞、新加坡、日本、菲律賓、緬甸、澳洲、美國、英國等十餘國的作品參賽，顯見南方獎的深度、廣度與國際性。

2018·

◎劇情類以長片、短片作為徵件及評選分野，挖掘敘事異與非典型作品，期盼建立多元觀影視野。

2019·

◎詹博鈞導演《看無風景》獲得「南方首獎」。動畫類作品首次榮獲南方首獎。

◎2019年改制市民影像競賽，並增設「臺南影像獎」。

◎首次增設「劇焦臺南短片競賽」，深化地方影像誌、創作者的連結。

2020·

◎以雙年展之形式策展，雙數年舉辦競賽等主影展事項，奇數年為國內外舉行入圍作品之巡迴推廣放映。

◎當年度南方獎競賽單元徵件數量高達613部。

參考書目

台北金馬影展執行委員會編（2003）
《金馬影展四十專刊》臺北：財團法人中華民國電影事業發展基金會

台北電影節統籌部編（2018）
《一瞬二十：台北電影節二十屆紀念專書》臺北：財團法人台北市文化基金會

全景映像工作室（1993）
《生活映像》臺北：時報

吳凡（2009）
《電影O影展》臺北：書林

吳俊輝（2014）
《比台灣電影更陌生：台灣實驗電影研究》臺北：恆河

吳慧芳編（2020）
《南方作為相遇之所：South Plus：大南方多元史觀特藏室（I）》
高雄：高雄市立美術館

呂佩怡（2021），〈製造南方：「南方」作為台灣當代策展之方法〉，《現代美術》41 期。

林平、高森信男等（2020）
《秘密南方：典藏作品中的冷戰視角及全球南方》臺北：臺北市立美術館

林育世（2019），〈南方性？離散意識與認同生產中的新南方〉，《藝術觀點》77 期。

南方影展團隊編（2001-2020）
《歷屆南方影展手冊》臺南：社團法人台灣南方影像學會

張嘉真（2016）。〈「不停地看，也要不停地問」郭力昕談臺灣影展問題〉，《共誌》。
張鐵樑、譚以諾編（2017）
《在地而立：香港獨立電影節 2008-2017》香港：手民出版

許耀文（2020），〈實驗電影的評判，哪裡才是標準？從南方影展入圍片談起〉，BIOS monthly。

陳韋臻（2021），〈藝文圈的標案宿命？從世紀交替湧現的乙方潮談起〉，新活水。

陳斌全（2006），〈在秋天看電影：寫「南方影展」〉,《自由時報》。

彭湘（2018）
《電影策展：臺灣影展的策展意識與策展實踐》
花蓮：國立東華大學藝術創意產業學系。

黃建業等編（2005）
《跨世紀台灣電影實錄 1898-2000》臺北：國家電影資料館。

漢寶德（2012）
《築人間：漢寶德回憶錄》臺北：遠見天下文化

聞天祥（2012）
《過影：1992-2011 台灣電影總論》臺北：書林

臺北市紀錄片從業人員職業工會策劃、林木材著（2012）
《景框之外：台灣紀錄片群像》臺北：遠流

趙恩潔編（2020）
《南方的社會，學》臺北：左岸文化

劉華玲（2008）
《地方與影展：以「南方影展」為例》
臺南：國立臺南藝術大學音像藝術管理研究所

鄭秉泓（2010）
《台灣電影愛與死》臺北：書林
謝以萱（2021），〈「混種」會是未來的影展、影展的未來嗎？疫情下的國際影展觀察〉，
ARTouch 典藏。

鍾子文（2012）《影展品牌形象與觀眾研究：以南方影展為例》
臺南：國立臺南藝術大學動畫藝術與影像美學研究所

編撰協力

圖片編輯	陳雅玟、黃冠倫、黃柏喬、楊欣諭、劉映辰
文章提供	林木材、林怡君、翁煌德、曾涵生、黃柏喬
攝　　影	郭耀正
訪談協力	張喬勛、陳雅玟、黃柏喬
綜核文稿	黃冠倫、楊欣諭、莊庭維
行政協力	吳炯丞、郭郁婕
受 訪 者	平烈偉、何景窗、余韋祈、宋育成、李孟諺、李偉盛、林木材、姜玫如、張岑豪、張晏榕、陳斌全、黃玉珊、黃冠倫、黃柏喬、黃淑梅、黃琇怡、葉澤山、劉映辰、劉華玲、謝珮雯、蘇育賢、龔卓軍
照片提供	平烈偉、余韋祈、林皓申、姜玫如、黃琇怡、劉華玲、海馬迴光畫館

感謝名單

王君琦、王淑英、平烈偉、但唐謨、余韋祈、宋育成、李少文、李孟諺、李偉盛、林木材、林孟谷、林怡君、林貞君、林皓申、林謙信、姜玫如、施名帥、孫松榮、徐偉能、翁煌德、張家偵、張晏榕、郭力昕、陳怡聞、陳斌全、曾涵生、黃玉珊、黃信堯、黃偉哲、黃淑梅、黃琇怡、楊仁佐、楊欣諭、楊博名、葉澤山、管碧玲、聞天祥、劉芷伶、劉華玲、賴育章、賴清德、謝珮雯、藍美雅、藍祖蔚、 魏德聖、蘇育賢、龔卓軍、反正我很閒

2001-2022 南方影展協力夥伴

觀摩暨競賽類國際和國內導演、電影發行公司、獨立製片創作者、贊助廠商、放映戲院暨宣傳場地、工作人員、志工……

光源下放電影：
南方影展二十年

作　　者｜王振愷
社　　長｜林宜澐
總 編 輯｜廖志墭

發　　行｜台灣南方影像學會
理 事 長｜藍美雅
計畫主持人｜林啟壽
計畫行政統籌｜張岑豪
計畫行政助理｜蔡宛儒
封面題字｜何景窗
封面設計｜高慈敏
排版編輯｜黃冠倫
排版執行｜郭郁婕、楊珂澂

出　　版｜
蔚藍文化出版股份有限公司
地址：110 台北信義區基隆路一段 176 號 5 樓之一
電話：02-2243-1897
臉書：https://www.facebook.com/AZUREPUBLISH/
讀者服務信箱：azurebks@gmail.com

社團法人台灣南方影像學會
地址：701 台南市東區勝利路 85 號 2 樓 C 室
電話：06-2370091

總 經 銷｜大和書報圖書股份有限公司
地址：24890 新北市新莊區五工五路 2 號
電話：02-8990-2588

法律顧問｜眾律國際法律事務所　著作權律師／范國華律師
電話：02-2759-5585　網站：www.zoomlaw.net

印　　刷｜世和印製企業有限公司
I S B N｜978-986-5504-77-9
定　　價｜新台幣 380 元
初版一刷｜2022 年 6 月

國家圖書館出版品預行編目 (CIP) 資料

光源下放電影：南方影展二十年 / 王振愷作 .
—— 初版 . —— 臺北市：蔚藍文化出版股份
有限公司出版；臺南市：社團法人台灣南方
影像學會發行 , 2022.06
　面；　公分
ISBN 978-986-5504-77-9(平裝)

1.CST: 電影史

987.09　　　　　　　　　　　111005888

文化部 臺南市政府文化局　本書獲文化部、臺南市文化局補助出版

國藝會　本書獲國藝會補助調查與研究
NCAF